李鎮源 院士
1915 ～ 2001

李鎮源院士，一生投注五十多年的基礎醫學研究，教育學生、管理醫學院，甚至鑽研蛇毒，並以此享譽國際。然而這五十多年來，白色恐怖陰影，持續籠罩他心頭。他76歲時，決定放下手邊的科學研究，走出學術象牙塔，全心投注台灣社會改革，從「要求廢除刑法一〇〇條」、參與「反閱兵・廢惡法」行動、「要求釋放政治犯」所有抗爭遊行，以及整合醫療衛生界的力量「成立醫界聯盟」、到「退報救台灣」、「一台一中」，甚至期望有朝一日「台灣獨立」。他人生的最後十年，無私無我奉獻給台灣的社會與政治運動，發光發熱，令人敬佩與感動。

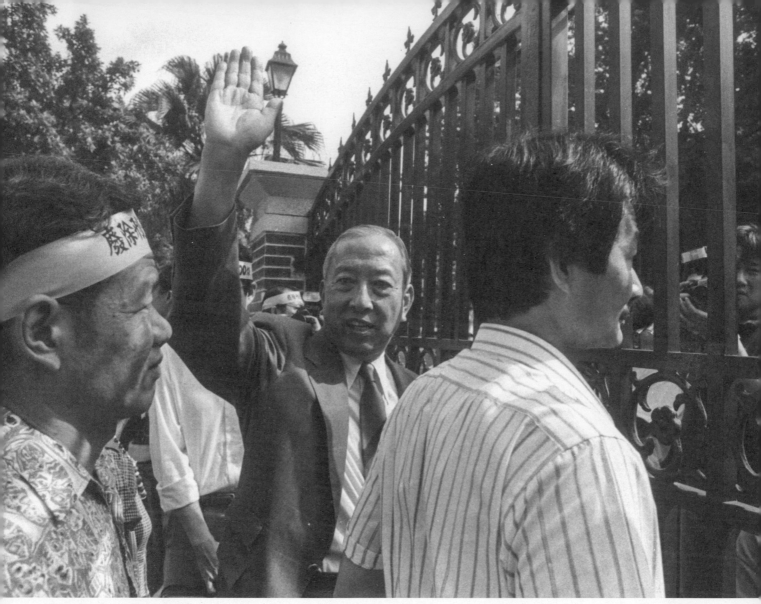

攝影／劉振祥

李鎮源院士百歲冥誕暨
一百行動聯盟攝影輯

目錄

封面攝影／劉振祥

堅持理念 無私奉獻
典範永照台灣的李鎮源院士

■吳樹民
台灣醫界聯盟基金會董事長

　　李鎮源院士是日治時期台北帝國大學醫學部首屆畢業的高材生。他對蛇毒的研究早享譽於國際醫界，因此膺選為中研院院士，並獲國際毒素學會頒最高榮譽的「雷迪獎」。以他在國際醫學界建立的聲望與醫學研究成就，已足以榮耀台灣，為後人典範。然而，李院士卻於頤養天年之際，仍矢志為台灣爭取言論自由，並投入台灣獨立運動之中。堅持理念、絕不妥協、無怨無尤。這樣的精神，是最讓我欽佩的。晚年的李院士，猶如一頭雄獅，威武不屈，鎮定從容，毫不動搖，自自然然洋溢出一股尊貴的台灣人氣質，令我折服。

　　原本刑法第 100 條規定，「意圖破壞國體、竊據國土或以非法之方法變更國憲、顛覆政府，而著手實行者，處七年以上有期徒刑；首謀者，處無期徒刑。前項之預備犯，處六月以上五年以下有期徒刑。」也就是即使「非暴力」或「意圖的預備犯」都要處罰。國民黨當局並藉此法律逮捕、拘禁、甚至槍決不少政治異議人士，即便於解嚴後的 1991 年前後，仍有 20 多位海外「黑名單」及國內反對黨人士因此繫獄或被起訴。

　　李鎮源院士對此箝制台灣人民言論及政治自由的惡法深惡痛絕，在「翻牆回國」的「黑名單」、台獨聯盟美國本部副主席李應元被捕後，李院士毅然決然與林山田、陳師孟、廖宜恩教授等人發起「一〇〇行動聯盟運動」，要求廢除刑法 100 條，時間更選在 1991 年 10 月 10 日國慶閱兵當日，以跟保守勢力領導者、行政院長郝柏村當面對決。地點則是距離閱兵場合不遠處的仁愛路一段、台大醫學院基礎大樓前，此舉更使看似牢不可破的黨國威權體制為之撼動。

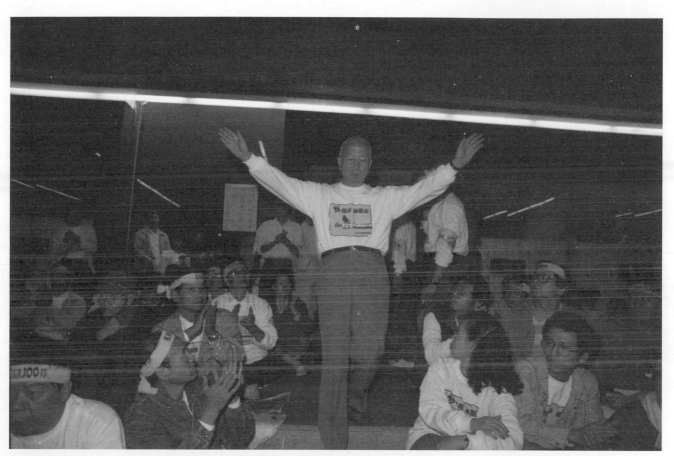

1991 年 10 月 9 日，「一○○行動聯盟」的「反閱兵‧廢惡法」行動，
由李鎮源院士領軍，在台大醫學院基礎醫學大樓靜坐。
照片提供／謝三泰

為此，當局除了動用大批軍警將抗議人士團團圍住外，並畫出廣大管制區，以鐵絲網圍住，變成蛇籠拒馬內閱兵的奇景。隔年 5 月，國民黨保守派不敵民意，同意修改刑法 100 條，從此台灣的言論自由與民主化方告進一步的鞏固與確立。毋庸諱言，當時李院士走出學校與醫院的白色巨塔，以國際醫學大師的身份，知識分子傲然的錚錚風骨，向國民黨當局表達毫無妥協的態度，為刑法 100 條的修改發揮關鍵性的作用。

二十多年前，我因家父吳三連過世，放棄美國醫療事業，回台灣接任《自立早報》、《自立晚報》發行人職務，在戒嚴年代接辦這一份誓作台灣人民喉舌、無黨無派的報紙，對於國民黨對言論思想與新聞自由的箝制，當然感同身受。因此對於李院士和林山田教授發起的「廢除刑法第一百條」行動聯盟及其反惡法精神，特別佩服，尤其李院士當時已七十多高齡，卻不畏威權，站到年輕人前面，更是敬佩。因此，《自立早報》、《自立晚報》支持廢除刑法第一百條運動不遺餘力；也因為這樣，李院士來報社訪問，由於理念上高度疊合，以及同樣具有醫學背景，李院士與我發展出了亦師亦友、亦同志亦同道的深厚情誼。自此到李院士仙逝的十年間，在李院士的領導下，從台灣醫界聯盟的創立，到台灣建國運動的實踐，我都追隨其後，不可分割。這就我回台之後的人生來說，是一種值得驕傲的回憶，也是一生最可珍貴的情誼。而這段追隨李院士工作、運動的期間，與他有相當多機會和時間相處，從閒談到開會，我都能感受到他作一個台灣人對於台灣深沉的關懷，和追求台灣成為一個有尊嚴的國家的夢想。

我作為他的左右手，經常與他一起搭公車為推動台灣參與 WHO、為醫界聯盟，也為建國運動奔走。以李院士的社會地位和經濟狀況，在常人來看是用不著搭公車的，然而他從不以為意，我跟隨既久，也漸能安之若素，並且深刻體會李院士淡薄名利、簡樸平常的一面，他是中研院院士、國際醫學權威、社運和政治運動領導人，卻從不自以為高人一等，樸實謙遜，平凡之中流露出老一輩台灣知識份子的理想性格，也讓我印象深刻，感懷至深。

　　李院士成立台灣醫界聯盟基金會的初衷，乃在鼓勵台灣知識份子，尤其是醫界人士，走出醫院與學校的白色巨塔，成為感受社會，進而關懷社會的醫界良心，毫無疑問，台灣迄今仍有眾多的新舊問題亟待解決，得之不易的民主與自由亦須小心呵護，然而，李院士所播下的種子，已持續在台灣各個領域開枝散葉、成長茁壯。

　　今年適逢李院士的百歲冥誕，在網路普及的現在，或許台灣青年世代已無法想像當初威權統治的肅殺氣氛，亦無法體會言論自由的可貴，但新世代的台灣醫界與台灣青年已用果敢自信的腳步，用新的視野與科技，持續探索並實踐更多讓台灣社會變得更美好的可能。在同樣的氣質與使命下，不變的仍是隨著李院士等眾多台灣前輩所指引的方向與所企盼的目標，為建立一個自由獨立、公義美麗的台灣，義無反顧的向前邁進，不變的仍是不管多少困難險阻在前面，我們都要勇敢堅持完成李院士志業，以回報他曾為這塊土地所做的真心付出。

懷念 李鎮源 院士的幾件事

■陳永興
天主教羅東聖母醫院院長

我不是台大畢業生，沒有機會上過李鎮源院士的課，但因共同關心台灣的醫界發展，也對台灣醫師的社會和政治參與有一份責任，我們曾經共同經歷了一段驚心動魄的反抗權威體制過程，從他身上我學到也看到台灣上一代醫者可貴的風範，以下幾件事情讓我終生難以忘懷：

（一）反刑法 100 條的行動，如果不是李鎮源院士以高齡之軀及崇高學術地位和醫界聲望的號召，恐怕不會有那麼多台大醫師及全國各地人權、政治、社會、文化運動者的參與，尤其當李院士絕食靜坐於台大醫學院大廳，甚至要進行對雙十國慶反閱兵行動時，媒體輿論的大幅報導對執政當局的壓力，以及李登輝總統的明智回應，確實是打破刑法 100 條以叛亂罪剝奪言論思想自由的成功關鍵，李院士當年無畏犧牲堅毅抗爭的影像，迄今仍常在我腦海中浮現。因為刑法 100 條的廢除，也解救了郭倍宏、李應元…等台獨黑名單人士，不再因主張台獨而被以叛亂罪起訴，後來李院士又在建國黨成立之後接下黨主席職務，這是第一個主張台灣獨立建國的政黨，李院士不畏現實困難堅持理想不顧毀譽的奮鬥精神，讓人敬佩上一代台灣醫者的風範。

（二）醫界聯盟成立之後，努力推動台灣重返世界性組織的行動，1997 年本會第一次結合民間團體、醫界熱心朋友督請衛生署、外交部籌組推動台灣重返世衛宣達團，當時我任立法委員，曾與李院士、張博雅署長、吳樹民醫師、涂醒哲醫師、黃文鴻教授…等許多朋友，共同前往瑞士日內瓦的世界衛生大會請願，記得當時氣候十分寒冷又下著雨，我們身著大衣拿著小旗子在聯合國門口被警衛阻擋，我們列隊呼喊口號，要求讓台灣重返世衛組織，並向與會人員發傳單，我冷得渾身發抖，卻看著李院士老邁的身軀和我們一齊受寒呼喊口號，不得其門而入，想到一個國際知名學者，曾得過世界毒素學最高榮譽雷迪獎的台灣人學者，竟然來到世界衛生組織大會門口，不是被當作貴賓歡迎而是被阻擋在馬路上抗議請願，我當時不禁眼眶濕潤眼淚往肚裡吞，這是誰造成的？這一幕是我終生不會忘記的！台灣人也應該永遠不能忘記蔣介石獨裁政權錯誤外交政策對台灣造成最大的傷害！

（三）台灣醫界聯盟成立之前，我就已經參與台灣的民主、人權、文化、社會運動多年，我曾經擔

任台灣人權促進會會長，1987 年任內為平反 228 事件而發起 228 公義和平運動，也因此認識不少 228 受難者家屬以及 228 之後白色恐怖受難者家屬，也因此了解台大內科許強教授被槍斃及當時台大許多其他受難醫界前輩的事蹟，其中胡鑫麟教授（當時台大眼科主任也是李院士妹婿）被送往綠島遭受囚禁…等許多悲劇，在上一代台灣有良心醫者的心靈上都留下深刻的傷痕。李院士當時是台大醫學院院長杜聰明的得意門生，杜院長也為了走避 228 而離開了台大，李院士接棒台大藥理學教室延續了台灣毒素學和藥理學的命脈，培養了很多院士級學者，但他眼見許多台大優秀同事和人才受難，在戒嚴體制下忍受權威統治的心酸，又豈是許多醫界後輩能體會？這也是我從李院士身上經常看到的，上一代台灣醫者的苦難和堅忍。

（四）1995 年我曾被徵召前往民主沙漠的花蓮，參選縣長，之後 1996 年又參選立委，在那之前我花蓮一天也沒住過，一條馬路也沒走過，誰都知道花蓮的選民結構是最艱困選區，所以沒有人願去參選。我抱著啟蒙和耕耘的心情，想去遍灑民主和人權的種子，李院士當年率領醫界聯盟和全台灣醫界有志之士，身穿白袍的醫師至少超過 200 人，前來幫我發傳單、掃街、站上宣傳車和演講台，發揮白色的力量早在 20 年前的花蓮就已激起了旋風。我永遠不會忘記大街小巷都是穿白袍的醫師在發傳單的景象，而李院士率領白色大軍走在花蓮街頭勇往直前的容貌迄今也一直活在我心中，這也是我為什麼為柯 P 站台、募款、全力號召白色力量支持柯 P 的動力，我希望台灣醫界優良傳統和世代交替永遠在我們心中！

　　在紀念醫師節的日子，又遇上李院士百歲冥誕的紀念專輯邀稿，我以一個醫界晚輩的心情，追懷前輩風範，將記憶中李院士幾件令人難忘的事蹟和大家分享，但願台灣醫界的良心和白色力量，永遠在黑暗的台灣社會中繼續發光和發熱！

<div style="text-align:right">

2015.11.12

於羅東聖母醫院

</div>

往事歷歷 — 李鎮源院士與一〇〇行動聯盟

■陳師孟

一〇〇行動聯盟召集人・前台大經濟系教授

　　我和李院士從第一次見面到他過世，總共只有十年的時間，不能算是很長久，但若是要找一位對我影響最深遠的人，則除了至親的家人之外，很難有人比得上他。

　　從家庭背景、成長經歷、專業領域等種種方面來看，我們各自的人生應該是兩條沒有交點的平行線。譬如李院士比我年長一輩有餘，成長於日治時期的台灣，很年輕的時候就在國際醫學界有亮眼的表現，是舉世知名的蛇毒專家，在台灣醫界的令譽與地位，更是很少人能及。而我和醫界毫無淵源，如果勉強說有的話，全部來自所謂的「醫病關係」，而且這輩子還沒有被毒蛇咬過，連接近李院士的藉口都沒有。所以若不是1991年的「一〇〇行動聯盟」把我們牽在一起，我們之間的忘年之交，真的會像在二千多萬個台灣人之中，隨機抽出二個樣本一般，碰面的或然率趨近於零。

　　我常常想，如果那次「反閱兵、廢惡法」運動少了李院士，會是何種光景？想著想著，不禁冒出一身冷汗。當初台灣雖然已經解嚴，而且已有反對黨，但是一方面立法院五分之四席次仍然穩穩掌控在中國國民黨手中，另一方面李登輝總統背後的「郝軍頭」更是黨政軍警情治大權在握，對「第三波民主化」的世界潮流視若無睹，連柏林圍牆拆毀、蘇聯解體、附庸國紛紛獨立都不當一回事，哪會被一群手無寸鐵的烏合之眾嚇到。想讓台獨主張免罪嗎？「國軍不保護台獨人士」是郝軍頭的狂妄宣示；要反閱兵嗎？「強制排除、不惜流血鎮壓」是郝軍頭的作戰指令。

　　「一〇〇行動聯盟」正式成立之前，我們就警覺到我們需要有「門神」坐鎮，而且不能是反對運動的老面孔。所有專制政權都害怕出現具有社會聲望的反對者，尤其是以往未曾浮出檯面的，因為這會暗示社會潛藏更多未爆彈的印象，甚至可能觸發連鎖跟進的骨牌效應，勢必對政權造成難以估計的威脅。就像去年（2014年）的「太陽花學運」所引起的震撼一樣。當我腦中一片空白、心中無限焦慮時，張忠棟教授見到報端一則消息，報導李院士親自到土城看守所探望他以前的台大學生——也是被列為黑名單的台獨聯盟成員——李應元，張忠棟教授半開玩笑地說：「這就是我們要找的人，問題是他恐怕不會答應，誰叫你不是醫學院的。」

我抱著姑且一試的心情，透過公衛系詹長權教授聯繫，去拜訪素昧平生的李院士。其實我只希望他首肯擔任發起人之一，簽個名就算大功告成，不料他不但一口答應，還當場記下聯盟的籌組進度時間表及其他發起人名單，他承諾將全程親自參與。換句話說，他不當虛擬的門神，他要做無役不與的戰神、無所不在的守護天使。

李院士的義無反顧、劍及履及，不只對聯盟內部產生超乎預期的鼓舞與凝聚力，也在社會與媒體掀起一陣無法忽視的旋風，更重要的是，對原本麻木不仁的政權造成一股巨大無比的壓力。這是何以在短短半個月的運動期間，國民黨從上到下手忙腳亂，除了暗中指使「唬仔」寄黑函、打恐嚇電話等不入流的慣常步數外，公開由黨秘書長登門拜訪、總統府秘書長親自約見，立法院次級團體提出折衷版本，還動用各種關係人士居間協調，動作不斷。所以如此，無非就是因為李院士是國民黨唯一不敢「來硬的」對象，其他人要打要關都看郝軍頭高興，只有李院士若發生差錯，鬧上國際新聞版面，事情就「大條」了。所以李院士成為我們其他人的保護傘，即使閱兵在進行中，李院士端坐在醫學大樓大門台階的沙發上，也沒有任何軍警敢動他一根毫毛。

李院士事後在不少場合都說，他自己經歷過「二二八」與「白色恐怖」時期，知道國民黨政權的統治比外族的日本統治還可怕，於是選擇不碰政治的消極做法，其實內心很明白大是大非的道理，如今受到年輕子弟輩的感動，不能不站出來，共同致力於廢除刑法100條「和平內亂罪」。

就我自私的想法而言，好在李院士年輕時沒有投身政治活動，否則很可能像其他「二二八消失的菁英」一樣，平白犧牲了；李院士的前半生留得青山在，才能在後半生以中央研究院院士以及國際毒素學會會長的崇高身份，點燃一把烈火，燒得國民黨焦頭爛額；只好在半年後自廢「和平內亂」的惡法，裡子與面子俱失。我深信這是天意，要讓李院士不早也不晚發揮他對台灣民主發展的貢獻。廖宜恩教授講得對：歷史有必然、也有偶然，李院士正氣凜然、擇善固執，一生注定要為台灣奉獻心力，這是歷史的必然；而正值他探視政治犯的舉動見諸報章之際，也正值聯盟急著尋求一位長者做精神領袖，兩方「你情我願、一拍即合」，以致他在台灣民主轉型的關鍵時刻，一腳走出醫學研

究的象牙塔、一頭栽入民主運動與建國運動的坎坷路，帶頭由專制政權手中奪回人民的基本人權與國家遠景，終於由醫病、醫人，昇華到醫國，這一切的起點竟都來自一個時機上的雙重巧合，豈非歷史的偶然？

李院士相貌堂堂、神采奕奕，很喜歡照相、也很喜歡入鏡，在一般的情況下，照片中的他都是露齒而笑、眼神親切，這是他的真性情。我以前讀到二戰時期英國首相邱吉爾的一本傳記，提到他從政壇退休後，講過一段充滿哲理的話：「狗仰視人，貓俯視人，只有豬平視眾生」，意思是為官者經常接觸到的人，若不是表現出自卑討好的樣子、就是顯露出自傲輕蔑的態度，但邱吉爾希望的是大家不分尊卑、彼此平等看待，不要像狗像貓，看高或看低別人。說句不禮貌的話，我覺得李院士是最接近「豬」的政治人物：面對高官顯要或後輩學生，他一律都是以平常心對待，只有你的所做所為才會讓他「按讚」或「幹譙」，你的身份則大可放心，是不會進入他的評價體系的。

記憶中，李院士只有一次對我不假辭色，但只此一次已經夠我一輩子銘記在心。那天中午我負責帶他去一場校園演講會，約好一點半接他同往，但路上略有耽擱，晚到十分鐘左右。一走進紹興南街的巷子，他已站在門外等待，見到我就生氣地責備我遲到，我心想才十分鐘嘛，何況那時又沒有手機可聯絡，覺得蠻委屈。但接著他說了一句讓我眼淚差點落下的話：「你不知道我會擔心嗎？」李院士不是因為等待而發怒，他是因為擔心我的安危而生氣，在那種風聲鶴唳的時候，儘管他本人不擔心國民黨敢對他不利，但其他成員是否平安無事卻是他心中隨時的記掛。做為抗爭運動的領導者，不僅要有冷靜的腦，還要有溫暖的心，前者令人佩服，後者讓人懷念。

有時我們令他操煩的事，不是因為外在的危險，而是內在的阻力。有一晚與李院士及他的學生黃芳彥醫師南下一場演講會之後，深夜又驅車趕赴台中的一處日式宅院，原來是黃芳彥母親堅持要與李院士見面。這位憂容滿面的母親當場聲淚俱下，請求李院士「不准」黃芳彥繼續參加聯盟的活動，「他是你的學生，你不能害他」，這是一位歷經國民黨統治半世紀的慈母，為她的愛子所做的合情合理懇求。我見到李院士也難過哽咽，黃芳彥則在一旁一再要母親不要說了，但沒有用，最後李院

士毅然答應不會讓黃芳彥公開參與抗爭，只在幕後幫忙，我們才黯然離開。的確，此事之後黃芳彥就避免「拋頭露面」，直到在十月九日的危機時刻，才又現身成為李院士在抗爭現場的「護法」，不容憲警接近李院士。黃芳彥面對的是「忠孝難兩全」的掙扎，李院士做為其專業與人倫兩方面的導師，只能概括承受這種兩難。或許就是因為不辭承擔，我們見證到李院士的眾多門生圍繞在他四周，再多的攻訐、再大的危險，始終不離不棄，令人動容。

有些人一輩子汲汲追求「歷史定位」，其實是追求自己的虛榮，結果醜態百出、惡名昭彰；李院士只追求做為台灣人的尊嚴，反而青史留名、千古佳話。美國甘迺迪總統在被暗殺前不久的一次演講中說：「未來總有一天，每個人都要站在歷史審判官面前，回答四個問題：我真的是勇敢無畏嗎？我真的是明辨是非嗎？我真的是表裡如一嗎？我真的是全力以赴嗎？」甘迺迪本身如何回答，我們不得而知，但我相信李院士在歷史審判官面前，應該會帶著他一貫的笑容回答：「我是，我是，我是，我是。」

陳師孟教授與李鎮源院士。攝影／劉振祥

李鎮源院士的最後戰役

■廖宜恩

一○○行動聯盟發起人，現任中興大學資工系教授兼系主任

　　一個人在 76 歲時，應該是頤養天年地生活吧！但是，當學術地位崇高的李鎮源院士接受陳師孟教授的邀請，答應擔任 100 行動聯盟的發起人時，卻也讓大家驚嚇地振奮起來！此後，我們有幸見證一位台灣知識份子，以 76 歲的高齡，勇猛的奮進，領導台灣人民為自由、人權、尊嚴與獨立建國而戰鬥！

　　我們後來才從李鎮源院士的演講，逐漸了解他的心路歷程與轉折。1915 年 12 月 4 日出生，1945 年 10 月榮獲台北帝國大學醫學博士，李院士可說是日治時期台灣知識份子的菁英。二次世界大戰後，中國國民黨政權統治台灣，隨後的二二八事件、戒嚴、白色恐怖時期，摧殘著台灣人民的身心數十年！

　　李鎮源院士在 1950 年時，積極參與營救因組讀書會而被中國國民黨逮捕的台大醫院醫師許強（許達夫醫師的父親）、胡寶珍、蘇友鵬、胡鑫麟（李院士的妹婿、小提琴家胡乃元的父親）。但獨裁者視人命如草芥，許強最後仍被槍決，其他三人則各被判十年徒刑！此後，埋首教學研究成為李鎮源院士的志業，也成就他在學術上崇高的地位。

　　但是，在歷史的偶然與必然間，上天卻付予李鎮源院士另一個重責大任，讓他面對壓迫者對人權的迫害時，不再沉默以對，而是挺身抵抗！1991 年 9 月 21 日成立的「一○○行動聯盟」，以「反閱兵」為策略，以「廢惡法－刑法第 100 條」為目標，希望能爭取台灣人民百分之一百的言論自由與結社自由。

　　當時，李鎮源院士除擔任發起人之外，且無役不與地參與所有抗爭活動！他的精神感召了許許多多的台灣人，也促成刑法第 100 條於 1992 年 5 月 15 日修改，廢除了「和平內亂罪」。

　　隨後，海外黑名單解除、政治犯全部釋放等一連串的政治桎梏解禁，台灣人民才得以獲得自由權的保障，並接連啟動後續的許多政治與社會改革運動。「一○○行動聯盟」的抗爭，在李鎮源院士、林山田教授、陳師孟教授的帶領下，已成為台灣人民行使抵抗權的成功典範！

　　「一○○行動聯盟」的運動告一段落後，李鎮源院士更積極參與各種社會運動，他不僅帶動醫界、

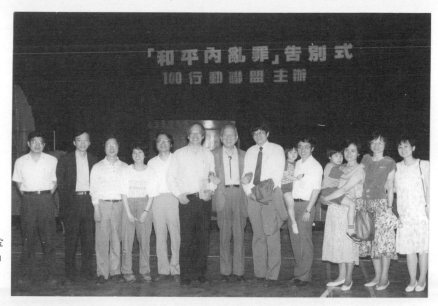

1992 年 5 月 16 日，假台北市金華國中舉辦「和平內亂罪告別式」演講會。照片提供／廖宜恩

籌組「台灣醫界聯盟」，也期望「發揮醫界救人濟世傳統，共同維護台灣人權」。

其實，李鎮源院士最大的夢想是「台灣獨立建國成功」！1996 年 10 月 6 日，標榜「以建立新而獨立的台灣共和國，維護台灣國民及其世代子孫追求民主、自由、安全、公平、幸福的權利為永不改變的最高宗旨」的建國黨成立，由李鎮源院士擔任黨主席，林山田教授擔任副主席，李勝雄律師擔任秘書長。當時接任黨主席的李鎮源院士就曾說：「我想以有生之年貢獻給台灣這片土地，希望眼睛尚未闔上之前能夠見到台灣獨立建國成功，這是我的夢！」偉哉，斯言！這樣地胸懷壯志，哪像是 81 歲高齡的學者講的話？因此，我們可以說：「建國是李鎮源院上的最後戰役！」但是，他的夢想尚未實現，有待台灣人民追隨他的腳步，繼續努力完成。

2015 年 12 月 4 日是李鎮源院士的百歲冥誕紀念日，民主進步黨也很可能在 2016 年重返執政，但當前的政治氣圍，似乎已把虛假的「中華民國」當成圖騰在膜拜，我們實在有必要重新理解李院士為何會將台灣獨立建國作為他的理想。

聯合國的憲章第二十三條還明列著中華民國是安全理事會的常任理事國。但是對於一個學自然科學的學者而言，李鎮源就意識到：「中華民國」早已如同「國王的新衣」！想想看，一個國際知名的中央研究院院士，怎麼會不以行動去戳破這個瞞天大謊呢？

李鎮源的科學研究與社會貢獻

李鎮源院士，1915 年 12 月 4 日出生，2001 年逝世，享年 86 歲。李鎮源是台灣醫學界前輩，國際知名藥理學家。李鎮源早年在蛇毒研究的醫學領域，貢獻甚多心力、時間，不但享譽國際，1979 年他應德國 Springer 出版社邀請，主編「實驗藥理學－蛇毒」專書，為研究毒素學者之經典，更奠定其蛇毒研究的國際地位。

李鎮源長期投入醫學教育與醫療行政，1970 年獲選中央研究院院士，1972-1978 年擔任台大醫學院院長。他在台大醫學院院長任內，力圖改革醫師向病患家屬收取紅包的陋習，並極力推動「醫師專勤制度」。

李鎮源晚年積極投身於台灣民主、獨立運動之推動。他自 1991 年 9 月開始投入「一〇〇行動聯盟」領導工作，與「一〇〇行動聯盟」成員共同推動要求廢除箝制台灣人思想、言論自由的「刑法一〇〇條」，10 月初全心推動 10 月 10 日「反閱兵‧廢惡法」行動，到 1992 年「草山請願」，要求「廢除惡法，釋放政治犯」。1992 年 5 月 15 日立法院終於三讀通過修正案，廢除原刑法 100 條二條一「言論涉及懲治叛亂者，唯一死刑」。

為了「廢除刑法一〇〇條」，76 歲的李鎮源經常帶領群眾上街頭抗爭，他總是走在群眾之前，絲毫不落人後。

退休後十年，李鎮源走出學術象牙塔，走入街頭，與群眾併肩，為社會正義，為國家主權，奔波努力「如果李鎮源沒有站出來，從事這些社會運

李鎮源 1944 年自台北帝大醫學部升任助教授，1945 年獲博士學位，1949 年升教授。他在藥理學科部擔任主任職務，從 1954 年到 1972 年，共 18 年。1972 年，李鎮源接任台大醫學院院長職務，藥理學研究所改由歐陽兆和教授擔任。

動，有誰會知道他是專攻蛇毒的國際級的醫學教授？」台灣知名的刑法學教授、與李鎮源共同打拼近十年的林山田曾經這麼說。

李鎮源，從他開始踏入台灣反對運動，他就不只是一個專心學術研究的學者典範而已。他是家喻戶曉、撼動國民黨惡法絕不退讓的醫界良心－李鎮源。

喪親之痛，立志行醫救人

李鎮源，台南府城人，出生於高雄縣橋子頭，父親李漢章曾任高雄橋子頭台糖公司書記，母親莊絮

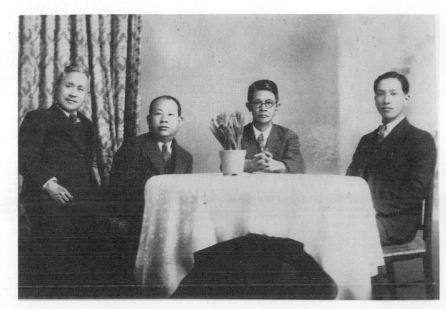

第二次世界大戰期間，日本推行皇民化運動，要求凡是公務員都要改為日本姓名，但對大學沒有特別規定。不過，當時台北帝大醫學部仍有一些學生，志願改日本姓名去當軍醫，李鎮源對此現象極為憂心。

1942年3月，李鎮源與他的老師，台灣第一位醫學博士──杜聰明教授，到日本去找台灣民主前輩蔡培火，希望蔡培火想辦法阻止這種現象，然而蔡培火支持日本提倡的「大東亞共榮圈」觀念，李鎮源得知後，非常失望。圖中由左至右為：蔡培火，台灣報業前輩吳三連、杜聰明，與李鎮源。

出生書香世家，都是台南人。李鎮源小學就讀於台南市第二公學校（現在的立人小學），他父親在李鎮源十歲的時候就因病去世，而後，八位兄弟姊妹也有三人未滿十歲便因病去世，因此，「行醫救人、減少人世間痛苦」就成為李鎮源一生的志向。

李鎮源中學就讀於台南州第二中學（現在的台南一中），之後保送台北高等學校理科，1936年考進入台北帝國大學（台灣大學前身）醫學部，為第一屆醫學生。當時醫學部招生40個名額，台灣學生錄取名額只有16個，能考進醫學部的台灣學生，都是成績非常優秀的學生。

李鎮源在學生時代，酷愛閱讀課外讀物，他對中學時期讀過的一本日本小說印象很深，書中有一段話讓他永誌難忘：「人既然來到這個世界，就應該把理想實現出來，在地球上留下足跡。」，這句話後來成為他的人生座右銘。

進入醫學院，李鎮源全心投入「基礎醫學」之研究，第一年暑假時間，他到解剖科森於菟教授研究室做實驗，接受森於菟教授指導，發表了生平第一篇學術論文〈胎兒骨骼成長過程的研究〉，並刊載於台灣醫學雜誌。李鎮源1940年畢業後，受杜聰明博士感召進入藥理學教室任助手，當時醫學部只

1934 年，李鎮源
就讀台北高等學
校留影。

台北帝大時期，李鎮源（右二）在杜聰明教授（右三）藥理實驗室，接受杜聰明指導做研究。

有杜聰明博士一位台籍教授，其餘皆為日籍教授。

李鎮源認為選擇跟隨杜聰明教授做研究，是替台灣人在學術界爭氣。杜聰明博士規定門生的論文必須做完一篇中藥研究，然後在蛇毒、鴉片二項中再擇一做研究。關於中藥研究，李鎮源對苦蔘子進行藥理分析後，發現苦蔘子含有一種「糖醣類」的成分，可以殺死阿米巴原蟲，因而揭開一般民間傳說「中藥苦蔘子治療下痢」的原因。

李鎮源鑽研「蛇毒研究」

隨後李鎮源致力蛇毒基礎醫學研究多年。他開始研究鎖鏈蛇蛇毒時，日本學者認為鎖鏈蛇蛇毒不具出血作用，歸其毒性為一種神經毒類，他觀察後表示懷疑，後來證明台灣鎖鏈蛇蛇毒真正的致死原因是使血液凝固產生血栓，並降低血壓導致休克而死。1945 年李鎮源發表〈鎖鏈蛇蛇毒的毒物學研究〉論文。李鎮源是醫學界第一位揭開鎖鏈蛇蛇毒致死原因的學者，這項研究成果，使他獲得帝國大學醫學博士學位。

當年李鎮源發表論文時，因在二戰期間，只以日文及德文摘要發表，因此未在國際上受到重視。戰後，有印度學者研究得到相同的結果，反被視為首先發現者。經過這次經驗以後，李鎮源都將研究論文以英文發表，這樣國際上才會受矚目。

而後李鎮源領導下的台大醫學團隊，幾乎是世界醫學界對蛇毒研究最有成就的實驗室之一。蛇毒研究是冷門，研究固然可解開蛇毒會有毒的機轉外，最重要的是李鎮源以蛇毒素當媒介當工具，進一步瞭解生物學上一些功能，或致病的機轉。蛇毒不但是台大藥理科的重點研究，更帶動台灣及世界各地其他機構對蛇毒的研究。李鎮源常被人稱為台灣「最典型的本土科學家」，他也是國際上最被肯定的台灣科學家之一。

李鎮源指導的研究生，在他 1986 年 1 月榮退時，列出的研究論文共 129 篇以及 64 篇摘要。直到 1990 年他最後一個入門博士生畢業，研究所共產生 13 位博士，其中 3 位是他親自指導。到 1985 年最後一個他指導的碩士畢業，共 73 位碩士畢業，其中 25 位是在他的實驗室受他指導。他訓練畢業的研究生，不論留在台灣或再到海外發展，都成就斐然。

婚姻與藥理學研究

李鎮源於 1945 年獲得帝國大學醫學博士學位之後，在 11 月 12 日與艋舺李朝北醫師次女李淑玉醫師結婚。李淑玉醫師畢業於東京女子醫專，兩人

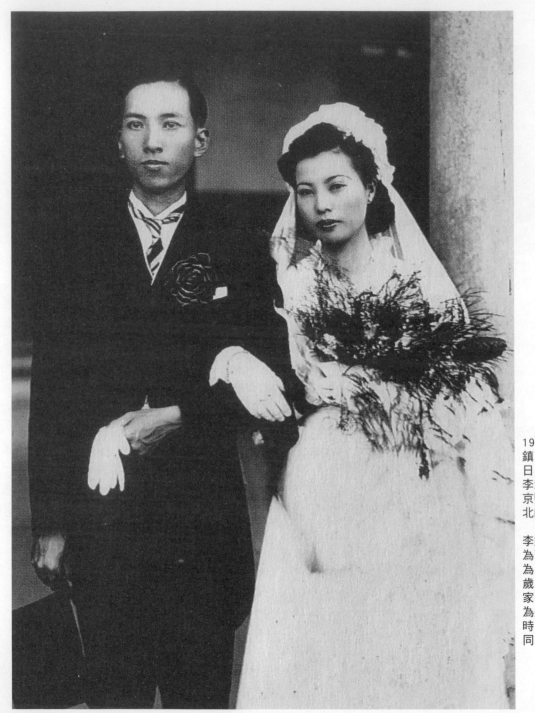

1945 年獲博士學位的李鎮源，於同年 11 月 12 日，與李淑玉醫師結婚。李淑玉醫師畢業於日本東京醫專，為艋舺醫師李朝北的次女。

李鎮源與李淑玉醫師，因為兩人不僅同樣學醫，且為同姓，年齡又相差六歲，原先種種條件讓女方家長反對，後因兩人共同為這一段婚姻努力了一段時間，終於得到家長認同。

李鎮源專心從事蛇毒研究，從銷鏈蛇到雨傘節，他不僅締造傑出的醫學成就，也因此在國際藥理學界佔的一席重要地位，更讓台灣在國際間以學術研究聞名世界。

都學醫，交往時既是同姓，又相差六歲，根據台灣習俗，是一大禁忌。他們論及婚嫁之初，曾遭到女方家長反對，後來經過兩人努力，終於獲得雙方家長同意，在李鎮源升任醫學院副教授前結婚。

1945 年 12 月，李鎮源改任為台大藥理學科副教授。杜聰明教授忙於台大醫學院院長職務及其他行政工作，身兼數職，戰後不久，實質上就由李鎮源主管藥理科，不過李鎮源到 1955 年 2 月才正式擔任藥理科主任職，一直到 1972 年改任為台大醫學院院長時。1963 年藥理科正式立案增設研究所，他也兼任所長到 1972 年。

蛇毒研究，把台灣學術帶到國際

1976 年及 1980 年，李鎮源兩度受邀擔任美國衛生研究院的 Fogarty 國際中心學人，以後經常在國際會議中發表專題演講。1976 年在哥斯大黎加召開的第五屆國際毒素學會，李鎮源獲頒國際毒物研究的最高榮譽獎－－雷理獎（Redi Award）。1977 年李鎮源榮任為美國藥理學會榮譽會員，當時世界上僅有 4 位非美國籍的榮譽會員，其中兩位是諾貝爾獎得獎人。這是很難得的榮耀。

1979 年，李鎮源應邀主編德國 Springer Verlag 出版社的《實驗藥理學－蛇毒》，由李鎮源邀請全世界的專家，就蛇毒的化學、藥理、生化學、免疫學及臨床方面，分章撰寫，共計一千一百三十多頁。這項榮銜奠定了李鎮源在蛇毒研究最崇高的地位。

1985 年 8 月，李鎮源獲選為「國際毒素學會」會長，這是台灣科學界、醫學界第一次有人能出掌國際學術團體的會長職務，國際藥理學界無人不知李鎮源是來自台灣的 C. Y. Lee，是台灣世界級的醫學人物代表。

白色恐怖的塵封記憶

戰後，李鎮源與大多數台灣人一樣，很高興日本戰敗撤離，以為台灣人可當家作主，他誠心地到基隆去迎接祖國的軍隊來台灣。然而 1947 年國民黨以軍隊暴力鎮壓的「二二八事件」，對所有台灣人是一個重大打擊。不僅如此，二二八事件對台大醫學院更是重大打擊，杜聰明院長差點在二二八事件

1979 年李鎮源院士應德國 Springer 出版社邀請,主編一本厚達一千多頁的《實驗藥理學－蛇毒》專書。此書為研究毒素學者之經典,更奠定李鎮源在蛇毒研究的國際權威地位。

犧牲,他若非逃離台灣,就無法倖存。而台大文學院院長林茂生與其他諸多教授,則是蒙上莫須有的罪名而遇害。

1949 年 8 月,李鎮源升任國立台灣大學醫學院教授。但是他親身感受到國民黨政權對台灣菁英的鎮壓與撲殺,除了全台灣人民共同經歷的「二二八事件」外,他最切身的慘痛感受,莫過隨之而來的 1950 年代白色恐怖籠罩台灣上空。

李鎮源在台大醫學院的同屆同學－台大第三內科主任許強醫師,於 1950 年 5 月 13 日遭到國民黨政府以「台北市工作委員會案」為名逮捕,並於 1950 年 11 月 28 日被槍決。許強醫師,曾被日籍台北帝大教授澤田藤一郎讚揚為:「是亞洲第一個有可能得到諾貝爾醫學獎的人」。

1950 年 5 月 13 日台大醫院發生白色恐怖事件,許強、胡鑫麟(1949 年接眼科主任)、蘇友鵬、胡寶珍 4 位醫師在院內被捕,另有多位在院外行醫的台大畢業醫師郭琇琮、吳思漢、謝湧鏡、朱耀珈、葉盛吉、顏世鴻等被捕。許強、郭琇琮、吳思漢、朱耀珈、葉盛吉等人被執行槍決;顏世鴻、蘇友鵬、胡寶珍等畢業不久的年輕醫師則被關在綠島 10 多年。

同案的眼科主任胡鑫麟,為李鎮源的妹婿,也於同日遭到逮捕,理由是他參加左傾的讀書會。胡鑫麟、顏世鴻、蘇友鵬、胡寶珍等畢業不久的年青醫師都遭到判刑 10 年之久,關在綠島。胡鑫麟醫師出獄返台之後,才生下兒子胡乃元。胡乃元現為享譽國際的小提琴家。

這些不公不義的事件,令李鎮源震驚、氣憤及失望。他無能為力,從此埋進實驗室努力研究及認真教學,悲憤是他工作的原動力之一。此後,他開始告誡學生,努力於科學研究,勿涉政治。

李鎮源對台灣前途的看法

1952 年,李鎮源獲台大推薦,赴美國賓州大學進修一年,在北美洲台獨運動的發源地費城,認識正在賓州大學攻讀博士學位的台大政治系校友林榮勳,當時,李鎮源就曾經與海外留學生一起討論台灣前途的問題。在美國的一年,李鎮源觀察到美國政治界對台灣與中國的看法,尤其是在 1952 年美國共和黨總統候選人艾森豪,與對手民主黨總統候選人史蒂文生,在競選期間提到台灣與中國的關係,李鎮源因此心中有自己的定見。

1986 年 1 月,71 歲的李鎮源,正式從台大醫學院退休。雖然退休,但是他的手上仍有一些國科會

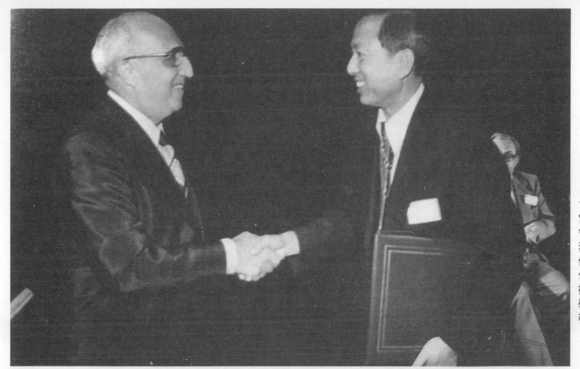

1985 年，李鎮源當選「國際毒素學會」會長。「國際毒素學會」是第一個由台灣人學者榮任會長之國際性學術團體。李鎮源的學術成就，把台灣帶入國際社會。

1976 年，李鎮源榮獲國際毒素學會最高榮譽「雷迪（Redi）」獎，於哥斯大黎加歌劇院接受頒獎的盛況。

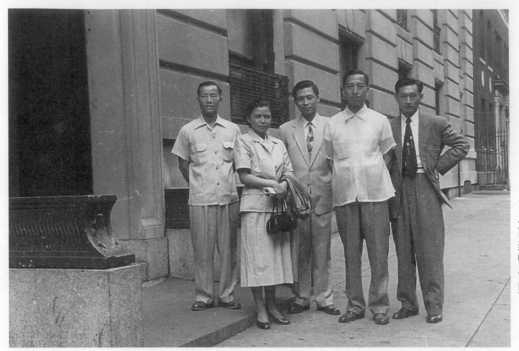

1953 年，楊東傑醫師與友人攝於紐約黃主義牧師住處前。由左至右，分別為黃主義牧師、謝娥女士、林東輝醫師、李鎮源醫師，及楊東傑醫師。
照片提供／楊東傑醫師

的研究計畫，台大醫學院也為這位前院長保留一間研究室。

1987 年，陳永興醫師、李勝雄律師和黨外雜誌《自由時代》創辦人鄭南榕，開始發起「二二八公義和平運動」，要求政府為「二二八事件」平反。陳永興因此開始與李鎮源有所接觸。

1989 年 1 月底，鄭南榕被控告「涉嫌叛亂」，4 月 7 日鄭南榕在自由時代雜誌社自焚拒捕。李鎮源院士心中感觸很深，他曾口述這段經歷：「南榕自焚以後，有人在龍山寺設了一個靈堂，我去向他行個禮。」

走入群眾，領導群眾抗爭

1990 年 3 月 16 日，各大專院校學生於台北市中正紀念堂外「大中至正」的牌樓下，靜坐絕食抗議，要求「解散國民大會、總統民選」，掀起「三月學運」的序幕。3 月 17 日靜坐學生開始在中正紀念堂廣場前過夜，發起全民逼退老賊運動。當天傍晚，參加靜坐的學生已逾兩百人，部份教授也加入靜坐行列。到場關心的民眾增加到數千人。

這段期間，台大醫學院小兒科客座副教授楊明倫來找李鎮源院士，他除當場表示關心學生訴求外，也跟著楊明倫與藥理所鄧哲明教授等五、六位教

授，一齊前往中正紀念堂探視靜坐抗議的學生。

很多人以為李鎮源是從「一○○行動聯盟」才開始從醫學界轉入對政治及社會關懷的。事實上，李鎮源身為一位師長，他對台大學生的愛護是很重要的觸發劑。他對很多台大醫學院畢業後出國的留學生，因被國民黨列入黑名單而不能回台貢獻所學的事，深感痛心。尤其是李鎮源在 1991 年 9 月初，到土城看守所探望李應元、郭倍宏等人之後，終於使他潛藏於內心數十年對國民黨的怒火，一發不可收拾。

1991 年 9 月 8 日「九八公投大遊行」之後，台大醫學院公衛系副教授詹長權、季瑋珠連絡多位教授，希望大家一起去土城看守所，探視郭倍宏和李應元這兩位校友。藥理所教授鄧哲明告訴詹長權，中央研究院院士、前台大醫學院院長、已退休的李鎮源教授也要一同前往。這個消息傳出後，台大醫學院教授相當振奮。

1991 年 9 月 12 日，李鎮源院士和前公衛系主任吳新英、醫學院教授鄧哲明、蘇益仁、詹長權、陳振揚、涂醒哲、黃德富、季瑋珠、張國柱等十多人，在民進黨立委洪奇昌、戴振耀陪同下，前往土城看守所探視郭倍宏和李應元。這群醫學院教授探監的消息經新聞報導後，醫界、學界，討論紛紛。

1991 年 9 月中旬，他開始投入「一○○行動聯盟」，參與「反閱兵、廢惡法」行動；1991 年 10 月 9 日深夜，他帶領「一○○行動聯盟」在台大醫學院基礎醫學大樓靜坐抗議時，他堅持理念、絕不妥協，直到 10 月 10 日非暴力抗爭結束。以他 76 歲的高齡，勇於全神投入，更是讓投入運動的後生晚輩，包括教授、醫生、學生們敬重不已。

李鎮源宣佈，籌組醫界聯盟

1991 年 10 月 8 日，在一連串的憲兵毆打靜坐抗議民眾之後，沈富雄醫師首先向李鎮源院士提出籌組「台灣醫界聯盟」的構想。當時，李鎮源院士、蘇益仁教授、黃芳彥醫師，與詹長權教授都認為相當可行。

1991 年 10 月 10 日凌晨，「一○○行動聯盟」在「反閱兵‧廢惡法」靜坐期間，許多學生、教授紛紛遭到憲警抬離靜坐區之際，黃芳彥、蘇益仁等醫學院人士再度與李鎮源談起籌組「台灣醫界聯盟」的構想，希望藉此次台灣醫界力量的凝聚，把「台灣醫界聯盟」籌組起來，發揮過去醫師濟世、救人的傳統。李鎮源不但表示贊許，更告訴黃芳彥，在「一○○行動聯盟」的運動結束後，將結束自己手邊所接的國科會的研究計畫，全力投入改造台灣社會運動，以彌補自己過去因白色恐怖等等因素造成的缺席。

1991 年 10 月 28 日，「反閱兵‧廢惡法」運動落幕不久，台大醫學院學生會社團，以關懷台灣大學醫學院四十年來的白色恐怖歷史為主題，在院內舉行一場晚會，並展示「二二八事件」與「白色恐怖」時期的史料、照片。晚會中，李鎮源與「白色恐怖」受難者郭琇琮醫師遺孀林至潔，以及多位台大醫師，一起見證這段塵封數十年的歷史，並追悼受難的台大醫學院菁英。

當天晚上，李鎮源第一次對外宣佈醫界人士將籌組「台灣醫界聯盟」的構想，希望結合醫界力量，投入台灣民主、人權、醫療、文化、道德力量的提升。

許強醫師追思紀念會

1991 年 12 月 10 日國際人權日，「許強醫師追思紀念會」在台大校友會館舉行。李鎮源在「許強醫師追思紀念會」致詞時，除了說明這段白色恐怖歷史，也一再表達醫界人士籌組「台灣醫界聯盟」的構想。

正式成立台灣醫界聯盟

1992 年 1 月 26 日，「台灣醫界聯盟籌備會」在台大校友會館正式宣佈成立。擔任「台灣醫界聯盟」發起人的醫界人士有五十多位，當天出席者有 39 位，包括李鎮源、吳新英、沈銘鏡、鄧哲明、黃德富、李治學、陳楷模、莊壽洺、陳振陽、蘇益仁、黃芳彥、林信男、涂醒哲、許輝吉、陳培哲、詹長權、楊志良、侯文詠、沈富雄、陳炯明、朱世輝、詹先裕、吳樹民、陳昭姿、蔡宗仁、簡哲民、陳獻宗、施茂雄、黃朝銘、黃文龍、陳興正、曾炳憲、魏耀乾、鐘坤井、張深儒、沈顯堂、梁良造、陳順達、蔡龍居等人。

參與發起的醫界人士，有很多人是受到李鎮源在一○○行動聯盟運動的表現而受到感召，第一次走出醫院的診療工作，或是實驗室的研究工作，站出來投入參與、關懷台灣社會的改造。

「台灣醫界聯盟」的成立宣言寫著：

「隨著台灣政局及世界潮流的改變，台灣知識份子開始勇敢地走出內心自我設限的陰影，熱心參與各項社會公義活動。傳統上，台灣醫師行醫濟世之餘，均能秉持仁心慈悲胸懷，熱心公益。不幸地『二二八』事件以來，許多受尊重的醫師遭受摧殘及迫害，也使台灣醫師的尊嚴受到壓抑及扭曲。大部分醫界人士從此只能明哲保身或埋首研究，而逐漸喪失其醫者關懷社會的優良傳統。

為使長期關懷公共事務，無法忘懷台灣前途的醫界人士找到一個共同的凝聚點，擬共同成立『台灣醫界聯盟』，冀期發揮我醫界救人濟世傳統，共同維護台灣人權；以醫界同仁專業知識，督促台灣醫療、教育及環保政策；並倡導醫療倫理及文化活動，以提升台灣人民尊嚴。」

1992 年 3 月 1 日，「台灣醫界聯盟」在中泰賓館五樓國泰廳正式成立，會員包括全台灣的醫、牙、藥、護、醫技，以及基礎研究人員近五百人。當天大會選出 15 位執行委員，然後由執行委員會推選李鎮源擔任第一屆會長。

台灣醫界聯盟基金會成立

在「台灣醫界聯盟」積極推動之下，「財團法人台灣醫界聯盟基金會」在 1992 年 7 月 19 日，於台北國賓飯店國際廳舉行成立酒會。「台灣醫界聯盟基金會」是國內第一個以「台灣」為名稱，經內政部核准設立的全國性基金會，打破過去四十多年來，在國民黨統治下禁止一般民間團體以「台灣」為名稱設立全國性基金會的「禁忌」。

台灣醫界傳統，向來具有強烈的台灣人意識。「台灣醫界聯盟基金會」能設立成功，主要歸功於台灣醫界聯盟副會長吳樹民醫師，他向衛生署長張

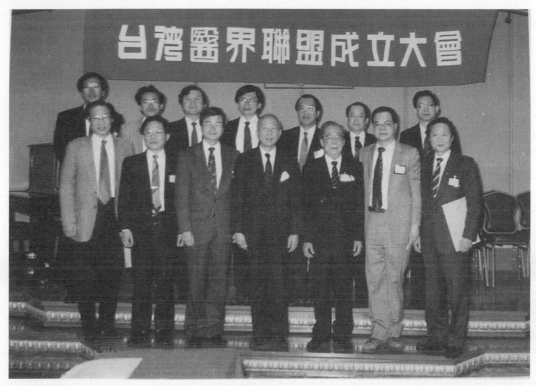

1992 年 3 月 1 日舉行「台灣醫界聯盟成立大會」。前排左起：張錦文、余政經、吳樹民、李鎮源、何天池、陳寬墀。後排左起：黃芳彥、施茂雄、蔡龍居、沈富雄、林永堅、鐘坤丼、蘇益仁。

博雅據理力爭而來的。

7 月 19 日當天，除了來自全國各地區的醫界聯盟盟員之外，尚有中央研究院院士吳成文、方懷時、衛生署副署長葉金川、全美關懷台灣人權訪問團、台灣教授協會會長林山田、秘書長林逢慶、民進黨國代許陽明、陳秀惠、吳清桂等人都出席參與。

李鎮源退休後的日子幾乎是以生命相許，無私地奉獻給台灣社會。他除了積極參與「廢除刑法一○○條」行動之外，號召全台醫師、成立並組織「醫界聯盟基金會」，提倡台灣本土文化，鼓吹台灣重返世界衛生組織（WHO）及加入聯合國，支持「一台一中」運動，推動台灣正名運動、台灣建國運動，甚至籌組成立「台灣建國黨」。

1995 年，台灣醫界聯盟基金會發起並積極推動台灣加入世界衛生組織（WHO）。

1996 年 10 月 6 日，建國黨創黨，通過李鎮源為第一屆黨主席、林山田為第一屆副主席。李鎮源在接任建國黨主席時，私下的一段豪邁磅礴的表白：「我想以有生之年貢獻給台灣這片土地，希望眼睛

1996 年 10 月 6 日，建國黨創黨，李鎮源院士（圖右）為第一屆黨主席，台灣刑法學權威林山田教授（圖左）為第一屆副主席，李勝雄律師（圖中）為第一屆秘書長。攝影／邱萬興

1999 年 12 月，「陳水扁先生競選總統台灣醫界後援會」餐會結束時，李鎮源院士、陳水扁先生與工作人員合影。

尚未闔上之前，能夠見到台灣獨立建國成功，這是我的夢！」

2000 年，台灣第二屆總統直選時，親友學生要為李鎮源做壽，他堅持不接受，最後則決定將自己的壽宴，改為支持陳水扁總統的競選餐會，並成立醫界後援會，以行動支持台灣人總統的誕生。就在這個場合中，陳水扁喊出了「台灣獨立萬歲！」

2000 年 4 月 7 日，李鎮源等建國黨創黨元老 23 人召開記者會，以建國黨的階段性任務完成為由，宣布集體退出建國黨。李鎮源說，獨派支持的陳水扁與呂秀蓮在 2000 年中華民國總統選舉當選正副總統，建國黨已完成階段性任務。

2001 年 5 月，李鎮源獲象徵致力推動本土文化的賴和獎頒發特別獎。當時已因病住進台大醫院的他，仍堅持坐著輪椅親自受獎，並用顫抖的聲音一再叮嚀台灣所有的醫師要重視醫德，並呼籲學界要

讓台灣文化重生。

2001 年 10 月 9 日「反閱兵、廢惡法十週年紀念活動」，是李鎮源最後一次公開露面。為了讓病體衰弱的李鎮源能夠抱病出席參加，陳水扁總統向主辦的台灣醫界聯盟基金會提議：「活動就辦在台大醫學院的門口吧！讓李鎮源院士直接下樓就可以參加了。」當天，陳水扁總統推著李鎮源的輪椅出場。熱愛台灣的李鎮源，不惜以他微弱的氣息呼籲大家，要珍惜得來不易的民主成果與言論自由。

那天正巧是陳水扁「世紀首航」助選團活動的第一天，陳總統比預定時間晚了一個小時到達加護病房，李鎮源的心電圖在陳總統踏入床邊後，嘎然而止，陳總統抱住李鎮源夫人李淑玉女士時，夫人一句「他就是在等你！」令所有在場聞者，鼻酸落淚。

2001 年 11 月 2 日，罹患急性白血病的李鎮源院士因氣喘併發肺炎，於台大醫院過世。

　　廢除刑法一○○條的運動是反抗國民黨威權統治的高潮，
也是民主運動重要的里程碑，它打破國民黨獨裁統治的最後
一道堡壘，從此台灣真正邁入言論自由的年代。

<div align="right">

－－前國史館館長 **張炎憲**

</div>

（引自前國史館館長張炎憲，2008 年 5 月，《100 行動聯盟與言論自由》，國史館）

刑法一〇〇條的來龍去脈

1935 年，現行刑法公布施行，《中華民國刑法》第一〇〇條（內亂罪）規定：

意圖破壞國體、竊據國土或以非法之方法變更國憲、顛覆政府，而著手實行者，處七年以上有期徒刑；首謀者，處無期徒刑。預備犯，處六月以上五年以下有期徒刑。

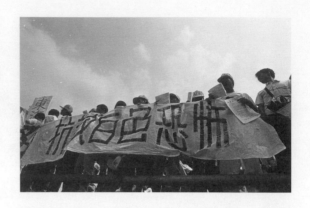

1945 年 8 月，二次世界大戰結束，10 月 25 日中華民國蔣介石政府派陳儀為代表，在台北市公會堂（即今中山堂）接受日本政府台灣總督安藤利吉的投降。從 1945 年到 1949 年，國（民黨）、共（產黨）持續大戰，最後蔣介石政權潰敗中國，避難台灣。

國民黨撤退台灣後，唯恐中國共產黨勢力進一步入侵台灣，使國民黨完全喪失其統治權，因此國民黨政府不但對台灣人民使用「戒嚴令」來威脅恐嚇，更以相關法律製造白色恐怖，箝制台灣人民的思想、言論、集會、結社的自由，讓台灣人民無法真正享有二次戰後聯合國與世界各國簽署的「保障基本人權」。

1946 年 6 月《懲治叛亂條例》完成立法，加重刑法一〇〇條以下內亂罪之處罰，其刑度為唯一死刑。《懲治叛亂條例》，最後於 1991 年 5 月在台灣人民極力抗爭下，國民黨政權不得不停止施行。這個條例，在台灣施行了 45 年之久。

1947 年 2 月底，敗逃來台的中國官員與軍隊抵台後，執政貪腐，不僅掠奪台灣人民自日治以來辛苦累積的政經資源，更因文化差異、生活習性大相逕庭，而導致台灣人民的憤怒與反擊。中國官員在台北大稻埕天馬茶房附近緝私煙，進而引發全台自北而南人民對抗國民黨軍隊的「二二八事件」，後來蔣介石自中國派軍隊來台鎮壓，台灣人死傷慘重，數十萬社會各界菁英在這場事件中，先後遭到屠殺。

《動員戡亂時期臨時條款》是《中華民國憲法》曾有的附屬條款，由國民大會制定，並且在動員戡亂時期優於《中華民國憲法》而適用。《動員戡亂時期臨時條款》，是國民黨政府打壓言論和思想自由及中斷民主政治的象徵，更使憲政治國有名無實。該條款自 1948 年 5 月 10 日公布實施起，直到 1991 年經國民大會決議及時任總統李登輝公告才於同年 5 月 1 日廢止，共施行 43 年之久。

而國民黨政權於 1959 年 5 月 19 日由蔣介石總統頒布、在台灣徹底施行的「戒嚴令」，長達 38 年之久，直到 1987 年 7 月 15 日才由蔣介石之子蔣經國總統解除戒嚴令。台灣因此成為世界上戒嚴最久的地區。

台灣民主政治緊箍咒「刑法一〇〇條」

自從國民黨政權來台、統治台灣以來,「刑法一〇〇條」始終是一條絕頂惡劣的法律,它不但是迫害台灣人民思想自由的惡法,也是國民黨政府整肅政治異己的最佳法寶。「刑法一〇〇條」即一般所謂的「普遍內亂罪」,或是「和平內亂罪」。條文中「意圖破壞國體、顛覆政府,或以非法之方法變更國憲」的文字,是國民黨政府可以用來入人於罪的工具。

1987年7月15日,蔣經國總統宣布「解除戒嚴」,不到三個月,國民黨又以「叛亂罪」的罪名,收押蔡有全與許曹德。1987年8月30日,數百名曾遭國民黨迫害的政治犯,群聚在台北市國賓飯店,成立「台灣政治受難者聯誼總會」。蔡有全是成立當天的會議主持人。大會在討論組織章程時,許曹德站起來發言提案,要求大會把「台灣應該獨立」六個字,列入組織章程裡。

當時台灣已經解嚴,可是「懲治叛亂條例」還沒廢除;刑法一〇〇條尚未修改。如果許曹德的提案通過的話,那麼,「台灣政治受難者聯誼總會」就成了不折不扣的「內亂」組織。而這正給予國民黨起訴他們、羅織他們入罪的最佳藉口。

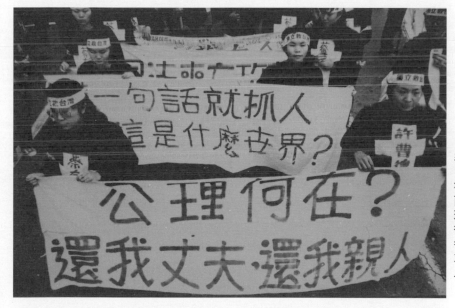

蔡有全、許曹德因為主張「台灣應該獨立」六個字,被國民黨以叛亂罪起訴。而後,蔡有全的妻子周慧瑛(前排左者),與許曹德的妻子徐秀蘭(前排右者),參與示威遊行,要求「還我丈夫‧還我親人」。攝影／邱萬興

「刑法一〇〇條」受害者不計其數

蔡有全、許曹德遭重判十年以上

蔡有全、許曹德兩人於 1987 年 10 月 12 日首度出庭由台灣高等法院檢察處檢察官葉金寶偵辦的「政治受難者聯誼總會」的台獨案，隨即遭到收押。1988 年 1 月 9 日蔡、許台獨案在高等法院，舉行 14 個小時馬拉松式的辯論庭，從早上 9 點半一直開到晚上 11 點 20 分才結束。1988 年 1 月 13 日，蔣經國因病去世。1 月 16 日，高等法院宣判蔡有全判處有期徒刑 11 年，許曹德判處有期徒刑 10 年。

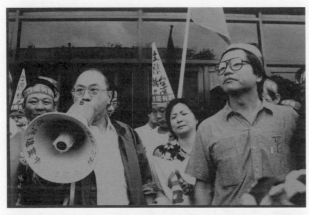

1988 年 1 月 9 日，解嚴後第一件叛亂案「蔡有全、許曹德台獨案」在高等法院開庭。圖左為許曹德。圖右為蔡有全。
攝影／邱萬興

高檢署簽發「涉嫌叛亂」傳票，鄭南榕自焚抵抗

1988 年 12 月 10 日，鄭南榕於第 254 期的《自由時代》雜誌，刊登旅日學者許世楷博士的《台灣共和國憲法草案》，當時的國安局便指示法務部，要研究鄭南榕「是否叛亂」。1989 年 1 月 21 日，鄭南榕果然遭到國民黨政府的起訴，而收到台灣高等法院檢察處（簡稱高檢處，該單位於 1989 年 12 月 24 日更名為台灣高等法院檢察署。）所簽發的「鄭南榕涉嫌叛亂」之法院傳票。

鄭南榕在收到傳票後，堅決地表示「絕不出庭」。他說：「言論自由是一種最基本的自由，本人刊登〈台灣共和國憲法草案〉，只是秉持追求新聞自由、言論自由的理念而已。在民主國家中，『叛亂』的定義非常嚴格。高檢處以『涉嫌叛亂』傳訊我，不僅是對我極大的迫害，也顯示公權力的濫用。所以，我秉持一貫追求言論自由的精神，一定要行使我的抵抗權，抗爭到底。我要讓台灣人民知道，那是國民黨濫用公權力迫害政治異議份子，人民有權抵抗！」

鄭南榕堅持百分之百的言論自由，斷然拒絕國民黨傳訊拘提，1989 年 4 月 7 日警方強行拘提，鄭南榕緊鎖辦公室內，引火自焚，整個台灣為之震驚。鄭南榕以身殉道，自焚抗爭之後，台灣獨立運動有如滾雪球般愈滾愈大。

1990 年 4 月，民進黨立委陳水扁領銜民進黨立

1989 年 5 月 19 日鄭南榕出殯當天，上萬民眾走上街頭，從士林走向總統府。攝影／邱萬興

院黨團，連署提案要求廢除《懲治叛亂條例》與「刑法一〇〇條」，此案提出後即遭凍解。這是立法院有史以來第一件提出廢除這兩個法條的正式提案。

黃華第四度遭「叛亂罪」重判十年

1988 年 11 月 16 日，黃華、鄭南榕、楊金海發起「新台灣國家」運動，除聲援蔡有全、許曹德之外，企圖以和平的手段推動台灣獨立建國運動，並在全台各地舉辦二十場演講會，進行 40 天環島大遊行。1990 年 1 月 3 日，台灣高檢署以「叛亂罪」之名，將新國家運動總本部總幹事黃華提起公訴。

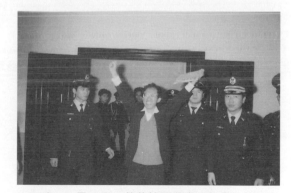

1990 年 12 月 8 日，黃華被國民黨以叛亂二條三起訴，黃華為了台灣獨立，即使面對高檢署審判，他都堅決主張回答：「台灣共和國萬歲！」
攝影／邱萬興

1990 年 11 月 3 日，三度政治獄的良心犯黃華，第四度遭國民黨逮捕入獄，以「叛亂罪」重判十年。

　　1990 年 12 月 9 日，一群主張台灣要獨立建國的學者教授，於台大校會館，成立「台灣教授協會（Taiwan Association of University Professors）」，簡稱為「台教會（TAUP）」，當時會員 84 人。第一屆會長為台師大教育系林玉体教授，副會長為中研院原分所所長張昭鼎教授，人文組召集人為台大歷史系教授李永熾教授、法政組召集人淡江大學日本研究所許慶雄教授、社經組召集人中研院民族所林美容教授、科技組召集人台灣技術學院化工系朱義旭教授等人。中興大學資訊工程系廖宜恩教授擔任秘書長，中研院近史所陳儀深教授為副秘書長。當時中國國民黨曾經打算以「叛亂罪」將台教會移送偵辦。

台獨聯盟遷盟回台，挑戰國民黨「黑名單」禁忌

　　1991 年 1 月 12 日，台灣獨立建國聯盟－－國民黨眼中的「叛亂團體」，台灣人民眼中最高學歷的台獨組織，在美國洛杉磯希爾頓大飯店舉辦遷台募款餐會。台獨聯盟美國本部主席郭倍宏宣佈將主戰場遷回台灣，展開一連串台獨聯盟盟員（遭國民黨以「黑名單」方式禁止回台的海外台灣人）返鄉與現身行動，準備長期對抗國民黨政權。

　　1991 年 2 月 7 日，為救援「台灣最後的政治犯黃華」，作家林雙不發起文化學術界「行出新台灣、建立新國家」的環島行軍活動。成立不久的「台灣教授協會」，除了探監、聲援黃華，也主動積極參與上述環島行軍。

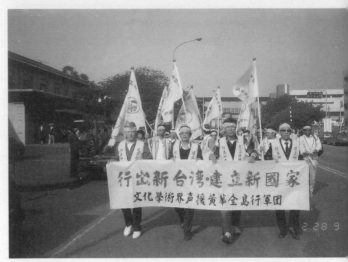

林雙不作家（右二）發起文化學術界「行出新台灣、建立新國家」，環島行軍活動。攝影／邱萬興

　　1991 年 3 月 16 日民進黨中常會決議啟動「人民制憲」的憲政改造列車，由黨主席黃信介親自率領國大黨團、立院黨團及中央黨部幹部，全台 23 縣市，下鄉宣揚制憲理念。

　　1991 年 3 月 30 日，海內外主張台獨建國的台灣政治領袖江鵬堅、姚嘉文、施明德、謝長廷、邱連輝、葉菊蘭、邱義仁、吳乃仁、盧修一、黃爾璇、魏耀乾、李慶雄、李勝雄、顏錦福、陳婉真、林永生、林宗正與海外的張燦鍙、黃昭堂、陳唐山在菲律賓馬尼拉市舉行「海內外懇談會」。此會實為「台獨會議」，會中確定「制憲建國」目標。

「制憲」聲浪高漲，教授怒焚國民黨證

　　1991 年 4 月 7 日，由台灣教授協會結合學生社

1991 年 3 月 30 日，海內外主張台獨建國的台灣政治領袖在菲律賓馬尼拉市舉行「海內外懇談會」。此會實為「台獨會議」，會中確定「制憲建國」目標。

團，於台美文化交流中心成立「台灣學生教授制憲聯盟」。4 月 19 日，「台灣學生教授制憲聯盟」因反對國民黨一黨修憲，而提出「主權、制憲、社會權」等主張，表示要為「台灣新憲法」催生。上百名成員在台大校門口展開絕食抗議行動。4 月 22 日，國民大會臨時會三讀通過憲法增修條文，台灣學生教授制憲聯盟發表「民主之死」聲明，宣佈該日為「國喪日」。黃華在獄中絕食，林義雄、高俊明在台大校門口加入禁食行列。

1991 年 4 月 24 日，包括台大、師大、中興、交大、海洋、淡江等大學，與中央研究院在內的 28 位知名的教授、學者，在台大校門口宣布集體退出國民黨。台大教授陳師孟並當場焚燒自己的國民黨黨證，表示對國民黨的強烈不滿。陳師孟教授

的祖父陳布雷先生曾是蔣介石的文膽，因此他的退黨行動格外令人震撼。

參加集體退黨的教授們發表了一篇聲明指出：他們退出國民黨的主要理由，就是國民黨在國民大會臨時會根本不採納別人的意見，造成民進黨代表退會，使修憲工作成為一黨修憲、圖謀一黨之私的最可恥騙局。

參加集體退黨的教授包括：才於 1991 年 4 月 23 日接任台大歷史系系主任的張忠棟，台大法律系賀德芬，台大經濟系陳師孟、張清溪、朱敬一、林向愷、劉鶯釧，台大資訊系林逢慶，師大教育系林玉体，中研院近史所陳儀深，中研院民族所林美容，中興公行系管碧玲，中興法律劉幸義，台大化工謝國煌，台大土木夏鑄九、蔡丁貴，淡江水環所

台灣學生教授制憲聯盟，在台大校門口絕食，舉辦「為中華民國憲法送終」，為台灣民主舉行告別式。攝影／邱萬興

林意楨，淡江電算系莊淇銘，淡江數學系楊國勝、錢傳仁，海洋河工系楊文衡，中興應數系廖宜恩、王輝清、柯志斌、郭仁泰、王國雄、高勝助，及交大應數系陳鄰安。

國民黨堅持保留「刑法一〇〇條」

1991 年 5 月 1 日，李登輝總統公開宣告終止歷時 43 年之久的《動員戡亂時期臨時條款》。

1991 年 5 月 9 日，「動員戡亂時期」終止的第九天，凌晨五點多，調查局幹員進入清大校園，從學生宿舍強行押走歷史研究所碩士班一年級的廖偉程。此外並分別逮捕「獨立台灣會（簡稱獨台會）」成員陳正然、王秀惠、林銀福等人，此即為「獨台會案」。獨台會案爆發後，引起知識份子強烈反彈，學生、教授紛紛加入聲援行列。

1991 年 5 月 12 日，聲援獨台會案，清華大學學生代表宣佈「清大今日起將全面罷課，以示抗議」。台大教授與學生一百多人到中正紀念堂展開靜坐，遭到警方強制拖離，台大經濟系陳師孟教授與多位教授，拭淚控訴警方施暴惡行。

1991 年 5 月 14 日，由全國各大學與教授組成的「反政治迫害運動聯盟」，開始在台大法學院發起罷教、罷課活動，做長期抗爭。

1991 年 5 月 15 日，「全國學生運動聯盟」、「清大廖偉程救援會」與社運團體，下午兩點起以化整為零的方式進入台北火車站，向往來旅客表達「廢除叛亂惡法、要求釋放無辜、反對政治迫害、尊重學術自由」等四大主張，學生、教授近兩千人夜宿台北火車站內，並持續長達六天的靜坐抗議。

1991 年 5 月 16 日，陳婉真、林永生眼見國民黨不斷地打壓台灣人民追求台灣獨立的言論、思想等自由，決定在台中籌組「台灣建國運動組織」（簡稱台建組織），除了做為台獨聯盟在台灣本部的第一個辦公室之外，也向國民黨明白表示該組織直接主張「台獨結社權」。「台建組織」不但有自衛隊、建國戰車，並且自辦組訓活動。

1991 年 5 月 17 日，立法院召開《懲治叛亂條例》廢除會議，台大經濟系陳師孟教授於二樓旁聽席旁聽時，第二次遭到警察施以暴力。最後，立法院三讀通過廢除訂有唯一死刑的《懲治叛亂條例》。「獨台會案」被告陳正然、王秀惠、林銀福、廖偉程等4 人交保釋放。

《懲治叛亂條例》雖然被廢除，但國民黨政府仍保留「刑法一〇〇條」。國民黨政府口口聲聲說，在台灣實行民主政治，其實「刑法一〇〇條」完全違背憲法保障基本人權的精神。

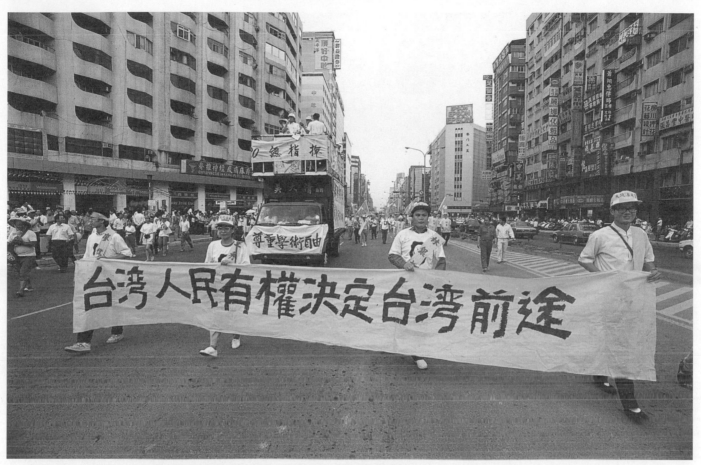

1991年5月17日，立法院將懲治叛亂條例廢除，「獨立台灣會」的廖偉程、
王秀惠、林銀福、陳正然等四人交保獲釋。三天後，1991年5月20日，他
們四人舉著「台灣人民有權決定台灣前途」大布條，參加520反政治迫害大
遊行。攝影／邱萬興

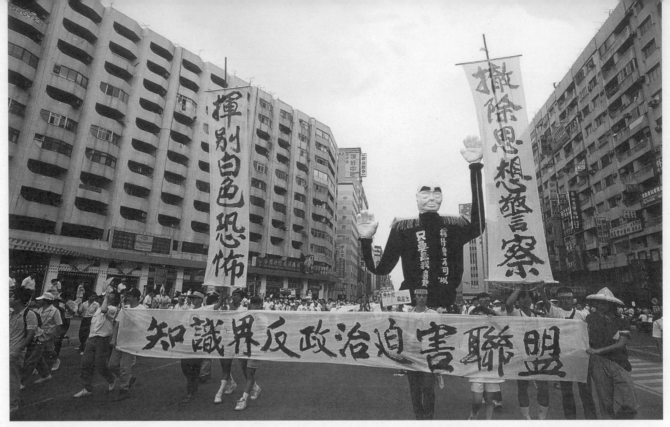

1991 年 5 月 20 日，知識界、文化界、學運界發起「520 反政治迫害大遊行」，要求廢除刑法第 100 條。攝影／邱萬興

知識份子要求「廢除刑法一〇〇條」

1991 年 5 月 20 日，知識界「反政治迫害運動聯盟」，發起全民「反白色恐怖及政治迫害」大遊行，兩萬民眾走上街頭，要求「郝柏村下台」及「廢除刑法一〇〇條」、「情治單位退出校園」等訴求，學生夜宿監察院前、中山南路慢車道上。

1991 年 8 月 12 日，「台灣建國運動組織」成員陳婉真、林永生，成立自衛隊「誓死行使抵抗權」，展開 21 天的抗爭活動。

1991 年 8 月 25 日，「人民制憲會議」在台大法學院召開 3 天會議圓滿結束，由民進黨主導並通過以「台灣共和國」為國名的「台灣憲法草案」。

1991 年 8 月 30 日，國民黨強制拘提陳婉真的最後期限，陳婉真準備以汽油彈抵抗國民黨的拘提。由於情勢非常緊張，台灣教授協會聯合學生與社運團體成立「結社自由行動聯盟」，由廖宜恩教授擔任總指揮，在台中「台灣建國運動組織」旁，舉行「三十小時禁食靜坐，捍衛台獨結社自由」，終於勸阻陳婉真放棄武裝對抗，和平化解衝突。

1991 年 9 月 2 日，返台一年多的台獨聯盟美國本部副主席李應元，晚上在台北市松江路御書園遭調查人員逮捕。
攝影／邱萬興

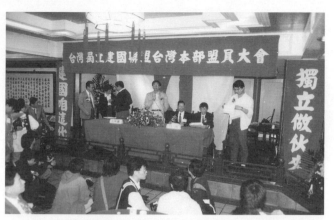

1991 年 10 月 20 日，力主「非暴力抗爭」的台灣獨立聯盟世界本部秘書長王康陸（圖中手握麥克風者）闖關回台，在台獨聯盟台灣本部盟員第二次現身大會上演講。攝影／周嘉華。

郭倍宏、李應元相繼被捕

1991 年 8 月 30 日晚上 9 點，海外黑名單的台獨聯盟美國本部主席郭倍宏，為聲援陳婉真的抗爭返台，他搭乘美國西北航空班機，於晚上 9 點 10 分抵達桃園中正機場時，闖關失敗，遭到逮捕。另一位「翻牆」回台一年多的台獨聯盟美國本部副主席李應元，則在 1991 年 9 月 2 日晚上 7 點於台北市松江路「御書園」餐廳遭到逮捕。郭倍宏和李應元都是台大畢業的優秀知識份子，出國留學多年且認同台獨主張而加入「台獨聯盟」。他們被國民黨以「刑法一〇〇條」的罪名逮捕。

1991 年 9 月 4 日，台灣獨立聯盟台灣本部為挑戰「刑法一〇〇條」並聲援郭倍宏與李應元，在台中市天星飯店舉行第 1 次台灣獨立聯盟盟員現身大會，共有鄒武鑑、林永生、劉金獅、許龍俊、江蓋世、蔡文旭、陳明仁等 63 位盟員簽訂公開聲明書現身，警方派出 300 名員警在會場附近部署監控。

郭倍宏和李應元相繼被捕入獄的一星期後，台大醫學院的醫生們如蘇益仁、涂醒哲等人，由中央研究院李鎮源院士帶隊前往土城看守所探監。李應元和郭倍宏遭到逮捕入獄，使得李鎮源院士鬱積心中數十年對國民黨執政強烈不滿的能量，猶如火山爆發。為了「廢除刑法一〇〇條」，李鎮源經常帶領大家上街頭抗爭，年邁 76 歲的他，總是走在群眾之前，絲毫不落人後。

9 月 8 日「公投進入聯合國」大遊行

1991 年 9 月 8 日，公民投票促進會在台北市舉辦「公投大遊行」，遊行隊伍一路舉著「打破世界紀錄」的 500 公尺大布旗，向國民黨當局提出：「舉行公民投票進入聯合國，廢除刑法一〇〇條，與釋放台獨政治犯」三項訴求。

公民投票促進會（Association for Plebiscite in Taiwan）於 1990 年 11 月 17 日成立，其成立宗旨為：「推行公民投票運動，由台灣住民投票決定重

要公共政策、憲政改革或台灣前途。」首屆會長為蔡同榮，副會長為高俊明牧師。

1990 年初以來，國民黨以沒有合法性、無正當性的「國大代表」，假台灣人民之手，行總統選舉之實，早已令台灣人民不齒。因此，公民投票促進會所推動的理念，很快就為台灣人民所接受。從 1991 年的 2 月初到 8 月底，短短的六個月裡，公民投票促進會全台總共成立了 19 個分會。

為了推展公民投票運動，公民投票促進會舉辦了 17 次的「公民投票講習班」，班主任為林宗正牧師。講習班的活動在北、中、南三區分梯次進行，約有 1247 人受訓，訓練課程包括「舊金山和約與台灣前途」、「公民投票的意義與目的」、「糾察隊的目的、任務及原則」、「台灣人的價值觀和意識型態」等。這些理念的推動和組訓的演練，都是為了 9 月 8 日在台北的「舉行公民投票進入聯合國」大遊行而準備。

公投大遊行的日期訂在 9 月 8 日，有其特殊意義。1991 年 9 月 8 日是「舊金山和約」四十週年紀念日。二次世界大戰後的 1951 年 9 月 8 日，由聯軍國家所簽訂──對日本的「舊金山和約」規定中，「日本政府放棄所有對福爾摩沙『台灣』及澎湖群島的所有權利、領有權」，並沒有把台灣及澎湖主權移交「中國」或「中華民國」，因此，台灣應不屬於任何國家，台灣主權自然應當屬於台灣人民所有。而公投大遊行的目的，即在於 9 月 8 日當天，主張舉行公民投票，以台灣的名稱加入聯合國，以保障台灣安全，並爭取國際地位。

鎮暴部隊與警察鎮壓遊行民眾

原本公民投票促進會只是訴求以台灣之名進入聯合國，但過去數個月來，國民黨政府製造「獨台會案」、以刑法一○○條將主張台獨的人士羅織罪名，台灣人民已相當不滿國民黨政府的為所欲為，因此國內外所有反對運動團體，包括民進黨、台灣基督長老教會、全學聯、台灣教授協會，與海外台灣人團體「台灣人民公共事務協會」（簡稱 FAPA），幾乎聯合一起來舉辦這次盛大的遊行。

遊行當天雖然下著傾盆大雨，仍有數萬左右的民眾走上街頭。總統府對這次遊行示威的訴求，沒有具體回應。遊行隊伍行進到中山北路與南京東路附近時，遭到鎮暴部隊以拒馬阻擋。警方後來用強力水柱驅散遊行群眾，警民雙方前後對峙十多個小時，到深夜仍未結束。

當時一群台大教授陳師孟、張清溪、林逢慶、林向愷等人，與經濟系博士班研究生林忠正在群眾當中研商對策，想辦法控制群眾情緒。博士生林忠正

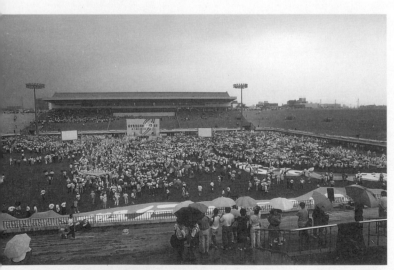

公民投票促進會在台北市舉辦「公投大遊行」。攝影／邱萬興

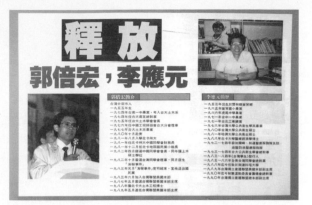

要求釋放郭倍宏、李應元救援傳單。傳單提供／邱萬興

表示，「今天不可能有結果的，不如以後再找機會抗爭。」他建議教授們：「聽說 10 月 10 日要閱兵。政府在閱兵的時候，我們再來進行這個抗爭活動，可以以靜制動。」

陳師孟於是向當天決策中心「獻策」。

但是在指揮車上的民進黨立委謝長廷對陳師孟說，「今天誰宣佈解散，誰就不要玩政治了。」因為當天現場很多參與遊行的群眾，遊行半途之中就遭警力強力驅散，接著長達十幾個小時的警民對峙，很多人又餓又冷，難免情緒浮動，如果有人叫人家就此散去，一定會引起眾怒。陳師孟認為自己不是政治人物，未來也不打算從政，由他來向群眾說明，應該沒有太大的問題。於是他爬上指揮車頂的平台，宣布活動不得已要先解散，但是他承諾將在 10 月 10 日發動一次反閱兵的抗爭。此即「一〇〇行動聯盟」成立的緣起。

陳師孟四處請益，尋求奧援

九八公投大遊行結束後，陳師孟開始思索「反閱兵計劃」，他並為此公開呼籲知識界與學生一起來主導反閱兵運動。當時，台灣教授協會，刑法學權威暨台大法律系教授林山田，與學生團體都答應幫忙。陳師孟也找民進黨秘書長邱義仁、新潮流總幹事張維嘉，以及台灣勞工陣線總幹事簡錫堦交換意見，陳師孟逐漸有初步構想。

九八公投大遊行之後，台大醫學院公衛系副教授詹長權、講師季瑋珠進行連絡其他教授，希望大家一起去土城看守所，探視郭倍宏和李應元這兩位校友。藥理所教授鄧哲明告訴詹長權，中央研究院院士，前台大醫學院院長，已退休的李鎮源教授也要一同前往。這個消息傳出後，台大醫學院教授相當振奮。

1991 年 9 月 12 日，李鎮源院士和前公衛系主任吳新英、醫學院教授鄧哲明、蘇益仁、詹長權、陳振揚、涂醒哲、黃德富等十多人，在民進黨立委洪奇昌、戴振耀陪同下，前往土城看守所探視郭倍宏和李應元。這群醫學院教授探監的消息報導後，醫界、學界，討論紛紛。

1991 年 9 月 15 日，台灣教授協會秘書長廖宜恩主動邀約，陳師孟、張清溪、林向愷、林逢慶、張維嘉、許瑞峰、林濁水、簡錫堦、鍾佳濱、羅文嘉，以及「獨台會案」的陳正然與廖偉程等十多人，共聚於新生南路的紫藤廬，討論「反閱兵計劃」。

會中，林逢慶、張維嘉認為，若只以釋放台獨政治犯為訴求，會使運動層次太狹窄，不易使一般社會大眾認同，很難達成社會動員。大家集思廣益，充分討論後，決定延續五月學運未完成的「廢除刑法一〇〇條」為訴求，提出籌組「一〇〇行動聯盟」的可行性，並以「反閱兵、廢惡法」做為社會運動定位，同時也決定邀請有聲望的人士擔任發起人，以壯大聲勢。

廖宜恩命名「一○○行動聯盟」

「一○○行動聯盟」的原始提案人是台灣教授協會秘書長廖宜恩，他表示將此次抗爭運動取名為「一○○行動聯盟」的原因有三個。

第一、因為廖宜恩讀過台灣國內刑法學專家林山田教授寫過很多篇有關廢除刑法第一○○條的文章。林山田教授認為，即使《懲治叛亂條例》已於5月17日廢除，但是箝制言論自由、思想自由與結社自由的惡法法源，就是刑法第一○○條。因此「一○○行動聯盟」的首要目標就是要廢除刑法第一○○條。

第二、「一○○行動聯盟」是要延續鄭南榕的精神，追求「百分之一百的言論自由」。

第三、以一百人為一連，每連有三排，每排分三班，仿軍隊編制進行組織性動員，號召一百位教授、一百位學生、一百位婦女等等參與和平靜坐抗爭。

陳師孟請李鎮源院士出馬「反閱兵」

當陳師孟想尋求更多人加入「反閱兵計畫」時，台灣教授協會成員之一的台大歷史系教授張忠棟，因看到李鎮源院士去土城探視因「刑法一○○條」而遭逮捕的台大校友的新聞報導，於是建議陳師孟親自邀請李鎮源院士擔任「一○○行動聯盟」的發起人。

張忠棟教授曾經在台大聘任資格委員會與李鎮源院士有一些接觸。張忠棟認為，李鎮源是一位堅持公平、正義，且是非分明的長者，既然他都已經到土城探視台獨政治犯，以他在學界、醫界的聲望，若能邀請他擔任「一○○行動聯盟」的發起人，必然會對整個運動造成很大的號召力。

聽了張忠棟的建議，陳師孟先致電給他比較熟識的詹長權，希望詹長權幫忙引荐拜會李鎮源，但是在非常講究輩份倫理的台大醫學院，詹長權也與李鎮源院士不熟。後來，詹長權詢問藥理所所長鄧哲明之後，決定自己試著打電話給李鎮源，說明陳師孟希望拜會的請求。沒想到李鎮源很快就答應。

李鎮源自1986年退休後，因為他「蛇毒研究」的成就，仍經常代表台灣參加國際藥理學大會，並且主持國科會研究計畫，台大醫學院特別在醫學大樓11樓藥理所，為他保留一間研究室，讓他繼續使用，許多醫學院教授、醫生也經常向他請益。

李鎮源開始投入「一○○行動聯盟」

陳師孟與詹長權去研究室拜會李鎮源時，陳師孟向李鎮源說明，「刑法一○○條」是戒嚴時期執政者打壓異議人士的統治工具，是白色恐怖時期的政治刑法，長期阻礙台灣民主憲政的發展，而且閱兵是一種軍國主義象徵，不是民主國家應有的現象，而當時的李登輝總統「只閱兵，不樂民」，所以社運團體希望能推動「反閱兵，廢惡法」。

李鎮源聽完後，恍然大悟，原來白色恐怖時期，許多台灣菁英份子，以及自己的同窗、親友、學生，都因這條惡法犧牲生命、犧牲青春。他不但立刻答應擔任「一○○行動聯盟」發起人，而且當下拿筆記下陳師孟告知的計畫行程。

過去四十多年來，李鎮源全心奉獻在基礎醫學研究與醫學教育，他耿直、言行一致的個性，與醫學成就，被喻為「台灣醫界的良心」。以前他從未

民進黨前主席黃信介陪李鎮
源院士赴立法院請願抗議。
攝影／邱萬興

表示過任何政治主張。自從答應擔任「一〇〇行動
聯盟」發起人之後，李鎮源曾以謙虛的語氣告訴媒
體，「知識份子應對台灣民主改革略盡棉薄之力。」
他認為：「兩岸統獨問題，應該由台灣人民來公開
討論，不能說贊成統一的人一定對，主張台獨就不
行，甚至連人民表達對台灣前途的意見都受到壓
制。」

這是李鎮源院士第一次公開發表他對台灣前途的
看法。之後，「一〇〇行動聯盟」的活動，李鎮源
無役不與，而且比一般年輕人更有耐力。因為李鎮
源在台灣醫界的地位與份量，他的參與號召了更多
醫界與學術界的教授，加入「廢除刑法一〇〇條」
的「反閱兵」抗爭活動。李鎮源不僅僅是「一〇〇
行動聯盟」的精神領袖而已，他更是一位身體力行
的實踐者。

「一〇〇行動聯盟」的籌組與發起

1991 年 9 月 18 日，「一〇〇行動聯盟」在新
國會辦公室召開發起人會議，由台大經濟系教授陳
師孟擔任召集人，其餘的發起人有中研院院士李鎮
源、台大歷史系教授張忠棟、台大法律系教授林山
田、台大社會系教授兼澄社社長瞿海源、客家人公
共事務協會理事長兼台灣筆會會長鍾肇政、關渡療
養院院長陳永興、比較法學會理事長與萬國法律事
務所負責人陳傳岳、台灣基督長老教會總幹事楊啟
壽、公民投票促進會會長蔡同榮、台灣教授協會秘
書長廖宜恩等 10 人。

當天晚上，陳師孟、林山田和林逢慶等人在新
潮流的辦公室商議時說：「好！我們來搞這一條，
這個有賣點，10 月 10 日國慶日時李登輝要舉行閱
兵，那我們就來反閱兵，用反閱兵當作手段，然
後再來廢惡法。」很多人不清楚反閱兵和廢惡法有
什麼關係。林山田認為，「如果想要向政府施壓，
就要有適當的手段，然後用這個手段來達成目的。
也就是說，我們一定要有手段與目的的思考，不可
以只是笨笨地訴求廢惡法，那樣是無法達成目標
的。」

「一〇〇行動聯盟」的「反閱兵、廢惡法」行動，

邀　　請　　函

一○○行動聯盟成立大會

敬啓者：

　　「刑法 100條普通內亂罪」與「懲治叛亂條例」一向是台灣法律中兩顆嗜血毒牙，後者已於今年五月在民意堅持下，一夕拔除，唯前者至今依舊張牙舞爪，吞噬異議份子，以至黃華、郭倍宏、李應元等讀書人，都被套上「預備」內亂的帽子。執政者為便於統治，確保既得利益，濫用此法剝奪百姓的自由、人權與尊嚴。

於今我們成立「一○○行動聯盟」其目的在於：

1)　　運用社會力量，結合反對黨立院抗爭，廢除刑法 100條

2)　　揭示國民黨政權於國慶閱兵所顯示的獨裁、軍國主義的政權本質

　　我們的原則是以反閱兵抵制閱兵為手段，以達到廢除刑法 100條的目的。

　　誠心邀請關心台灣社會及人權問題的您，一起來參與「一○○行動聯盟」的成立大會！

時間：1991年 9月21日下午二時～五時
地點：台大校友會館3F A室

召集人：陳師孟（ 台大經濟系教授 ）

發起人：李鎮源（ 中央研究院院士 ）
　　　　林山田（ 台大法律系教授 ）
　　　　陳永興（ 關渡療養院院長 ）
　　　　陳傳岳（ 比較法學會理事長、萬國法律事務所負責人 ）
　　　　張忠棟（ 台大歷史系教授 ）
　　　　楊啓壽（ 基督教長老教會總會總幹事 ）
　　　　廖宜恩（ 中興應數系教授、台教會秘書長 ）
　　　　蔡同榮（ 公民投票促進會會長 ）
　　　　鍾肇政（ 客家人公共事務協會理事長、台灣筆會會長 ）
　　　　瞿海源（ 台大社會系教授、澄社社長 ）

法律顧問：李玉章（ 經緯法律事務所律師 ）

議程：（一）　 說明發起原由
　　　（二）　 與會團體討論
　　　（三）　 擬具行動方案
　　　（四）　 排定行事日程
　　　（五）　 成立工作小組

記者會： 9月21日下午五點台大校友會館3F A室

聯絡人：新國會聯合研究室　鄭麗文　Tel:3410039　3947255
　　　　　　　　　　　　　　鍾佳濱　FAX:3914955

邀請名單：（ 後詳 ）

44

1991 年 9 月 21 日，聯盟成立大會邀請函（陳正然提供）

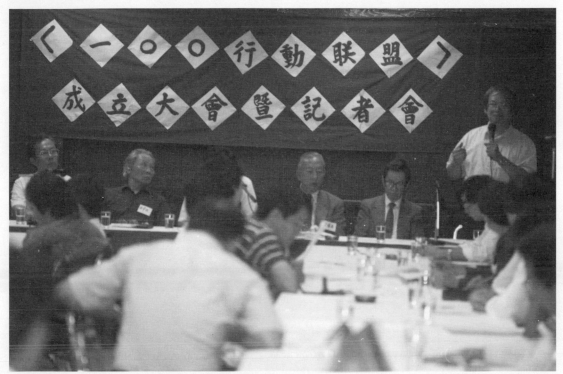

1991 年 9 月 21 日，一〇〇行動聯盟於台大校友會館召開成立大會。攝影／謝三泰

是台灣反對運動史上，第一個直接挑戰總統、三軍統帥的社會運動，對長期執政的國民黨造成很大的壓力。這是台大經濟系教授陳師孟第一次出來領導反對運動，也是 76 歲高齡的李鎮源院士踏入社會運動的第一步。

1991 年 9 月 21 日，「一〇〇行動聯盟」於台大校友會館舉行成立大會與記者會，與會者為：十位發起人，與「一〇〇行動聯盟」核心幹部：召集人為台大經濟系教授陳師孟，總幹事為台大資訊系教授林逢慶，以及推動小組成員陳正然、鍾佳濱、羅文嘉三人，會中並公佈其成立宣言，及宣布「反閱兵、廢惡法」的兩階段活動。

李鎮源院士從參加「一〇〇行動聯盟」成立大會之後，往後的行動他都全程參與，並且經常在會議中表達他自己的意見，也非常堅持己見，與會者可以感受到他的投入，他絕不止是掛名而已。

「一〇〇行動聯盟」成立宣言 　1991年9月21日

我們鄭重宣告,「一〇〇行動聯盟」今天正式成立。

　「一〇〇行動聯盟」是一個由學術界、文化界、醫師、律師、宗教人士、社運團體和弱勢團體聯合成立的組織。大家平日的專業工作很多,沒有太多時間參與各種政治活動,這次一齊出來要求廢除刑法一〇〇條,同時反對閱兵,實因為刑法一〇〇條與閱兵都是反民主、反潮流,兩者一日不去,台灣永遠無法走向現代化國家的大路。

　國民黨說刑法一〇〇條只能修不能廢,因為它所牽涉的是「破壞國體」和「陰謀叛亂」。其實刑法一〇〇條違背憲法有關基本人權和基本自由的保障,本身即已破壞法律體制,還談什麼國家體制?而且國家體制非不能改,國民為國家前途著想,用和平方式提出各種不同改變國體的思想和言論,法律根本不應該加以任何限制,尤其不可以隨便濫用「破壞國體」的罪名。

　再說「陰謀叛亂」的問題。在民主國家之中,構成叛亂的要件只有武力或武裝,凡無此要件者,其他任何活動都不能說是叛亂,更沒有所謂「言論叛亂」、「思想叛亂」或「陰謀叛亂」這類空泛不實的罪名。

　以上簡單的從法律理論層面,指出刑法一〇〇條的根本不當。再從事實層面看。國民黨在台灣過去用懲治叛亂條例,現在用刑法一〇〇條,都說要維持「國家的安定」和「社會的安全」。但是從過去到現在,他們關了不少異議分子,結果卻是主張台獨的人越來越多,統獨之爭越來越強烈,對於他們所追求的「國家的安定」和「社會的安全」,可說沒有半點助益。

　所以無論從理論層面,或者從事實層面看,刑法一〇〇條都是非廢不可,否則只會損害更多的基本人權,只會製造更多的政治冤屈,只會刺激人民更大的怨憤和不平。

　廢除刑法一〇〇條是我們「一〇〇行動聯盟」的主要訴求。這項訴求如果得不到國民黨明確的回應,我們下一步的具體行動就是反制閱兵。

我們本來就反對閱兵，因為閱兵實在是勞民傷財的事。我們認為台灣更多的財富和資源，應該用於民生建設，用於交通建設，用於社會福利，用於建造國民住宅，用於教育文化。現在每年把將近百分之四十的預算用於國防，甚至把大量經費用於既不華又不實的閱兵，完全是不知道國家需要和國家建設的輕重緩急。

閱兵的一種作用是展示國家的武力。但是現在是和平的時代，窮兵黷武的國家越來越少了，主要的國家都在裁減軍備，更多的國家根本討厭武力的炫耀。台灣繼續閱兵，在國際上會招來什麼樣的批評，就是大可研究的問題。再說展示國家武力，總該讓別人知道台灣武力的強大吧，然而台灣的飛彈有多少防禦力量，有多少攻擊力量？台灣的主力戰機在兩年之內摔掉二十幾架，台灣的逃兵，每年有一、兩千人，這樣的武力，又有多少值得炫耀呢？

我們反對閱兵，最主要的理由在於閱兵是極權獨裁之下的壞傳統，民主自由國家之中，比較喜歡閱兵的大概只有法國，那也是由於他們大革命的老傳統。不過法國閱兵儘管隆重，卻是從普法戰爭到第二次世界大戰，一再迅速戰敗於德國之手。至於極權獨裁方面，法西斯的逆流早已無影無蹤，共產極權也在迅速崩解，隨著這些極權獨裁逆流的退潮，各國的閱兵盛典也紛紛取消，最近發生政治變局的蘇聯，也已決定取消今年 11 月的紅場閱兵。我們實在不懂，國民黨在台灣，並不比以往各國的法西斯和共產黨更有本錢，而且他們的統治基礎正受到更多的挑戰，此時此刻，他們何以還有心情大玩閱兵？

總而言之，我們認為維持刑法一〇〇條和繼續閱兵，都是反民主、反潮流的作法，不再適用於今天的台灣，大家都該起來堅持反對到底。「一〇〇行動聯盟」的成立，就在為台灣兩千萬人民提供一次抗爭的機會，讓大家一齊站出來要求廢除刑法一〇〇條，要求取消閱兵。

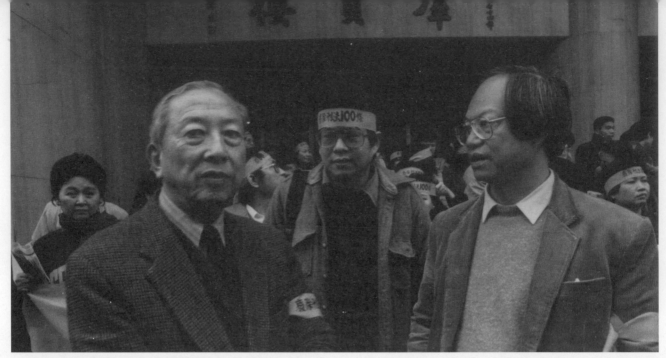

1991 年 9 月 24 日，一〇〇行動聯盟赴立法院請願，圖左至右為：李鎮源、陳師孟、林山田。攝影／許伯鑫

「一〇〇行動聯盟」第一階段「和平施壓」

　　「一〇〇行動聯盟」當天宣佈「反閱兵、廢惡法」的兩階段活動。第一階段為「和平施壓」，第二階段為「主動出擊」。

　　「一〇〇行動聯盟」成立之後，開始進行遊說，舉辦辯論會、演講會和公聽會，動員醫界、學術界，營造聲勢，並實地演練「愛與非暴力」的抗爭等工作。

　　1991 年 9 月 23 日，「一〇〇行動聯盟」第一次行動，當天傍晚，李鎮源在陳師孟、廖宜恩、林逢慶等人陪同下，前往大安路立法院會館，拜會民進黨立院黨團。這是李鎮源院士走出學術領域後，第一次和政治人物接觸的經驗，當天他只簡單地說幾句話，立委彭百顯和陳水扁支持「一〇〇行動聯盟」的主張，也表示願意協助後續推動「廢除刑法一〇〇條」。拜會結束後，陳師孟親自送李鎮源回家，李鎮源開始將過去不敢表達的憂國憂民情懷釋放出來。

　　1991 年 9 月 24 日，立法院第 88 會期開議日。一早，李鎮源準時前往徐州路台大法學院門口，準備和「一〇〇行動聯盟」成員一起遊行至立法院請願。工作人員在發黃布條時，李鎮源有些不習慣，這位從未被街頭運動洗禮的老院士，很靦腆地把布條綁在自己的手臂上。接著他和陳師孟走在請願人士的第一排，做為前導，與身後一群呼口號的年輕人，沿著徐州路、濟南路到中山南路，徒步到立法院。

　　他們走近立法院大門時，這個全國最高民意機構深鎖大門。立法院以鐵門和警力把「一〇〇行動聯

「一〇〇行動聯盟」向立法院請願書

　　為促使台灣民主憲政健全發展，政治黑獄從此絕跡，本行動聯盟特向　貴院請願，請立即廢除惡法 —— 刑法第一〇〇條。
　　請願理由如下：
一、刑法第一〇〇條違逆憲法、斲傷民主——
　　　　憲法第七、十一、十四、廿三各條無非在保障人民有自由表達政治意見的權利，身為國家主人的國民，對「國體」、「國土」、「國憲」等有不同理念與主張，本屬民主國家的常態。若政治理念的多元化不受尊重與保障，則與獨裁政權何異？
二、刑法第一〇〇條方便統治、過度彈性——
　　　　刑法第一〇〇條藉籠統的「非法方式」一語，以包山包海之勢網羅政治異議團體與人士，除了方便惡質政權濫行高壓統治、維護既得利益之外，對法律的無私與正義原則寧非絕大的諷刺？
三、刑法第一〇〇條畫蛇添足、欲修無門——
　　　　刑法第一〇〇條又稱「普通內亂罪」，意在涵蓋刑法第一〇一條「暴動內亂罪」鞭長莫及的「非暴動」部份。但既為非暴動，則屬憲法保障的範圍，因此刑法第一〇〇條在憲法第七、十一、十四、廿三各條與刑法第一〇一條的夾縫中，那有存在的價值或修改的空間？
四、刑法第一〇〇條劣跡斑斑、貽笑國際——
　　　　四十年來台灣無數冤獄冤魂，據估計 90% 以上是由刑法第一〇〇條提供入罪法源，可說是最為嗜血的一條惡法。而使台灣蒙羞國際的黑名單與良心犯問題，又何嘗不是刑法第一〇〇條的陰狠傑作？

　　本聯盟在此特籲請貴院比照今年五月「懲治叛亂條例」廢除之前例，立即將刑法第一〇〇條單獨抽出、排入議程、加以廢除，庶幾無負除惡務盡之全民期望。

請願人：一〇〇行動聯盟

1991 年 9 月 21 日，一〇〇行動聯盟成立大會邀請函。（陳正然提供）

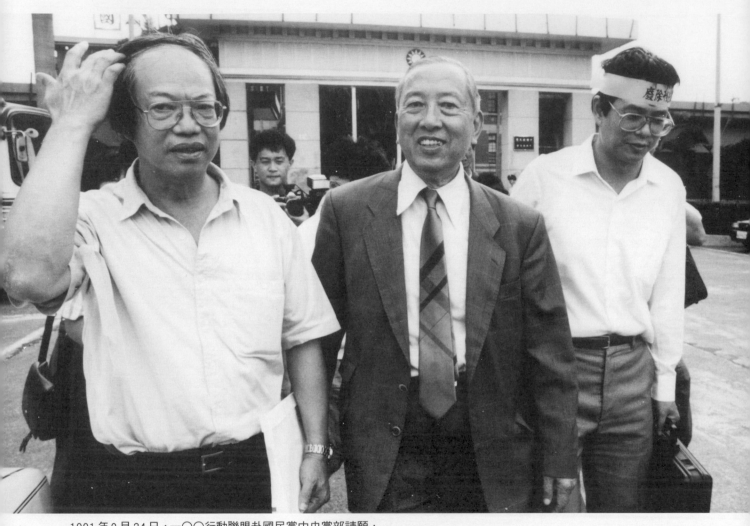

1991 年 9 月 24 日，一○○行動聯盟赴國民黨中央黨部請願，
圖左至右為：林山田、李鎮源、陳師孟。攝影／許伯鑫

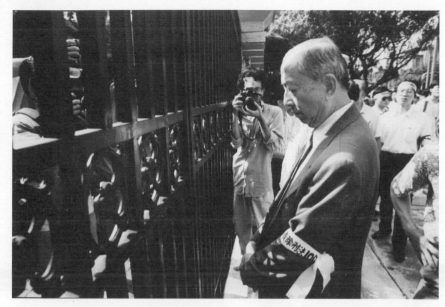

1991 年 9 月 24 日，一○○行動聯盟赴立法院請願，發起人李鎮源院士初次在手臂綁上「廢除刑法一○○條」的黃布條，走到立法院前，立法院大門深鎖。攝影／許伯鑫

盟」的請願人士，擋在大門外，絲毫不尊重人群之中有著這位享譽國際的中研院院士。李鎮源雖然受到立法院此番屈辱對待，他也毫無院士身段地站在陳師孟旁邊，陪著陳師孟與警方協調。

國民黨不敬李鎮源，造成更大的反彈

整個請願過程，群眾與警察兩次肢體衝突，李鎮源站在群眾當中毫不退縮。經過一段時間的折衝與對峙，李鎮源與其他請願代表，才被安排進入立法院的一間會議室觀看閉路電視。

第一波請願結束後，下午 4 點 30 分，李鎮源、陳師孟、林山田、廖宣恩，和瞿海源在台大醫學院基礎醫學大樓集合，準備前往拜會國民黨中央黨部，要求刑法一○○條提到中常會討論。台大醫學院基礎醫學大樓距離國民黨中央黨部，只有一街之隔，不到兩百公尺，但國民黨沿途密佈警力與便衣來防備。

到了國民黨中央黨部，秘書長宋楚瑜刻意不在辦公室內，黨部只派秘書處主任和一個立委出來。對於「一○○行動聯盟」所提的要求，因為國民黨派出來的代表層級不高，因此無法對「一○○行動聯盟」做任何承諾。

當天晚上，三家電視台把在醫界素孚眾望的李鎮源院士參與請願時，受到立法院不敬對待的鏡頭播送出來後，引起台大醫學院許多教授不滿。當晚，李鎮源在家裡接到許多醫界人士的支持與致意。

隨後，台大醫學院師生也在校園內展開「廢除刑法一○○條」連署的工作。由於大學校園也是「一○○行動聯盟」要宣導、動員的對象，此時已有部

份大學組成學生工作隊，在學校配合發起「罷上軍訓課」運動，配合「一〇〇行動聯盟」的反制閱兵活動。

1991年9月25日「一〇〇行動聯盟」拜訪國民黨集思會，尋求支持。李鎮源對集思會會長黃主文強調：「我無法同意國民黨自己決定修正內容，然後強迫老百姓非接受不可，這樣會失去民心。」後來「一〇〇行動聯盟」要拜會新國民黨連線時，新國民黨連線以雙方意見南轅北轍，「道不同不相為謀」，而拒絕與「一〇〇行動聯盟」見面。

李鎮源第一次公開演講

1991年9月26日晚上，「一〇〇行動聯盟」在台大綜合大禮堂舉辦「刑法一〇〇條修廢辯論會」，邀請法務部參加辯論，但是法務部拒絕，因而改為說明會。說明會的時間還沒開始，台大綜合大禮堂門外就擠滿了群眾。

當天演講致詞者，除了李鎮源、陳師孟之外，還有林山田、張忠棟、中興大學刑法學教授劉幸義，與民進黨立委陳水扁。這是默默在醫學界耕耘數十年的李鎮源院士第一次公開演講。他由夫人李淑玉醫師陪同出席，用著極為生澀、非他母語的北京話，開口說道：「在政治上，年輕人是我的導師。」他接著說：「我已經是七十六歲了，自認過去對台灣民主改革沒有什麼貢獻，但是現在我看到年輕人有勇氣為台灣民主犧牲前途時，覺得自己更應該盡棉薄之力。今天我是來學習的，想聽聽哪一方說的是真理，哪一方是在欺騙人民，結果國民黨卻不敢為其政策面對人民來辯論，令我很失望。」聽到這一番演講，場內外一、兩千名群眾，持續掌聲五分鐘久。

說明會結束前，「一〇〇行動聯盟」召集人陳師孟在演講台上說，李鎮源為了推動廢除刑法一〇〇條，和「一〇〇行動聯盟」成員們馬不停蹄拜會各政黨，他對李鎮源院士「全力以赴」的精神，愛人民、愛台灣，追求民主的表現非常感動。陳師孟還說，如果他到了七十六歲還能像李院士一樣，有夫人陪著關心台灣的土地、人民，也就死而無憾了。

李鎮源堅持走立法院大門

1991年9月27日，「一〇〇行動聯盟」二度拜會立法院。上百位請願代表到立法院後，立法院的大門仍是緊緊鎖住。守門的警衛說：「今天梁肅戎院長也是走側門進來的。」李鎮源不為所動，堅持要走大門，經民進黨立委協調，警衛不得已才打開大門。

「一〇〇行動聯盟」代表李鎮源、林山田進了會議室，立法院以找不到三日前的請願書為由，讓他們等了半個小時。之後，司法委員會召集人李宗仁才出現，他表明9月30日改選後就卸任，所以他來聽聽意見。李鎮源看到他的態度，用很不流利的北京語生氣地說：「我們今天是很誠意來請願的，結果中華民國立法院大門卻關起來，連梁院長也走側門，實在『很丟人』。」他並指著李宗仁說：「你個人無法決定刑法一〇〇條修廢，我們可以理解。召集人身份即將改選，我們也了解，但是未改選之前，你還是有義務負責處理請願案，怎麼可以說不

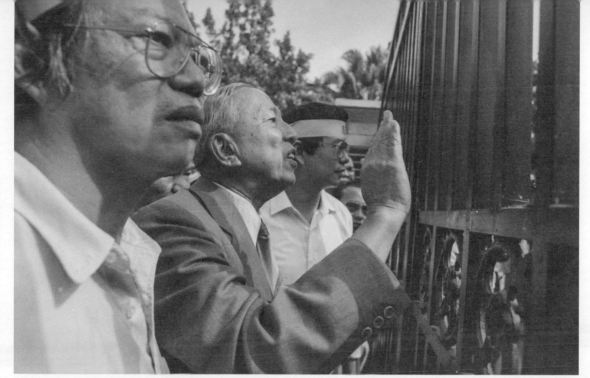

1991年9月24日，一〇〇行動聯盟赴立法院請願，立法院大門深鎖。林山田、李鎮源、陳師孟在立法院門口，要求警衛開門，讓人民合法走進立法院請願。攝影／劉振祥

關你的事？我雖然對法律是外行，但這麼簡單的常識還是可以判斷的。」

李鎮源說完以後，在場記者拍手贊同，李宗仁惱羞成怒地喝令記者出去，李鎮源見狀大罵李宗仁「不仁不義」，並對他說，下屆立委選舉，要發動他的家鄉台南縣選民讓他落選。

「一〇〇行動聯盟」第二階段「主動出擊」

「一〇〇行動聯盟」經過連日來的走訪立法院，發現對國民黨「和平施壓」無效，於是展開第二階段「主動出擊」。

1991年9月28日下午，國民黨秘書長蔣彥士

主動邀約下，陳師孟、林山田到農委會與蔣彥士會面。蔣彥士表示，將在國民黨政策會之外，成立超黨派的「刑法一〇〇條研修小組」，希望「一〇〇行動聯盟」停止「反閱兵計畫」。陳師孟、林山田提議要在電視上舉行公開辯論，蔣彥士表示個人無法決定，要回去反應給上層再答覆。

會面結束後，林山田接受媒體訪問時表示，「廢除刑法一〇〇條」之事具有高度重要性與迫切性，因為這不單是刑法制裁問題而已，已涉及民主憲政的運作。但立法院對此法的修廢，仍由國民黨高層決定後，黨鞭一揮，就成了修法依據，形成「燃燒司法，照亮政治」的局面。

9月28日晚上，「一〇〇行動聯盟」在台灣基

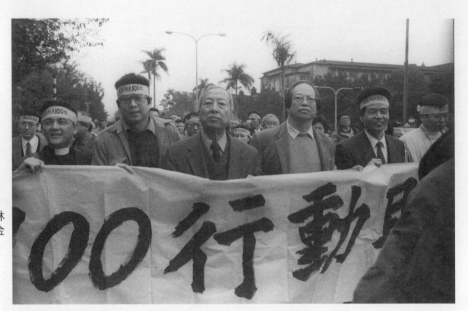

一○○行動聯盟的遊行抗議，左起：長老教會林宗正牧師，陳師孟教授，李鎮源院士，林山田教授，北區政治受難基金會會長林重謨。攝影／許伯鑫

督長老教會總會召開第二次會議。學術界、醫界、律師界、學生、宗教、社運團體，與刑法一○○條受難家屬都派代表參加。會中選出陳師孟、林逢慶、廖宜恩、詹長權、長老教會羅榮光牧師、簡錫堦、廖彬良、萬佛會王秀蓮師父、鍾佳濱、羅文嘉等人，為第二階段反閱兵行動的「決策小組」，由林逢慶擔任總幹事。

第二階段「主動出擊」的反閱兵計劃，包括：
（1）繼續「人民大學街頭講座」；
（2）繼續在大學與街頭，向國民黨當局發出「刑法一○○條修廢」辯論戰帖；
（3）10月6日在孫文紀念館舉行「反閱兵行動隊」集訓誓師大會。

威脅恐嚇的電話與黑函

1991年9月29日，李登輝總統發現「一○○

行動聯盟」要「反閱兵」的動作越來越具體，於是在官邸宴請十一位台籍人士，確定成立超黨派研修小組，希望挫挫「一○○行動聯盟」近日所凝聚起來銳不可擋的民氣。

1991年9月30日中午，李鎮源、蔡墩銘、林山田、陳師孟、張忠棟、陳傳岳與國民黨代表林棟、洪玉欽、王昭明、施啟陽、馬英九等人，在來來飯店見面溝通，因意見相左而沒有結果。會後，「一○○行動聯盟」召開記者會，發表三項聲明：
（1）不再參加任何研修小組；
（2）刑法一○○條存廢應該公開討論；
（3）堅持廢除「和平內亂罪」條款。

9月30日晚上，李鎮源、陳師孟、張忠棟、林山田到清華大學演講，宣傳反閱兵、廢惡法運動。

李登輝總統授意下，行政院於1991年10月1日，成立「刑法第一○○條研修小組」。當時行政院副院長施啟揚還以法律問題只有專家才懂，反對

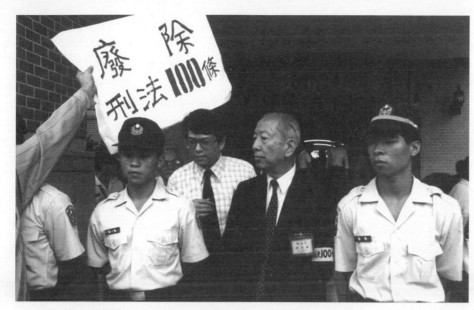

陳師孟教授（左三）與李鎮源
院士（右二）在立法院遭警察
阻擋。攝影／許伯鑫

在電視公開辯論刑法一〇〇條修廢問題。「一〇〇行動聯盟」堅持不參加任何形式的研修小組。

這在此時，李鎮源、陳師孟、林山田等人連日接獲威脅恐嚇的電話與黑函，並遭人跟蹤。1991年10月2日清晨，李鎮源在家接到恐嚇電話，對方揚言他若不停止反閱兵，將殺害他。「一〇〇行動聯盟」得知此事後，向城中分局報案，但是李鎮源表示他不需要警方保護。他說：「我的年齡已經活到超過一般人平均壽命的76歲了，如果因為要求廢除刑法一〇〇條，而要抓我、要殺我，都無所謂……」

為了加強校園動員，「一〇〇行動聯盟」從10月1日至10月7日，陸續在東吳、中興、中央台大、成大等大學校園內演講。10月1日中午，李鎮源、陳師孟、劉幸義等人應東吳大學學生團體邀請演講。當天，學校說明會的海報遭人撕毀，甚至有憲兵車公然開進校園。

1991年10月3日，立法院司法委員會舉辦「刑法第一〇〇條修廢公聽會」，「一〇〇行動聯盟」由林山田、劉幸義教授出席，提出廢除主張。

被刁難的台大醫學院演講

台灣醫界在李鎮源站出來領導「一〇〇行動聯盟」之後，自台大醫學院教授、醫生響應連署廢除刑法一〇〇條的人數，超過兩百人，各系所主任及醫院主任連署高達八成。高雄醫界也有一百五十多位醫師連署。

為了配合「一〇〇行動聯盟」的「反閱兵、廢惡法」行動，台大醫學院教授鄧哲明、蘇益仁、詹長權，與台大醫院麻醉科主任黃芳彥，在1991年10月4日為李鎮源老院長舉辦一場演講會。

演講前要租借舊台大醫院第七講堂時，台大醫院代理院長沈友仁以「不能在校內做非學術性演講」

為由，拒絕出借場地。這番話引起台大醫學院教授相當大的反彈，過去台大並沒有限制在校內演講的規定。對於院方的拒絕，李鎮源夫人李淑玉醫師對院方說，如果第七講堂不能借，演講會將改在「台大醫院」門口舉行。此時，院方才妥協，但要求老院長只能談「台大醫學院的歷史」。

除了演講場地受到院方刁難，張貼在醫學院、醫院關於李鎮源院士主講的「台大醫學院歷史：一個台灣知識份子的心路歷程」演講海報，也一而再、再而三遭到撕毀。沒想到，10 月 4 日晚上，第七講堂沒多久就坐滿了四、五百人，除了資深的醫學院教授，還有很多年輕教授、醫生與醫學院學生，衛生署副署長葉金川，與藥檢局局長黃文鴻也都來聽講。李鎮源則在夫人李淑玉醫師、陳師孟、林山田、張忠棟、鄧哲明、黃芳彥、蘇益仁、詹長權等人陪同下，出席這場演講會。

台大醫學院白色恐怖史演講

李鎮源演講時提到，一九五〇年代，中國國民黨因腐敗而被中國共產黨打敗，從中國逃難到台灣來。但是很快台灣人就失望了，因此不少對改革存有希望的醫生，轉而接觸社會主義思想。結果在白色恐怖年代，光是台大醫學院的校友，因刑法一〇〇條而遭到殺害的就有六人。李鎮源表示，這些台大醫學院的校友都手無寸鐵，只是想改進台大，改造台灣，又對國民黨失望，才加入共產黨，就被加以叛亂罪殺害。那時刑法一〇〇條要捉共產黨，而現在同樣是刑法一〇〇條，則是要捉台獨，共產黨反而不捉了。

李鎮源最後講到，陳師孟教授找他參加「一〇〇行動聯盟」時，向他解釋了刑法一〇〇條對言論、思想自由的箝制，他才了解問題的嚴重性。他談到自己過去沒有過問政治，但心裡仍然清楚是是非非，他雖有想法，卻覺得自己沒有政治影響力，再加上白色恐怖的陰影，讓他和很多台灣人一樣不敢講話，甚至也叫學生不要插手政治。但是經過陳師孟等人的邀請與說明，受到年輕知識份子犧牲自己而站出來的精神感動，以及連日來到國民黨中央黨部、立法院請願看到國民黨官僚的嘴臉，李鎮源堅定站出來講話的決心，即使遭到電話、黑函恐嚇，他也不改其志。

李鎮源這場台大醫學院的演講結束後，在場的醫學院教授、醫生、醫學院學生等聽眾掌聲不斷。這是他們第一次聆聽這位老院士、前院長，細述罕為聽聞的台大醫學院白色恐怖史。

群眾場合演講 VS. 飯店政治協商

1991 年 10 月 5 日，「一〇〇行動聯盟」於台北市金華國中大禮堂，舉辦「反閱兵、廢惡法」演講會，吸引 2 萬民眾參加。當天會場被熱情的民眾擠得水洩不通，當場募得五十多萬元。

國民黨高層眼見「一〇〇行動聯盟」對「反閱兵、廢惡法」的宣傳與動員，聲勢越來越大，他們的壓力也越來越大，因此要求 10 月 5 日深夜再協商。演講結束後，原本「一〇〇行動聯盟」要召開決策會議，後因與國民黨協商的時間非常急迫，就由李鎮源、林山田、陳師孟、張忠棟四人去協商。他們四人的共識是，國民黨至少要宋楚瑜出面，否則不談。

他們四人陸續抵達來來大飯店十六樓的協商地點

黨政有關人士與「100行動聯盟」部分發起人，昨日深夜經過四小時之溝通，最後協議達成兩點基本原則，希望藉以解決朝野當前有關刑法內亂罪與相關案件之爭論。

一、使用非暴力方式，實現和平政治主張之行為，應不構成刑法之內亂罪。

二、使用武力或暴動之內亂行為，應明確規定其犯罪構成要件。

「100行動聯盟」同時希望黨政有關人士對當前有關內亂罪之案件深切檢討，並作完善處理。

一九九一年十月六日凌晨十二時半至五時

於來來大飯店

國民黨代表：宋楚瑜、馬英九、洪玉欽

聯盟代表：李鎮源、林山田、張忠棟、陳師孟

一〇〇行動聯盟與國民黨代表之交涉聲明。（陳師孟提供）

時，已經半夜 12 點。當時國民黨秘書長宋楚瑜不在場，只有陸委會副主委馬英九與國民黨立委洪玉欽在現場。而宋楚瑜足足遲到一個多小時才出現。溝通過程，林山田曾經不再堅持廢除刑法一○○條，只堅持（1）使用非暴力方式，實現和平政治主張之行為，應不構成刑法之內亂罪；（2）使用武力或暴動之內亂行為，應明確規定其犯罪構成要件。

此時，馬英九仍堅持和平內亂罪不能廢止。雙方各持己見，幾乎無法達成什麼共識。後來，宋楚瑜等人離開協商會場，又到隔壁商討，於是又耗去了好幾個小時，直到清晨五點左右，雙方才寫下文字。

宋楚瑜答應與相關單位研商之後，才能決定是否接受。6 日上午，國民黨方面傳來消息，行政院院長郝柏村與副院長施啟揚都反對幾個小時前協商的結論，協商結果宣告失敗。

URM 組訓與非暴力抗爭演練

1991 年 10 月 6 日，由中研院李鎮源院士發起的「學術界呼籲廢除刑法一○○條」連署聲明，獲得九百多位醫界與學術界人士參與連署，其中包括中研院院士張傳炯、陳昭南、周元燊三人。

當天「一○○行動聯盟」在土城萬佛會總會龍泉山寺組訓盟員，台灣勞工陣線總幹事簡錫堦與基督長老教會林宗正牧師負責組訓。他們把參加組訓的人員做分隊領隊的訓練，帶大家做信任之旅的信任與訓練。由帶隊的人帶領小隊，後面的隊員全部閉著眼睛跟著前面的人走，隊員必須信任帶隊者，信

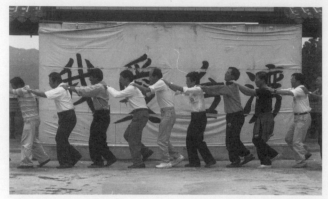

1991 年 10 月 6 日，「一○○行動聯盟」盟員在土城萬佛會龍泉山寺，組訓演練「愛與非暴力」，隊員們以手搭肩，培養彼此信任的默契。攝影／謝三泰

任帶隊者會把隊員帶回原地。這是非暴力抗爭訓練課程裡，用體驗的方式，讓參與者學習信任領導者與參與夥伴，經由團結展現力量。土城組訓之後，傍晚他們移師到中正紀念堂廣場，實地演練「愛與非暴力」抗爭行動。

「反閱兵，廢惡法」抗爭行動的組訓，由嫻熟URM 草根訓練組織的長老教會林宗正牧師帶領。因為林宗正牧師長時間在台南，台北的部分就由簡錫堦負責。

林宗正牧師，早在他就讀台南神學院研究所時，就受其恩師謝敏川牧師的指導，學習推動草根組織。1985 年，林宗正前往美國、加拿大、日本等地，接受第四屆「基督教城鄉宣教運動（URM）」訓練一個月。林宗正受訓完回台灣之後，接任台灣URM 主席。此後，他積極與海外人士接觸，安排台灣社運人士至美、加、日受訓，內容以組織人民及社區爭取權益、人權尊嚴為主，並教授非暴力抗爭。

「一〇〇行動聯盟」盟員由林宗正牧師指揮演練「愛與非暴力」抗爭。攝影／謝三泰

林宗正牧師從 1987 年開始在台灣推動 URM 訓練。簡錫堦是 URM 訓練第一期的班長。他們兩人有著這樣的默契，在群眾抗爭的行動中，顯得格外重要，因為要堅持「非暴力抗爭」才能得到更大多數人的支持與認同。

「踩煞車」或「往前衝」的兩難

1991 年 10 月 7 日中午，國民黨立法院次級團體「集思會」邀請「一〇〇行動聯盟」李鎮源、林山田、陳師孟在華泰飯店見面。集思會由會長黃主文、秘書長吳梓、立委劉興善、林志嘉四人出面，與李鎮源等三人進行兩個小時的溝通會談。下午，在民進黨立委佔多數與國民黨立委有意缺席下，立法院司法委員會一讀通過廢除刑法一〇〇條。

但是這一天，中研院原分所籌備處主任，也是台灣教授協會副會長的張昭鼎，第二次到台大醫學院和李鎮源深談，他擔心堅持反閱兵的結果，會讓行政院長郝柏村藉機以武力鎮壓抗爭群眾。李鎮源心中雖然有疑慮，但他不對張昭鼎承諾停止反閱兵。此外民進黨立委葉菊蘭也揭發郝柏村院長在 10 月 1 日國民黨高層召開黨、政、軍會議，下達「強制排除（反閱兵行動），不惜流血鎮壓」的指令。

對「一〇〇行動聯盟」的決策核心如李鎮源、林山田、陳師孟而言，「反閱兵」有其正當性，但是若真的造成流血衝突，或暴力鎮壓，使更多參與者受難，使台灣民主運動雪上加霜，也非他們希望見到的結果。因此，「反閱兵行動」的信念，開始在決策人士心中動搖。李鎮源、林山田開始對反閱兵行動喊停。

對非決策核心的團隊成員如簡錫堦、羅文嘉、鍾佳濱、陳正然而言，他們一心透過動員，URM 組訓，以「非暴力方式」抗爭，想達成「反閱兵，廢惡法」的目標。他們也深怕，這兩週來的社會動員，好不容易凝聚起來反對國民黨的民氣，會一夕潰散，影響日後反對運動的發展。他們處在決策核心與動員群眾之間，不知該「踩煞車」或是「往前衝」。

KTV 開會討論反閱兵與否

1991 年 10 月 7 日晚上，「一〇〇行動聯盟」在台大法學院紹興南街路口舉行街頭民主講座，陳師孟、林逢慶開始進行協調，他們的心情頗為沉重，決定在深夜的例行決策會議中，討論李鎮源的

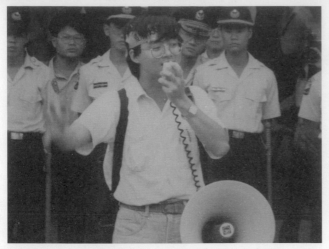

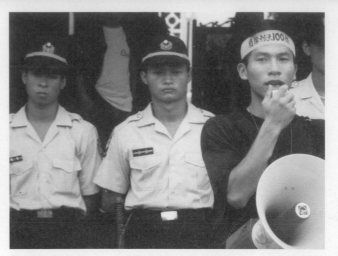

羅文嘉帶領「愛與非暴力」民眾，在立法院演練抗爭，擔任現場指揮。攝影／邱萬興

鍾佳濱帶領群眾立法院前實地演練愛與非暴力。
攝影／邱萬興

建議。當晚民主講座遭到城中分局三次舉牌警告，陳師孟不予理會。到了9點，有三、四十名學生到中正紀念堂演練「愛與非暴力抗爭」，一度引起中正紀念堂憲警緊張。「一〇〇行動聯盟」與警方溝通之後，於9點半結束活動。

「一〇〇行動聯盟」在籌備反閱兵行動期間，會議內容幾乎都被竊聽，很多行動早就被國民黨掌握情資，因此10月7日深夜，決策小組改到台北市鬧區一家KTV開會。陳師孟一度想請辭召集人身份，他不忍心反閱兵引起的朝野緊張，讓行政院長郝柏村以武力鎮壓為由，造成抗爭群眾更大的傷害。他知道受傷最深的，總是一般熱情參與但完全沒知名度的民眾，他是過來人，感受更深。決策成員極力慰留陳師孟，並推派林逢慶、詹長權於次日繼續說服李鎮源，希望能停止他打消「停止反閱兵」的念頭。

10月8日，高檢署高分貝下達指示，要將「反閱兵行動」主謀者以現行犯羈押。上午「一〇〇行動聯盟」部分成員，在台大校友會館集合，由幹部鍾佳濱、羅文嘉等人帶隊要去演練「非暴力抗爭」，

但李鎮源想要停止反閱兵，他們一時不知所措。當時，陳師孟、林逢慶、詹長權正在台大醫學院基礎大樓，試圖說服李鎮源，李鎮源仍堅持想停止反閱兵。他表示，他既然站出來，就已經把生命奉獻給台灣，不過他不忍心這個運動被抹黑，抗爭者受傷害，造成流血衝突。遊說到最後，李鎮源改採不阻止「反閱兵」的態度，但他不願意再繼續領導「一〇〇行動聯盟」。

閱兵台前，非暴力抗爭演練

當時羅文嘉和簡錫堦討論，就算要停止反閱兵，至少也要把原本講好這一天的演練排練一次，再找個適當的機會告知「反閱兵行動」要喊停的事實，以免群眾難以抒解突如其來被告知停止抗爭的情緒。他們找到各個小隊，宣佈目標是基礎醫學大樓，就讓每個小隊各自帶過去。

那時候，總統府前的閱兵台已搭好了。有一小隊在往基礎醫學大樓途中，因為路線經過閱兵台，成員們臨時起意，跑去閱兵台上坐一下。其他小隊

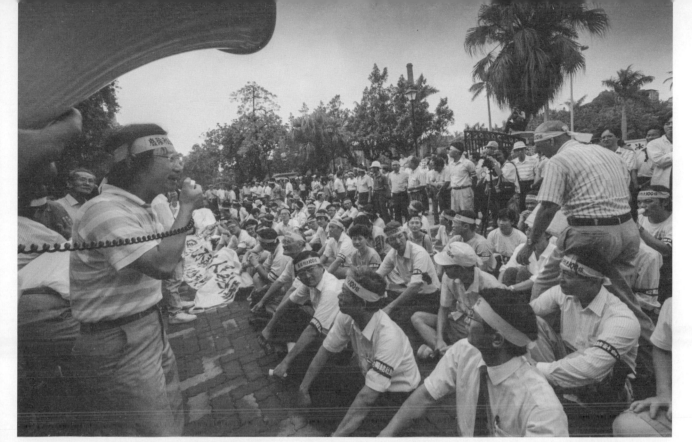

簡錫堦帶領大家在立法院進行非暴力抗爭的訓練，比如說鎮暴警察要來驅散毆打一〇〇行動聯盟盟員的時候，盟員們應該要怎麼做！大家如何手牽手，坐在一起，以非暴力抗爭的方式，對抗鎮暴警察的施暴。攝影／劉振祥

都到基礎醫學大樓之後，才知道有一隊跑到總統府前。其他小隊臨時決定，統統到總統府的閱兵台前支援。大家動作很快，不到十分鐘，閱兵台上坐著各小隊成員。

接著，「一〇〇行動聯盟」大約七十多人，開始在閱兵台前演練「愛與非暴力」抗爭。當時，在現場指揮的有林宗正牧師、簡錫堦、羅文嘉、鍾佳濱，與進步婦盟林秋滿等人，參與抗爭的青年學生拿出受過「URM」訓練的勇氣和信心，手牽著手、肩並著肩坐在總統府前廣場，每個人身上都穿著特別為這次抗爭活動而設計的、印有「反閱兵、廢惡法」圖文 LOGO 的長袖 T 恤。這樣做的目的是因為過去每次抗爭中，總有國民黨的「爪爬仔」企圖混進抗爭群眾中製造事端，然後嫁禍給主辦單位。

「反閱兵·廢惡法」LOGO 的意義

「一〇〇行動聯盟」的「反閱兵·廢惡法」行動開始策劃時，負責文宣與新聞媒體的陳正然就找邱萬興幫忙設計這次抗爭行動的 LGOG，並把它印

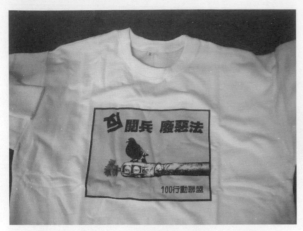

「反閱兵、廢惡法」T恤設計圖案。設計／邱萬興

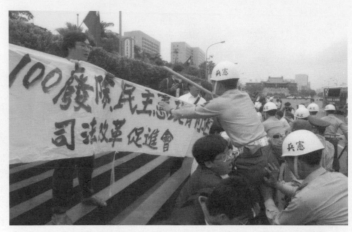

非暴力抗爭民眾在總統府前遭到憲兵暴力毆打。攝影／黃義書

製成貼紙四處發送，讓支持者去貼在車子或很多地方；也把它印製成T恤，讓參與行動的人一起穿著、共同行動。

　　街頭運動攝影師邱萬興，長期投入反對運動的文宣設計；戒嚴前後，舉凡政治、反核、環保、婦女等街頭運動的抗爭道具，都是源自他的創意。這次他所設計的LOGO是，閱兵大典上，阿兵哥拿著槍，精神抖擻、步伐一致地前進著。軍隊前面橫放著一隻坦克車長砲管，砲管上站著一隻和平鴿，槍口上並塞著一束菊花。這個LOGO象徵著台灣人民要求以和平、愛與非暴力的方式，來取代槍桿子的政權；象徵著台灣人民要求國民黨政權廢除刑法一〇〇條，釋放主張台獨的「言論思想犯」。

水柱驅不散，憲兵兇狠毆

　　「一〇〇行動聯盟」既然要用「愛與非暴力」的手段抗爭，就要求參加抗爭的群眾集體一致行動，服從現場指揮的命令，不讓國民黨有任何藉口。國民黨由於震驚於「一〇〇行動聯盟」的組織與行動能力，便出動大批憲兵，用強力水柱噴水，企圖沖散靜坐抗爭的群眾。

　　此時，靜坐群眾低著頭，彼此手拉著手，任由強力水柱沖擊身軀。經過幾次URM「非暴力抗爭」訓練，大家雖然全身濕透，但意志堅定。林宗正牧師就站在成員們的後面，給他們信心和勇氣，但是他背對著不斷沖擊而來的強力水柱，整個人幾乎快被水柱沖得浮了起來。面臨軍警暴力，林宗正認為，學生的安全第一，他個人的安全沒關係，他早已有「把生命交出來」的準備了。

　　成員們不肯離去，憲兵開始動手拉人、抬人。在拉抬的過程中，有一些人被憲兵暴力毆打受傷，一位71歲的郭相英女士被憲警拉扯，昏倒在路上；一位企業界人士陳志雄被毆到眼瞼裂開，眼角流血；兩個學生被打，一個學生被打得頭破血流，另一個被打得手部受傷，這四人都被緊急送到台大醫院治療。

痛斥軍方暴力
嚴懲施暴憲兵

一○○行動聯盟學生工作隊今天上午的"反閱兵、廢惡法"和平抗議活動，在毫無預警的情況之下，遭到憲兵殘酷的暴力摧殘。在參與今天活動的五、六十名學生與民眾當中，有數十名在介壽路與中山南路的交叉口被憲兵持棍棒打傷。其中最嚴重的中興大學學生鄭偉仁，頭部有7公分傷口，正在台大醫院急診室急救中。另外台大學生周克任腹部與手指受傷，民眾郭相英在憲兵衝撞時昏厥、經急救後已回家休息。另一民眾陳志雄眼角2公分裂傷，左頸5×2公分瘀血。

在今天的和平抗議活動中，一○○聯盟依舊堅持和平非暴力原則以極為和平的方式前往博愛特區進行「愛與非暴力」演練。當隊伍進行至介壽路與中山南路交叉口時立刻有數百名憲兵在介壽路中集結。就在學生剛坐下來準備拉開布條時，這數百名憲兵在毫無預警下持著長短木棍向學生衝過來。由於同學與民眾們手勾著手緊密靠在一起，並沒有被衝散。隨後，憲兵們暫時撤退，改以水柱噴水。但盟員們立刻反過身來背著水柱，所以也沒有被沖散。沒有想到此時，眼見前面的方法都無法讓堅持的盟員退縮、憲兵們竟如發狂般的再度衝向和平靜坐的學生與群眾，一方面強行抬離、一方面以棍棒毆打盟員、造成多位學生與民眾受傷。

我們對軍方這種暴力行為深感悲痛與憤怒，憲兵部隊在進行這些暴力行動時，完全沒有事先預警，就逕行以殺敵似的粗暴方式毆打學生，這完全非法，根本在程序上就違反國民黨自身的集遊惡法，形成軍方接管統治的惡質局面，因為軍方篡奪了本屬警察的權限，對和平的、手無寸鐵的學生施加如此殘暴的暴行，我們強烈痛斥這種軍事惡勢力，要求國民黨及軍方立即懲處施暴及相關失職人員，同時立即公開道歉！

其次，國民黨為展示其暴力本質，不顧民間強人反對聲浪，執意舉行閱兵，已導致軍事戒嚴再度降臨台灣，近十萬名軍、警、特進佔台北，形成戒嚴體制的再現，而應當保持中立的軍隊如今更將學生打成重傷，使暴力的陰影籠罩在台灣上空，人民的生命受到嚴重的威脅。

而這一切，都導因於國民黨的暴力本質及其展示武力統治的閱兵，使得國民黨內部軍方保守力量抬頭，才會造成今天這種學生被打成重傷，甚至有生命危險的情況。

我們呼籲：有良知的台灣人民啊！讓我們一致譴責軍方暴行，讓我們共同反抗暴力政權。

請站出來！加入我們抗爭的行列！

100行動聯盟
1991.10.8

一○○行動聯盟文宣。（陳正然提供）

64　一○○行動聯盟精神領袖李鎮源，在靜坐過程中，從頭至尾，與大家堅持到最後一刻。
坐在李鎮源左側的醫師是黃芳彥，右側的醫師是涂醒哲。攝影／潘小俠

李鎮源、陳師孟、林逢慶等人接獲消息後，趕往台大醫院去探視受傷的人。醫學院的陳振陽教授正在照顧受傷的學生，他看到學生的傷勢，非常氣憤。幾位台大的醫師教授們，共同發表一篇非常強硬的聲明，譴責憲兵用這樣殘忍的手段，對付手無寸鐵的學生，憲兵們用力的程度幾乎要致人於死一樣。

憲兵施暴記者會
聯盟堅決反閱兵

10月8日中午，原本負責文宣的陳正然坐陣在新國會辦公室，受命擬新聞稿，宣布要結束「反閱兵行動」。林逢慶隨即通知他有成員遭憲兵嚴重毆傷，要他將記者會延至下午六點舉行。陳正然於是著手向幾家第四台調了數十捲錄影帶，迅速地剪接憲兵打人、民眾被拖打成傷的流血鏡頭。

另一方面，林逢慶也要求學生，立即回各校動員其他學生，到台大醫學院基礎大樓門口靜坐。

10月9日午後，台大醫學院門口掛起「抗議憲兵施暴」、「追究相關單位責任」的布條，來自各校的學生、萬佛會的宗教人士，與聲援群眾穿著「反閱兵、廢惡法」T恤，陸續加入靜坐行列。

下午六點，「一〇〇行動聯盟」在台人校友會館召開中外記者會，公布憲兵兇狠毆打學生與民眾的鏡頭。本來，李鎮源、陳師孟等人對「反閱兵行動」想喊停，沒想到，憲兵施加嚴重暴力，反而讓「一〇〇聯盟」決策小組下定決心，「反閱兵」反定了。「一〇〇行動聯盟」在會中聲明，將以定點、和平靜坐方式，完成反閱兵計畫。

世界級小提琴家胡乃元（左）
是白色恐怖受害者胡鑫麟之
子，也是李鎮源（右）的外甥。
他當天到台大基礎醫學大樓為
「反閱兵、廢惡法」群眾演奏。
攝影／周嘉華

小提琴家靜坐演奏，聲援廢惡法

　　既然要定點反閱兵，就要找一個好地點，參與
「一○○行動聯盟」的醫學院教授、醫師，都認為
台大醫學院是一個最佳場地，因為這裡是既是醫
院，也是學校。醫院，患者與家屬經常都要進出，
國民黨不敢封鎖；學校，動員比較容易，照理說軍
警也不可進入學校干預活動。而且此地離總統府閱
兵台也很近。

　　1991 年 10 月 9 日，由李鎮源帶頭，將近八百
名教授、學生、民眾於台大醫學院基礎醫學大樓前
靜坐。中午，國際知名小提琴家胡乃元到台大醫學

院基礎醫學大樓來。他是應總統府邀請回台，將於
10 月 10 日、11 日在國家音樂廳舉行演奏會。當
胡乃元得知他的舅舅李鎮源在領導「一○○行動聯
盟」，曾表達希望探訪之意，李鎮源告訴他，來醫
學院門口看他就可以了。因此，胡乃元也來加入靜
坐行列。

　　胡乃元是李鎮源的外甥。胡乃元的父親胡鑫麟，
曾為台大醫院眼科主任，1950 年於醫院開主任會
議時，與許強、蘇友鵬、胡寶珍醫師等人，同時被
國民黨情治單位羅織罪名而遭逮捕。這是蔣介石政
權來台後大肆鎮壓台灣菁英的白色恐怖時期，也是
台大醫學院白色恐怖史的一部分，史稱台北市工委

全民總動員

台大基醫大樓！！
持續和平抗爭！！

要求嚴懲 10 月 8 日施暴憲兵
抗議軍警進佔校園，踐踏大學尊嚴
行動一○○聯盟決議在台大基礎醫學大樓展開
靜坐活動，繼續推動「反閱兵、廢惡法」活動

P.M.6:00 前基醫大樓
全民集結共同抗暴
軍方可能在晚間採取驅散行動

行動一○○聯盟學生大隊／文宣組
1991.10.9

附圖：抗爭現場地圖

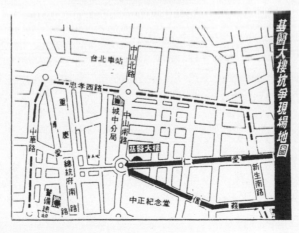

一○○行動聯盟文宣。（陳正然提供）

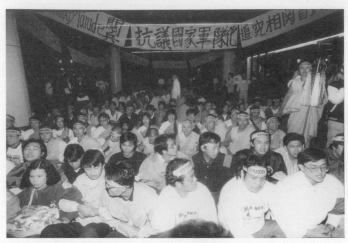

一〇〇行動聯盟懸掛靜坐區的「抗議國家軍隊化」黃色布條。
攝影／潘小俠

會案。同案的許強醫師被處死，胡鑫麟被送到綠島囚禁十年，成為綠島第一批政治犯。

除了靜坐之外，胡乃元也在靜坐會場演奏兩曲，向「一〇〇行動聯盟」的教授、學生，與民眾致意，這是胡乃元第一次在台灣的反對運動場合演奏。演奏結束，胡乃元向靜坐的教授、學生、群眾說，他希望大家繼續努力，早日把刑法一〇〇條廢除。李鎮源則是拿起自己的 V8 攝影機，全程拍下這段歷史鏡頭。

醫學院大封鎖，太平間成了秘密通道

胡乃元演奏結束後，教育部長毛高文到台大醫學院來拜訪李鎮源，希望靜坐活動不要妨礙閱兵，李鎮源回答他說保證不會干擾。隨後，台大校長孫震只是打電話來，表示同意靜坐，但不希望校外人士參加。

10 月 9 日傍晚，國民黨執政當局開始在博愛特區、台大醫學院、台大醫院四周佈滿數以千計的憲警人員，所有要經過或進入台大醫學院的人，都要經過一番盤查。

林宗正牧師與簡錫堦則在台大醫學院基礎醫學大樓靜坐現場，組織社運糾察隊，並對靜坐成員講解次日（10 月 10 日）即將舉行「反閱兵」抗爭的重要任務－－必須保護 76 歲高齡的李鎮源院士靜坐安全。

晚上 8 點，所有進入醫學院的通道，包括台大醫院通道，全部遭到管制。晚一點才到的記者，有人無法進入，有人乾脆改從台大急診處直上病房四、五樓以上，然後繞道從由台大醫院通往醫學院，以便能到達靜坐區。

「一〇〇行動聯盟」的陳正然、鍾佳濱等人，早已預料國民黨可能會大規模地拉開封鎖線。但是國民黨不敢封鎖急診室。因此他們預先借了十多件醫師袍，一些前後期的學長、學弟約好從急診室掩護大家進出。當時，位於青島東路的新國會辦公室是「一〇〇行動聯盟」的後勤基地，成員們都要回去那裡搬無線電、寫抗議布條。所以成員們就利用這條地下通道，從急診室進入，搭電梯往太平間，穿過太平間再鑽到基礎醫學大樓。10 月 9 日晚上，當基礎醫學大樓外圍都被憲警封鎖時，成員們就把附近所有超商的包子、饅頭統統買下來，然後穿過這條秘密通道，把食物送進去靜坐區給大家吃。

雙十凌晨，警察五次驅離

10 月 9 日，「一〇〇行動聯盟」包括李鎮源、

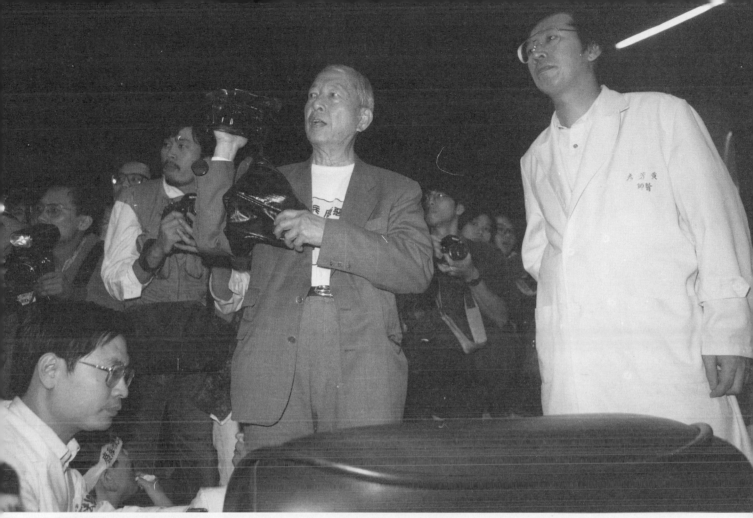

黃芳彥醫師（圖右）陪在李鎮源院士（圖中）身旁。李鎮源手握著自己的V8錄影機，
拍下警察粗暴驅離的舉動。攝影／謝三泰

蘇益仁、涂醒哲、林山田、陳師孟、廖宜恩等學者、教授們，紛紛在台大醫學院基礎醫學大樓前靜坐，達成「反閱兵」的目的。也因為李鎮源院士是台灣醫學界的大老，他的「挺身而出」格外令人振奮，許多醫生因而追隨他的腳步，加入抗爭行列。

10月9日深夜，靜坐的群眾仍然士氣高昂。但是午夜一過，台大醫學院基礎醫學大樓周圍又湧進上千名保警與警備車來到現場，大軍壓境時，靜坐區的氣氛顯得非常緊張。陳師孟要求台大學生坐到左、右兩翼第一線，110位台大教授與醫生坐在正面第一線，社運團體則撤進基礎醫學大樓。

10月10日凌晨12點多，林宗正牧師以麥克風

呼籲警方：「這裡是台大校園，不要隨便動手。」12點25分，城中分局局長張琪第一次舉牌，警告「一○○行動聯盟」違反「集會遊行法」。林宗正牧師反駁警告張琪違反憲法，侵犯校園自由自主。此時社運團體隊伍都進入大廳，騎樓下只剩學生、教授與宗教界的萬佛會與長老教會人士，約五、六百人左右。

隨後，包圍靜坐群眾的憲警，在未徵得台大校長同意下，先後展開五次驅離行動。事實上，「一○○行動聯盟」的學者、教授們靜坐的地方，只有在仁愛路上、台大醫學院基礎醫學大樓前圍牆內的騎樓裡，此處既非博愛特區，也不在馬路上影響交通，但因礙於「國慶閱兵活動」，國民黨仍以違反「集會遊行法」的理由，於10月10日凌晨，動用憲兵部隊，將靜坐在台大醫學院基礎醫學大樓前的學生、教授，以強力驅離的方式「扛離」現場，說是要清除國慶大典閱兵前的「路障」。

第二抗爭地點，台大校總區門口

凌晨1點20分，城中分局局長張琪率領警察走進醫學院，他下令動手，執行第一波驅散。聽令的警察，動作極為迅速，他們開始猛力地拖、抬靜坐學生。林宗正牧師與簡錫堦等現場指揮則要求靜坐學生，手臂相互緊勾，身體往後躺下，完全放鬆不抵抗。學生高唱著「人民全勝利」、「勇敢的台灣人」。警察見狀，仍一個接一個，一排接一排，把靜坐在最外面的糾察和學生拖走。

凌晨1點28分，霹靂小組衝進教授靜坐區，搶走麥克風和擴音器，李鎮源激動地站起來說：「你們拖走我啊！我不怕！」圍在李鎮源身邊的教授、醫生，擔心警察對這位退休的老院長動粗，大家一直小心地保護他，但是當李鎮源看到警察很粗魯地拖走女學生時，氣得一直罵警察「不要臉」，他並親自拿著他的V8錄影機，拍下警察大軍鎮壓台大醫學院的歷史記錄。

凌晨1點32分，警方第二次驅散，用拖、抬、扛的方式，帶走靜坐在騎樓右邊的一百多位學生，陳師孟看見此景，泫然淚下，李鎮源則安慰他說，已經盡最大的努力了。警察把學生抬走後，就把他們送上鎮暴車，然後由鎮暴車將他們載到信義路五段的世貿大樓、羅斯福路四段的台大總校區等地丟下，就是要讓他們在半夜期間無法再回到原來的基礎醫學大樓靜坐區。

「一○○行動聯盟」原本以青島東路的新國會辦公室做為連絡中心，但是後來總統府動員大批憲警、便衣，將整個博愛特區，以及台大醫學院、台大醫院封鎖之後，陳正然無法進入新國會辦公室。他只好改用「台灣教授協會」辦公室做為連絡處，由場外的學生負責製作台大校門口的布條海報。

陳正然與台大醫學院基層醫學大樓的指揮中心連絡，決議「一○○行動聯盟」成員一經驅離，立即回到第二個抗爭地點－－台大總校區門口集合，繼續抗爭到次日（10月10日）閱兵結束。

警方強硬，拖走牧師、教授

凌晨1點48分，警方第三次驅散，這次對象是宗教界人士，數十名基督長老教會與萬佛會的成員被強行抬走。

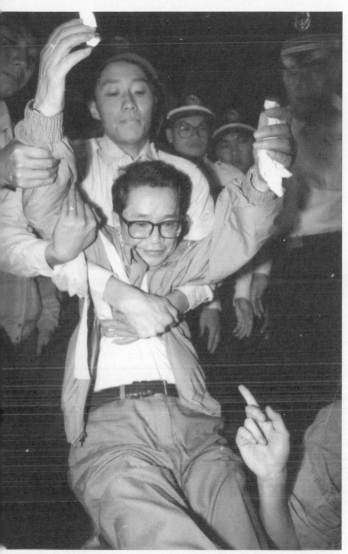

90年代，台灣大學自由主義學者張忠棟教授健康情況已經亮起紅，但在重要關鍵時刻，他仍然義不容辭，出面相挺，在台大醫學基礎醫學大樓參與靜坐。1991年10月10日凌晨，張忠棟教授被方強拉出去的身影，令人動容。攝影／黃義書

凌晨1點52分，一隊霹靂小組衝進靜坐區，搶走麥克風，動手拉掉「一〇〇行動聯盟」懸掛在靜坐區的「台大校地・警察莫入」的黃色布條，警方甚至動用催淚瓦斯對付抗議群眾，林宗正牧師、張忠棟教授、林逢慶教授等人此時被人抬走。

曾在中央警官學校教過張琪的林山田教授見狀，氣得大罵張琪說：「張琪，你遲早會搞出革命來。」另一方面，林山田也擔心李鎮源的安危，就勸李鎮源，希望大家自行解散，不要讓警方拖走，但是李鎮源表示，堅持要在原地靜坐，警方無權驅散。接著，凌晨2點05分，第四次驅散。

凌晨2點15分，第五次驅散，警方動手把騎樓中間的教授拉、抬離開。部分醫師被拖離時，大喊：「這是我們的醫院……」此時李鎮源也站了起來，看見警方強行拖走女醫師，就對著警察直喊：「不要臉！」、「叫女警來！」警方置之不理。李鎮源持續以他的V8錄影機，拍下警方施暴拖人的影像。2點27分，黃芳彥與涂醒哲擔心李鎮源也會遭警方粗暴抬走，就勸李鎮源進大廳休息。

李鎮源眼見一連串粗暴的驅散行動，加上陳師孟不願進大廳，他回頭責罵黃芳彥說怎麼可以叫他進去。李鎮源說，他進入大廳後，外面靜坐的人一定會全被抓走，因此他堅持要留下來陪大家，陪到反閱兵活動結束。

警方持續抓人舉動，最後只剩下約三十名醫師與「一〇〇行動聯盟」決策中心的李鎮源、林山田、陳師孟等人。

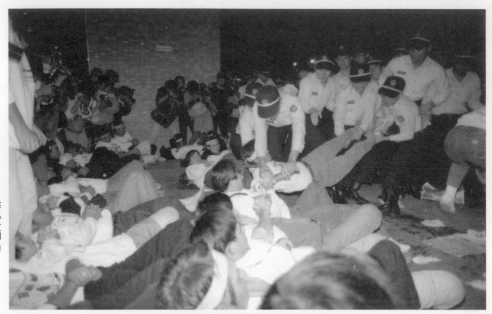

1991 年 10 月 10 日凌晨，警方開始展開驅離行動，大家彼此圈緊，雙手緊握胸前躺臥在一起，貫徹愛與非暴力原則。攝影／黃義書

靜坐討論籌組「台灣醫界聯盟」

凌晨 3 點 16 分，一群霹靂小組成員把在場的羅文嘉架住雙臂，帶上鎮暴車，送到分局去。較早被警察抓走的林宗正牧師，則是遭到霹靂小組圍毆，甚至攻擊他的下體，讓他不支倒地。

當林宗正牧師被抬到台北市中山派出所時，羅文嘉已被警方抓進來了。羅文嘉看到林宗正也被警方抓來時，就向林宗正說：「牧師，他們（警察）打我。」林宗正尚未開口，警察回他說：「牧師也被打呀！你也被打！你有什麼了不起？」

凌晨 3 點 30 分，警察開始驅散現場記者，記者大為反彈，群起抗議，有人打電話給報社主管，說將要抵制幾個小時後的總統府國慶閱兵新聞。警方隨後拆除圍住現場記者的人牆。

這段長時間的靜坐期間，黃芳彥、蘇益仁等醫師與醫學教授，不斷與李鎮源討論籌組「台灣醫界聯盟」的構想，希望藉著這次台灣醫界力量的凝聚，把醫界聯盟籌組起來，發揮過去醫師濟世、救人的傳統。李鎮源表示贊同，他並告訴黃芳彥，「一〇〇行動聯盟」的抗爭結束後，他要結束國科會的研究計畫，全力投入改造台灣的社會運動，彌補自己過去數十年來的缺席。

「反閱兵」結束，「廢惡法」繼續

清晨 3 點以後，遭警方強制驅離的部分「一〇〇行動聯盟」成員，陸續回到台大校本部大門

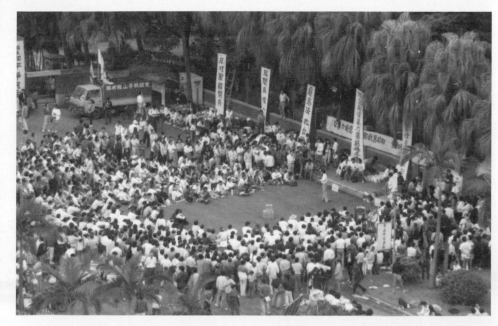

1991年10月10日上午9點，「一〇〇行動聯盟」成員聚集在台大校本部大門口，以靜坐方式進行和平抗爭。攝影／黃義書

口，並夜宿在大門口。上午9點，「　〇〇行動聯盟」成員聚集在台大校本部大門口，由長老教會的鄭國忠牧師與林逢慶教授帶領，以靜坐方式進行和平抗爭。

憲警單位為反制「一〇〇行動聯盟」的「反閱兵行動」，總共動員兩萬多名人力，以保護10月10日當天的「國民黨政府建國八十週年國慶閱兵活動」。警方還為了防止被驅散的聯盟成員再度向閱兵區集結，特別在新生南路、羅斯福路設置拒馬、蛇籠，擴大其封鎖範圍。這是總統府閱兵記錄以來，最為荒謬的一次，警方必須層層包圍靜坐抗議人士，以確保閱兵典禮進行順利。

1991年10月10日中午，總統府閱兵典禮結束，警方派警車將醫學院大廳門外靜坐的三百多人，送到台大校門口。而在警局遭到毆打的林宗正與羅文嘉，也於此在被釋放出來。大家全部在台大校本部門口會合時，彼此握手、擁抱，因為大家共同度過了一個終生難忘的「靜坐抗爭之夜」。

下午4點，林山田教授在台大校門口宣佈「反閱兵行動」結束，但「廢惡法行動」仍未停止。隨後，「一〇〇行動聯盟」在羅斯福路二段的台灣基督長老教會總會召開記者會，為「反閱兵行動」做總結，也重申持續推動「廢除刑法一〇〇條」的決心。

李鎮源認為，「一〇〇行動聯盟」在「反閱兵」行動，展現「愛與非暴力」抗爭，是台灣反對運動史上最成功的一次抗爭示範。他看了年輕人的投入，他感到台灣仍有希望。李鎮源也強調，「一

「○○行動聯盟」將繼續存在，直到刑法一○○條廢除為止。反閱兵活動結束後，李鎮源將到各地演講，呼籲更多民眾支持廢除刑法一○○條的訴求。

「一○○行動聯盟」從9月21日正式成立，到10月10日在台大基礎醫學大樓的「反閱兵、廢惡法」靜坐行動結束為止，短短20天，充分展現了台灣人民「沛然莫之能禦」的改革力量。「一○○行動聯盟」雖以「廢除刑法一○○條」為訴求，但真正的重點是在去除所謂的「二條一」，即去除屬於思想迫害的部分，包括對陰謀犯之處罰，以及對以和平手段推動政治改造者的處罰。

反閱兵之後，惡法更加囂張

極為諷刺的是，1991年10月10日「一○○行動聯盟」的「反閱兵、廢惡法」結束後，國民黨政府反而更加大動作地逮捕台獨人士。一週後，1991年10月17日，台建組織的幹部林永生、林雀薇、賴貫一牧師等人，以妨害公務罪名被捕。11月初，林雀薇、賴貫一牧師等人先行交保出去。

次日，1991年10月18日，法務部調查局展開全台大搜捕，將台灣獨立聯盟台灣本部現身的主要幹部鄒武鑑、江蓋世和台建組織的許龍俊等人分別

逮捕，移送台中看所守收押禁見。這一波搜捕行動，不少台獨聯盟盟員的名單資料也遭調查局掠奪而去。

1991 年 10 月 20 日，台獨聯盟台灣本部於台北市中山北路北區海霸王餐廳，召開第一次盟員大會，但許多成員已陸陸續續遭到國民黨逮捕。風聲鶴唳中，自美闖關回台的台獨聯盟中央委員郭正光博士，和總本部秘書長王康陸博士，以及前中央委員林明哲，均出現在海霸王的盟員大會。下午 4 點 40 分，武裝鎮暴警察與霹靂小組衝入海霸王餐廳，當場逮捕演講中的王康陸，另一名台獨聯盟中央委員郭正光，則於 10 月 21 日被驅逐出境。

1991 年 12 月 7 日，台灣獨立聯盟世界總本部主席張燦鍙，自日本東京搭機闖關，在桃園中正機場遭到逮捕。張燦鍙坦白表示，他此行返鄉，是為了早日建立「台灣共和國」。1992 年 2 月 8 日，台灣建國運動組織創辦人陳婉真在台中被捕入獄。

原本「一〇〇行動聯盟」的「反閱兵，廢惡法」行動前，只有許曹德、蔡有全、黃華、郭倍宏和李應元這幾個政治犯，沒想到醫師、教授、學生、民眾抗議之後，國民黨政府抓得更多、更兇。從 1991 年 10 月 17 日林永生被捕算起，到 1992 年 2 月初陳婉真被捕之後，因「刑法一〇〇條」而入獄者，計有許曹德、蔡有全、黃華、郭倍宏、李應元、林永生、鄒武鑑、許龍俊、江蓋世、王康陸、張燦鍙，與陳婉真等，高達十多人。

巡迴演講，推動「百日抗爭」

1991 年 10 月 17 日、18 日兩天，國民黨政府

檢調人員接連於台中、台北展開對台獨聯盟盟員大逮捕動作之後，「 ·〇〇行動聯盟」於 10 月 19 日，在台北市敦化北路「御書園」召開第四次盟員大會，確定未來工作重點：（1）繼續對立法院施壓；（2）巡迴演講；（3）加強盟員組訓；（4）計畫成立「司法支援小組」支援刑法一〇〇條受難者及家屬。

1991 年 11 月 10 日至 12 月 15 日，「一〇〇行動聯盟的回顧與前瞻」演講會，分別於台北市、宜蘭、彰化、板橋、基隆、新竹、台南縣市、雲林、屏東、高雄縣市等地舉辦十四場。因為 1991 年底有國民大會代表選舉，李鎮源和陳師孟也利用這樣的機會四處助講，宣揚「廢除刑法一〇〇條」的理念並延續能量。

1991 年 12 月 25 日，台灣教授協會（台教會）舉行一週年大會，並改選幹部。李鎮源院士與陳師孟教授正式加入台教會。林山田教授當選為第二屆會長，林逢慶教授擔任秘書長。

1991 年 9 月的「廢除刑法一〇〇條」運動，尚在努力中，然而因「刑法一〇〇條」遭到收押的政治犯，卻是從三個增加為十個。這些政治犯家屬，不斷透過各種方式，向社會大眾表達他們的抗議。1992 年 2 月 1 日，「一〇〇行動聯盟」成員前往龜山、土城、台中等地探視台獨政治犯。

1991 年 2 月 14 日，「一〇〇行動聯盟」在萬佛會超意識中心召開第五次盟員大會，會中決議：
（1）推動「廢惡法、十萬人簽名運動」；
（2）百日抗爭計畫（2 月 14 日至 5 月 20 日）；
（3）舉行刑法一〇〇條展覽。

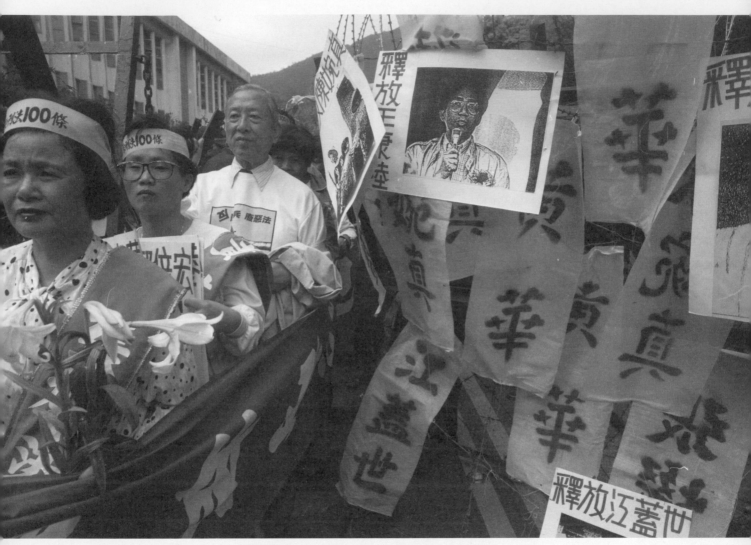

1992 年 3 月 20 日，「一○○行動聯盟」的「三二○草山請願行動」，李鎮源
陪著政治犯家屬，要求「廢除刑法一○○條・釋放政治犯」。左一是台獨聯盟
主席張燦鍙之妻張丁蘭。左二是老政治犯黃華之妻吳寶玉。左三為李鎮源院士。
攝影／謝三泰

三二〇草山請願行動

1992年2月21日，「一〇〇行動聯盟」與「刑法一〇〇條」的政治犯家屬到立法院請願，要求立法院於該會期廢止「刑法一〇〇條」。

1992年3月17日，「一〇〇行動聯盟」在台大校友會館召開記者會，針對行政、立法、司法三院尚未對「廢除刑法一〇〇條及釋放政治犯」有任何回應，公佈「三二〇草山請願行動」計畫。這次請願行動由李鎮源擔任總召集人，並且親自領隊，要求國大臨時會與李登輝總統必須「制憲保人權、釋放政治犯」！

經過1991年10月反閱兵的非暴力抗爭事件後，李鎮源強調，這次是非常和平的請願活動，希望警方不要故意擴大封鎖、加以阻撓，否則請願團這次一定會以「愛與非暴力」方式來突破封鎖。這次的指揮小組成員包括陳師孟、林山田、林逢慶、簡錫堦、鍾佳濱、羅文嘉等人。

1992年3月20日，參加「三二〇草山請願行動」的政治犯家屬、政治團體、社運團體、全國學生運動聯盟、宗教團體如萬佛會與基督長老教會，一般民眾等數百人，在台北市士林區雙溪公園集合，由李鎮源親自帶隊，前往陽明山中山樓的國民大會會場，要向國民大會與李登輝總統請願。原本請願活動預計停留的地點為陽明山教師研習中心，事先也已與警方溝通協調了，但是當天警方違背事先的協調，在中國大飯店前仰德大道上就阻擋請願民眾。雙方發生幾次對峙，「一〇〇行動聯盟」與請願民眾不為所動，繼續前行，最後仍抵達教師研習中心。

中午，請願團體推派十名代表，包括政治犯家屬：張燦鍙之妻張丁蘭、李應元之妻黃月桂、黃華之妻吳寶玉，環保聯盟副會長高成炎，原住民代表麥春連、婦女代表張冬蕙，學生代表許銘銓，宗教界代表：萬佛會王秀蓮師姊、基督長老教會賴貫一牧師，由李鎮源領隊進入中山樓國民大會現場，要向李登輝總統請願。

而國民大會會場內，66位民進黨國大代表則是紛紛舉著布條，要求「廢除刑法一〇〇條」、「釋放政治犯」、「廢除國民大會」、「總統直選」。

最後，國民大會派蔣彥士出面接見請願代表，而占254席次的國民黨籍國大代表與李登輝總統對請願代表沒有回應，李登輝總統甚至不敢從中山樓正門走出來，而是從後山離去。

行政院大門口靜坐11天

1992年4月7日至4月17日，刑法一〇〇條受難家屬，特別選在台獨人士鄭南榕自焚三週年紀念日，於行政院大門口靜坐11天，要求釋放台獨政治犯。這十多天來，李鎮源每天都陪著這一群老弱婦孺的政治犯家屬，從台大校友會館走向行政院門口。

當時有些人誤以為，這些政治犯家屬希望壯大聲勢，所以要求李鎮源陪他們走。其實，有些政治犯家屬甚至認為李鎮源年歲這麼大了，反而曾多次勸他留在家中，但李鎮源不接受。他堅持要一路陪著

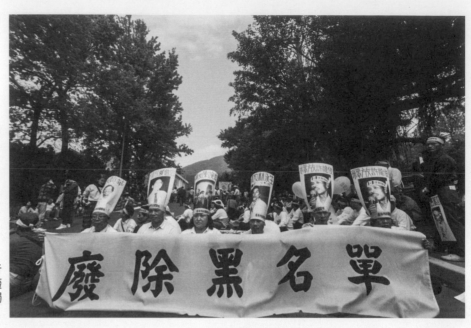

1992 年 3 月 20 日,「一〇〇行動聯盟」與各大社運團體發起「廢除黑名單」,要求釋放被捕台獨聯盟盟員。攝影／劉振祥

他們。李鎮源對他們說:「看妳們這群人這麼弱小,若我不跟妳們一起,恐怕會被欺負!」

就這樣,李鎮源每天陪著這群政治犯家屬們到行政院門口靜坐,一直持續到 4 月 24 日台北火車站前為「總統直選」靜坐為止。

1992 年 5 月 5 日,李鎮源與「一〇〇行動聯盟」再度拜會立法院程序委員會,要求將「刑法一〇〇條修廢案」正式排入議程。

1992 年 5 月 15 日,立法院三讀通過「刑法一〇〇條」修正案,廢除「和平內亂罪」條款,排除「思想叛亂」罪,也就是廢除「二條一」言論涉及懲治叛亂者,唯一死刑。「刑法一〇〇條」雖然名義上是「修正」而非「廢除」,但是終於不會再有所謂的陰謀犯,也明定「強暴、脅迫」才是內亂的要件。

「一〇〇行動聯盟」經過好幾個月來不斷的抗爭,才迫使國民黨於修正案通過後不久,陸續釋放過去一年來被捕的多位台獨人士。

「和平內亂罪告別式」演講會

1992 年 5 月 16 日,「一〇〇行動聯盟」在金華國中舉辦「和平內亂罪告別式」演講會,重要核心幹部如李鎮源、陳師孟、林山田、張忠棟、林逢慶、林宗正、鍾佳濱、羅文嘉等人均出席。上千名民眾參加這場演講會。

李鎮源指出,「一〇〇行動聯盟」成立八個多月來,「刑法一〇〇條」終於獲得修改,雖然國民黨不接受「廢除」的方式,但「修改」之後,非暴力已不再構成內亂罪。

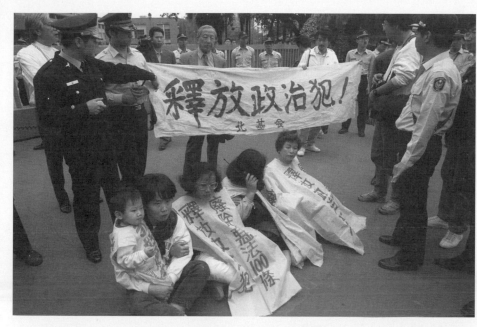

1992 年 4 月，李鎮源院士每天陪著政治犯家屬，從台大校友會館走到行政院門口，要求政府「釋放政治犯」。攝影／許伯鑫

陳師孟表示，「一○○行動聯盟」的訴求能獲得部分的回應而通過刑法一○○條修正案，主要是政治犯家屬的付出，社會各界給予支持，加上民進黨在立法院施壓，尤其是李鎮源院士站出來與堅持，才能讓國民黨執政當局讓步，證明「一○○行動聯盟」發起的「反閱兵‧廢惡法」的訴求是正確的。

林宗正認為，「一○○行動聯盟」很大的成就是整合校園的教授與學生們、醫學界成員，以及法律學者專家的參與。簡錫堦認為，「一○○行動聯盟」是一個由下而上的群眾運動，這場抗爭不是由政治菁英領導，而是認同理念的抗爭者勇敢無懼、堅持到底。「反閱兵‧廢惡法」是台灣社會運動史上一個最佳的範例，以「愛與非暴力」的抗爭方式，展現抗爭者的決心與堅持，留給社會一個很深的印象。

陳師孟強調，「一○○行動聯盟」雖為廢除言論、和平叛亂罪，跨出第一步，但台灣社會仍然存在如「國安法」、「集遊法」、「選罷法」等惡法，還在阻礙台灣民主發展及侵害人民權益。「一○○行動聯盟」雖已完成階段性任務，仍將繼續「廢惡法」的精神，從事「廢惡法」的行動。

政治犯無罪釋放，重獲自由

1992 年 5 月 18 日，黃華、陳婉真、林永生、鄒武鑑、許龍俊、江蓋世等人，因刑法一○○條修正公布生效後重獲自由。黃華第四次走出黑牢，在他 52 年的人生旅程中，有 22 年 11 個月在牢中度過。5 月 23 日，郭倍宏、李應元、王康陸由土城看守所被釋放。

1992 年 5 月 23 日，刑法一○○條修正公布生效後，左起郭倍宏、林永生、李應元、鄒武鑑出獄，24 日再度投入「廢國大、反獨裁」大遊行。攝影／邱萬興

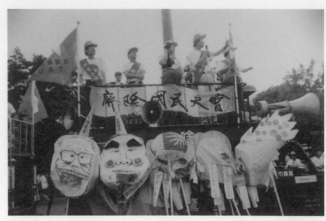

李鎮源院士握著自己的 V8 錄影機，紀錄「廢國大、反獨裁」大遊行。攝影／邱萬興

在這些政治犯中，唯有台灣獨立聯盟主席張燦鍙，因另有一相關的政治案件（被懷疑涉及王幸男的郵包炸彈案），不在這一波的釋放名單中，直到 1992 年 10 月 24 日，才被交保後釋放。

政治犯雖因「廢除刑法一○○條」而被釋放，但是台灣的政治依舊呈現國民黨一黨獨大，完全不符合台灣人民對民主政治的期待。尤其是國民黨內，「老賊」去職後，卻換成「新賊」在國民大會放肆惡搞。這些國大代表不但自我擴權、要錢又要權，還繼續深化國民黨內鬥的本質。不只李登輝、郝柏村之間的鬥爭，也延伸到派系政客間經濟利益的爭奪與分配。此外，在體制上從總統制與內閣制的爭議，衍生到「國民大會」和「立法院」雙國會之爭。

看在學者教授與學生的眼中，國民黨就像一個貪得無厭的政治怪獸。

1992 年 5 月 24 日下午 1 點半，台灣教授協會與各大學的學運社團與民進黨，共同在孫文紀念館發起「廢國大、反獨裁」大遊行，訴求「廢除國大、人民制新憲、反對獨裁、爭取社會權」。學運團體也主張「廢除孫中山的五權體制、並廢除國民大會、將制憲權交還人民」。

所有剛出獄不到一週的政治犯們，通通再度走上街頭，以實際行動支持「廢國大、反獨裁」的主張。這項遊行活動可說是為這些「不畏黑牢」的出獄英雄所辦的街頭洗塵宴。

李鎮源院士，台灣醫界的大老，
1991 年挺身而出帶領廢除刑法一○○條的運動，
「反閱兵、廢惡法」運動，
被認為是和平抗爭中最成功的典範。
影像工作者在街頭運動現場，
大量捕捉珍貴的畫面，
每張照片的視覺張力，
都讓參與這場非暴力抗爭的人，
留下永生難忘的見證。

反閱兵．廢惡法的影像故事

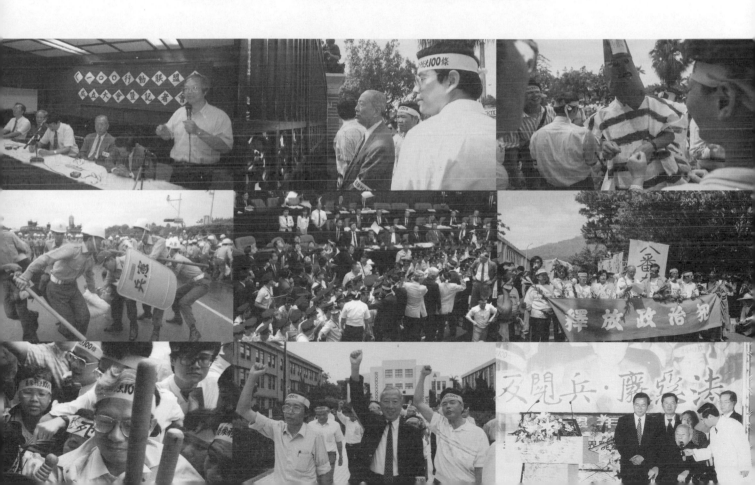

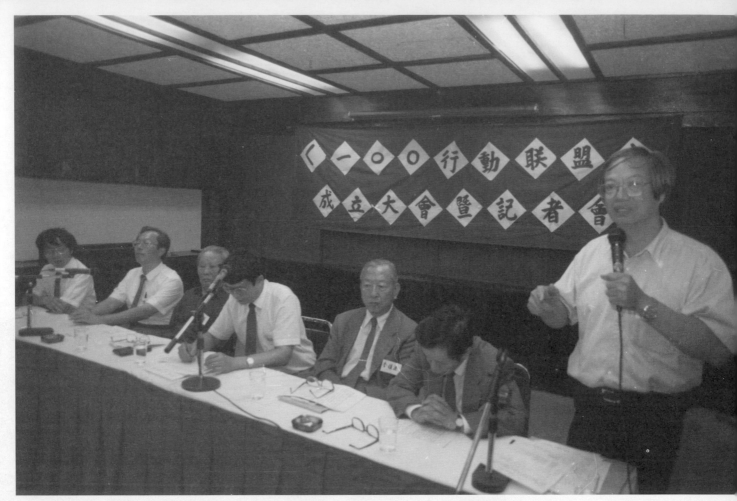

1991 年 9 月 21 日，一○○行動聯盟於台大校友會館召開成立大會，由台大經濟系教授陳師孟
擔任召集人。圖右起為：台大法律系教授林山田、台大歷史系教授張忠棟、中央研究院院士李
鎮源、陳師孟教授、台灣筆會會長鍾肇政、關渡療養院院長陳永興醫師、台灣教授協會秘書長
廖宜恩。會中決定以「反閱兵、廢惡法」為訴求，將抗議活動分為「和平施壓」與「主動出擊」
兩階段。攝影／謝三泰

「刑法一〇〇條受難者家屬聯合會」成立大會，由長老教會
羅榮光牧師（圖左站立者）主持，右為陳菊，當時服務於台
灣人權促進會。攝影／謝三泰

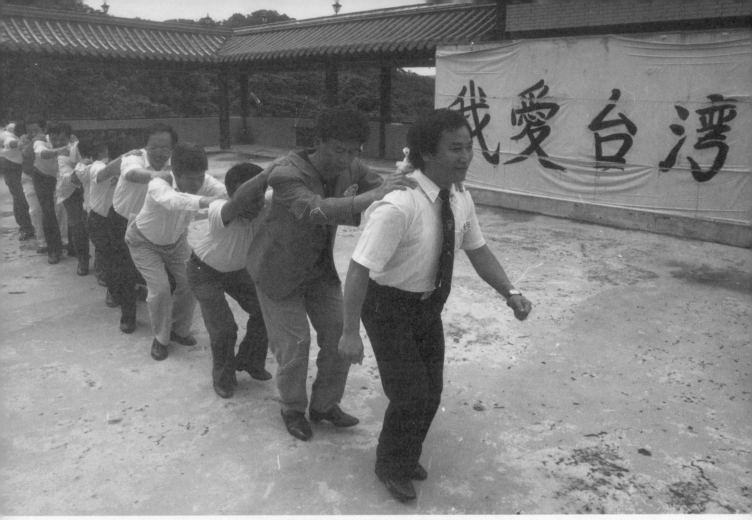

一〇〇行動聯盟於台北縣的土城萬佛會道場做組訓，
由簡錫堦帶領大家。除了講述愛與非暴力抗爭的概念，
並以十人為一組，實際參與演練。　攝影／謝三泰

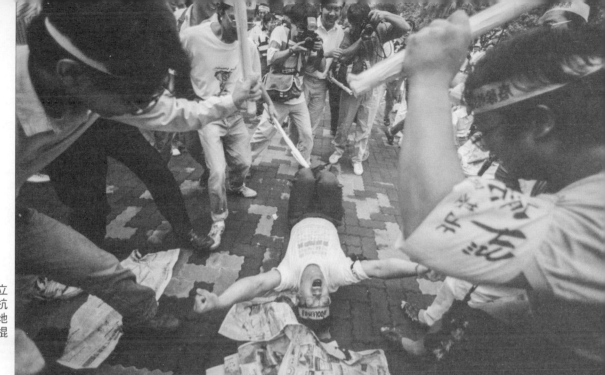

「一○○行動聯盟」在立
法院前演練「非暴力抗
爭」，有人扮演躺臥在地
的抗爭者，有人扮演持棍
打人的警察。
攝影／劉振祥

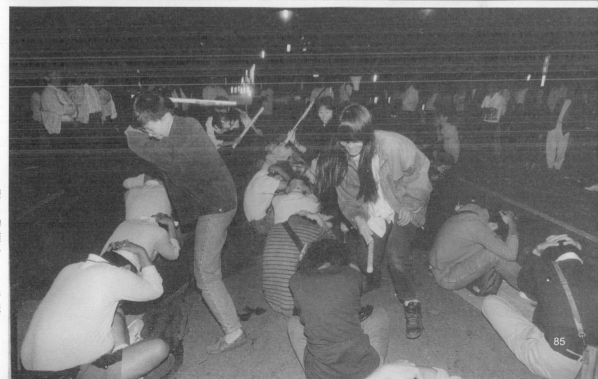

此為「一○○行動聯盟」
模擬「非暴力抗爭」的情
況。「一○○行動聯盟」
在各地實地操兵，一個動
作一個口令，該離開就離
開，該聚在一起就聚在一
起。聯盟請大家將姓名、
住址、聯絡電話留下，
不可以以匿名的方式來參
與，所這是一場較具組織
型態的非暴力抗爭。
攝影／潘小俠

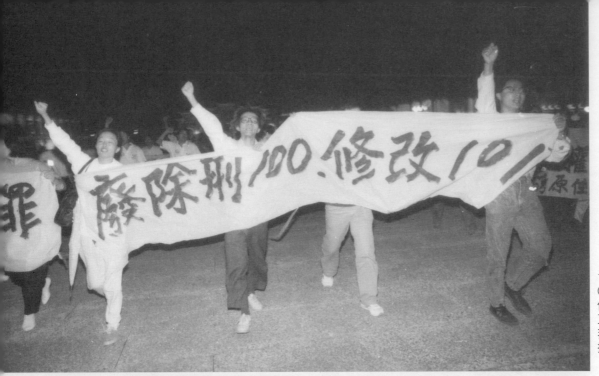

1991 年 10 月 6 日，「一〇〇行動聯盟」在土城萬佛會組訓，傍晚轉移到中正紀念堂實地演練「愛與非暴力」抗爭。
攝影／黃義書

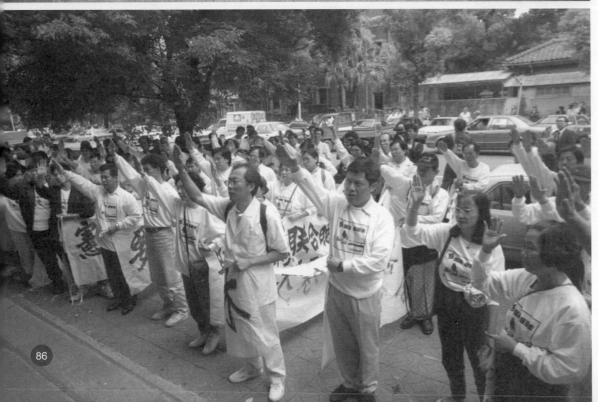

聯盟赴立法院拜會及遞交請願書。攝影／黃彥文

聯盟赴立法院演練非暴力
抗爭。攝影／劉振祥

萬佛會赴立法院演練非暴
力抗爭。攝影／劉振祥

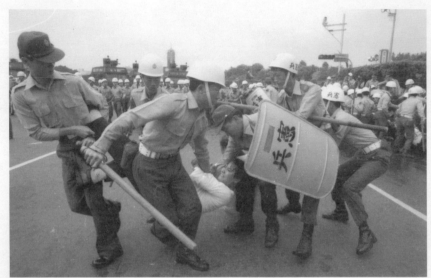

總統府前，憲兵開始動手
對靜坐盟員施暴並驅離。
攝影／黃義書

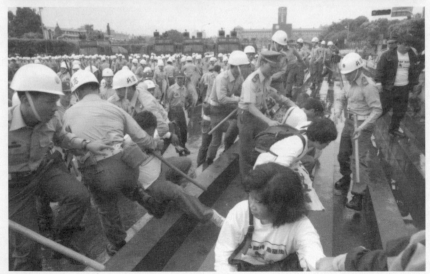

10月8日中午，一〇〇
行動聯盟成員70多人演
練「愛與非暴力」抗爭，
於總統府前廣場閱兵台遭
憲兵毆打，並以鎮暴車強
力水柱驅散盟員。
攝影／黃義書

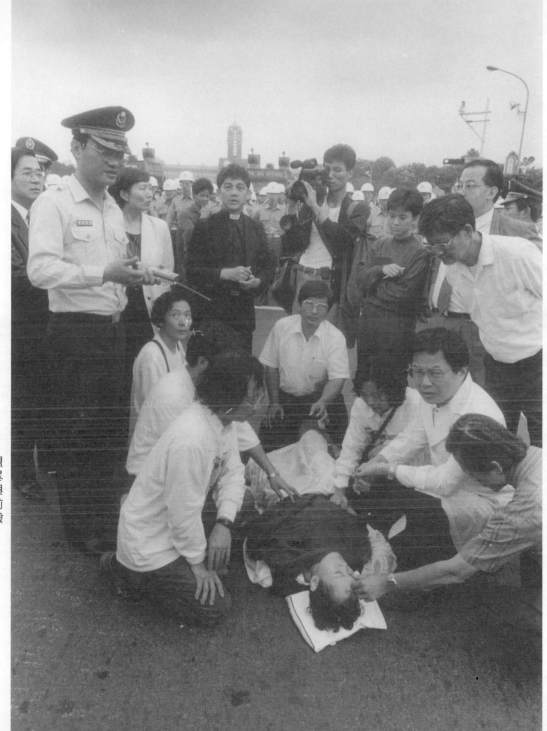

林宗正牧師帶領聯盟
成員演練「愛與 非暴
力」抗爭，一位參與
聯盟成員於總統府前
廣場閱兵台遭憲兵毆
打受傷。
攝影／潘小俠

10月8日下午6點，聯盟召集人陳師孟教授與李鎮源
院士、林山田教授召開記者會，譴責暴力，並決定繼續
10月10日反閱兵活動。攝影／黃義書

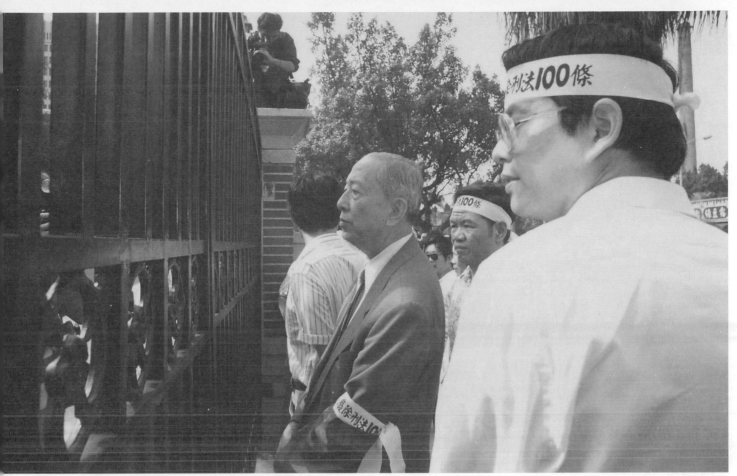

陳師孟教授（右一）與李鎮源院士要進立法院陳情，
立法院大門深鎖。攝影／施宗暉

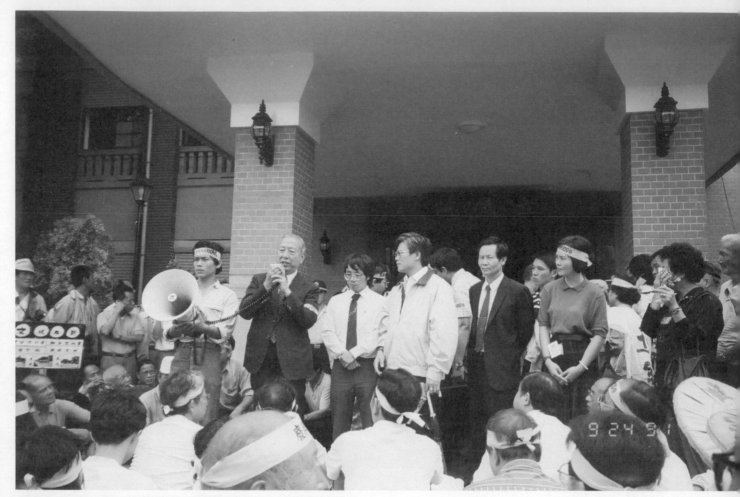

聯盟赴立法院請願時,李鎮源院士向群眾演說。站在李鎮源右側者,
為台灣教授協會秘書長廖宜恩。攝影／邱萬興

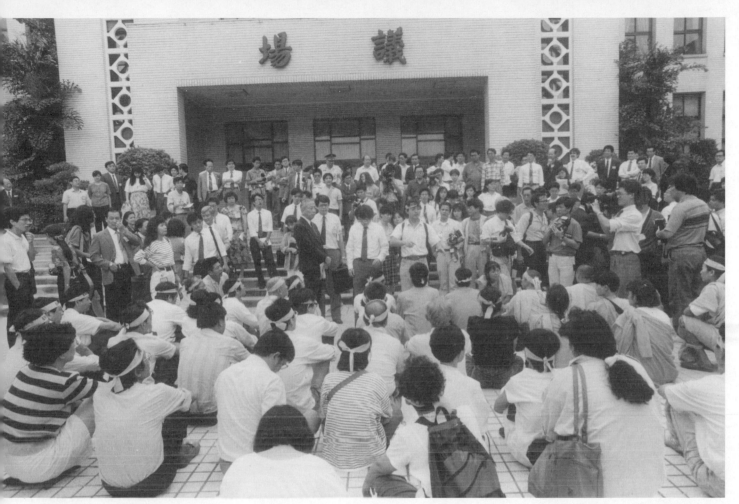

李鎮源院士、廖宜恩教授、羅文嘉等人在立法院
議場前對群眾演說。攝影／潘小俠

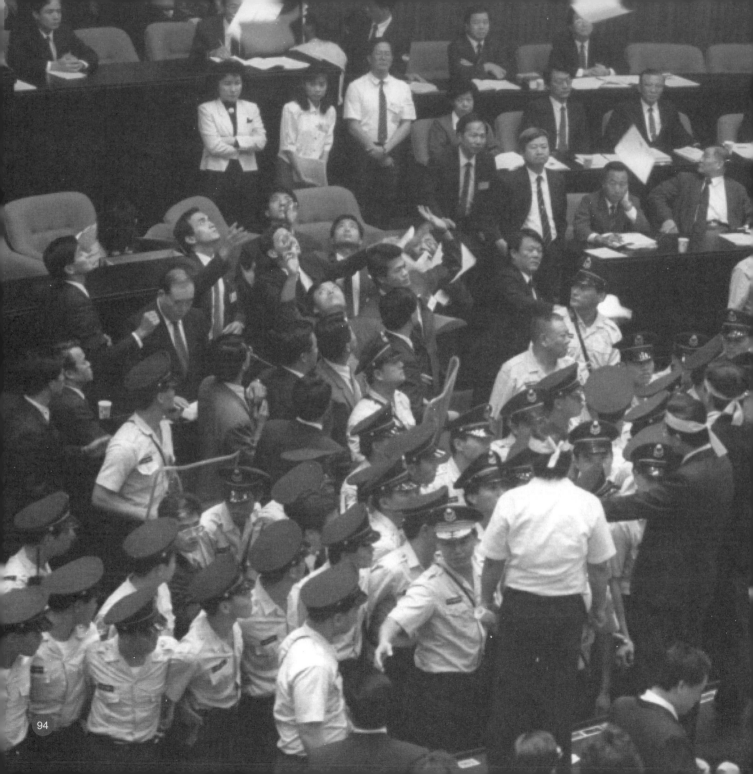

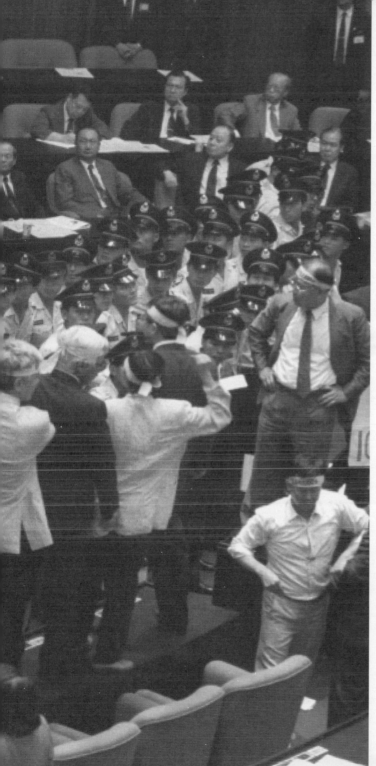

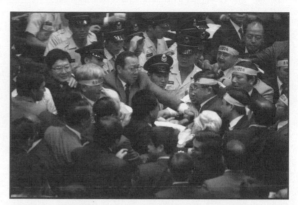

民進黨立委頭帶一〇〇行動聯盟頭巾,與國民黨立委在立法院議場內展開激烈的抗爭。攝影／黃彥文

民進黨立委一字排開站在桌上,抗議國民黨以惡法「刑法一〇〇條」逮捕「黑名單」人士,他們在立法院杯葛行政院長郝柏村的發言。國民黨動用警察進入議場,以盾牌保護郝柏村。

民進黨立委當中,尤以盧修一委員最為全力支持「廢除刑法一〇〇條」。1983 年,盧修一曾因與「獨立台灣會」負責人史明之間的日籍連絡人前田光枝有所接觸,被警備總部指稱涉嫌「叛亂」,盧修一因此遭到逮捕,被判感化教育三年。身為「刑法一〇〇條」最直接的受害者,盧修一立委要求「廢除刑法一〇〇條」,不遺餘力。攝影／黃彥文

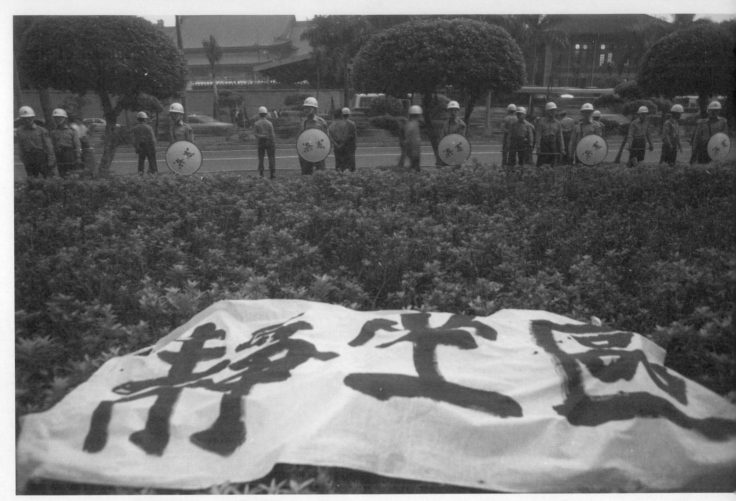

1991 年 10 月 9 日國慶日閱兵，仁愛路是戰車行走路線，
靜坐區與憲兵形成強烈對比。攝影／謝三泰

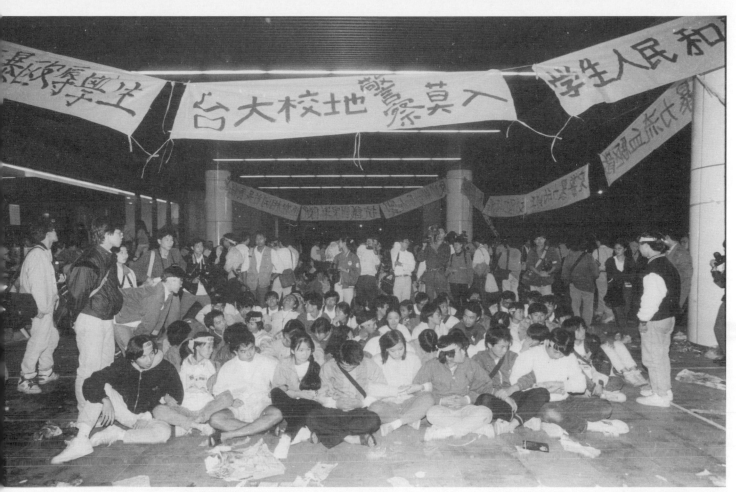

1991 年 10 月 9 日晚上，台大醫學院基礎醫學大樓門口，靜坐抗議的學生拉起「台大校地警察莫入」布條。攝影／潘小俠

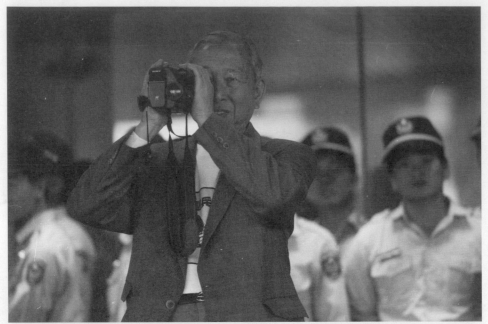

李鎮源院士握著自己的 V8
錄影機，紀錄「反閱兵、
廢惡法」的抗爭。
攝影／謝三泰

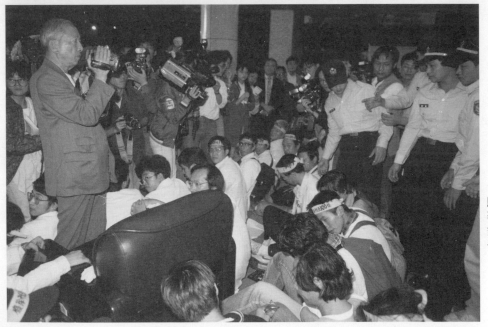

10月10日凌晨警方展開
驅離動作，李鎮源院士握
著自己的 V8 錄影機，紀
錄參與群眾的非暴力抗
爭。攝影／謝三泰

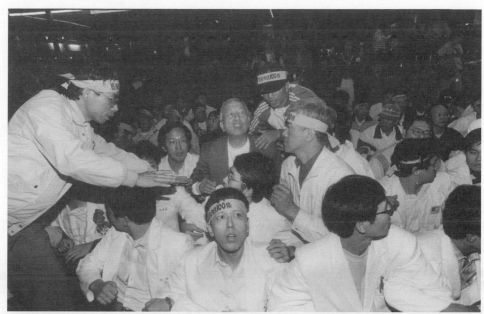

盧修一立委陪伴在李鎮源
院士身旁。盧修一立委，
是少數全程參與「廢除刑
法一〇〇條」抗爭活動的
立委。攝影／潘小俠

萬佛會的陳秀蓮師父也加
入一〇〇行動聯盟的決策
小組。攝影／謝三泰

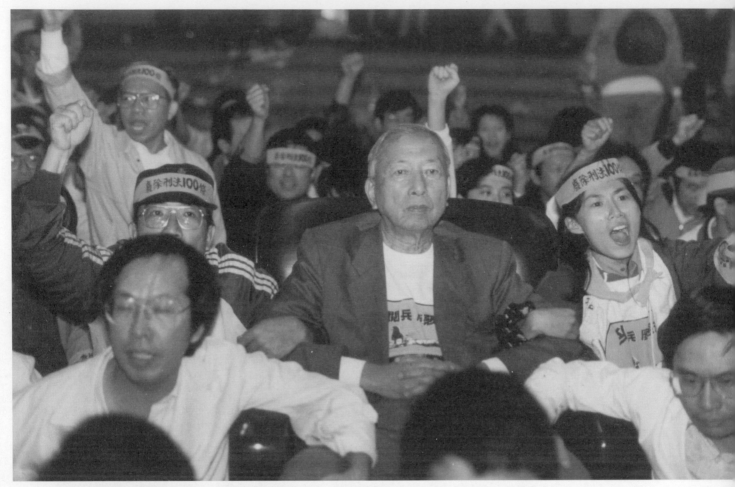

一〇〇行動聯盟精神領袖李鎮源，國際知名藥理學家，以蛇毒相關研究知名。1991 年，在陳師孟教授的邀請下，參與一〇〇行動聯盟廢除刑法 100 條行動，並帶領成員在台大醫學院基礎醫學大樓靜坐，為聯盟重要的精神領袖。攝影／黃義書

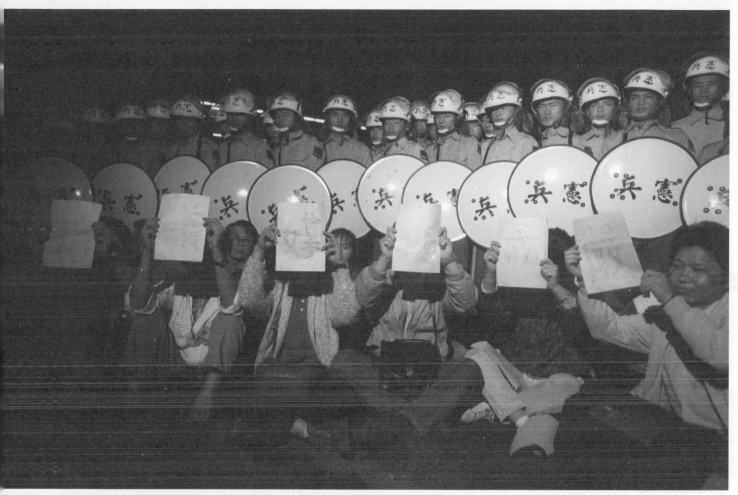

1991 年 10 月 10 日凌晨，軍警想把在台大醫學院基礎醫學大樓裡面的採
訪記者都驅逐出場，所有媒體記者都坐在地上，每個人用一頁稿紙寫一個
字做為抗議標語，抗議媒體戒嚴。這是台灣新聞史上「第一次」採訪記者，
變成抗爭者。攝影／謝三泰

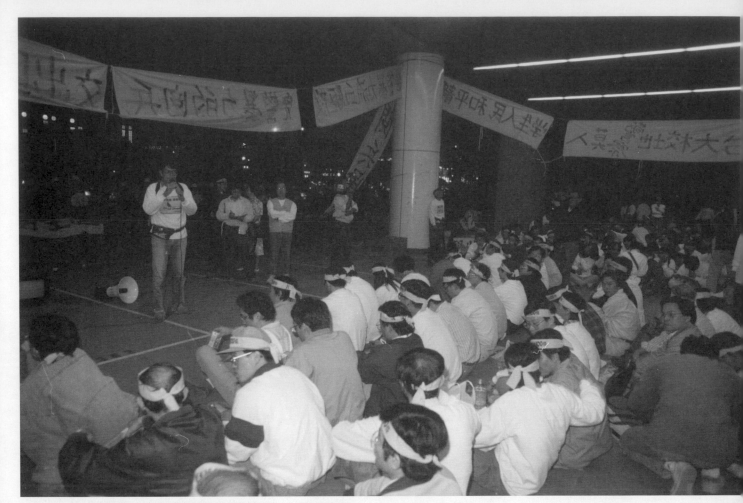

10月10日清晨，一○○行動聯盟與群眾在台大基礎醫學大樓進行「反閱兵・廢惡法」靜坐。陳師孟對著大樓內靜坐群眾演說，宣誓絕不撤退的決心。攝影／謝三泰

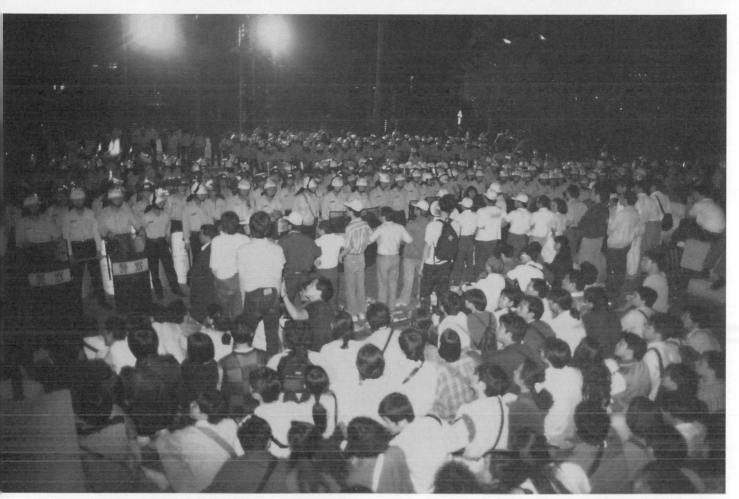

10月10日清晨，一○○行動聯盟與群眾在台大基礎醫學大
樓進行「反閱兵‧廢惡法」靜坐。大樓外，憲警嚴正以待，
一股緊張的氛圍，籠罩在抗爭地點上空。攝影／施宗暉

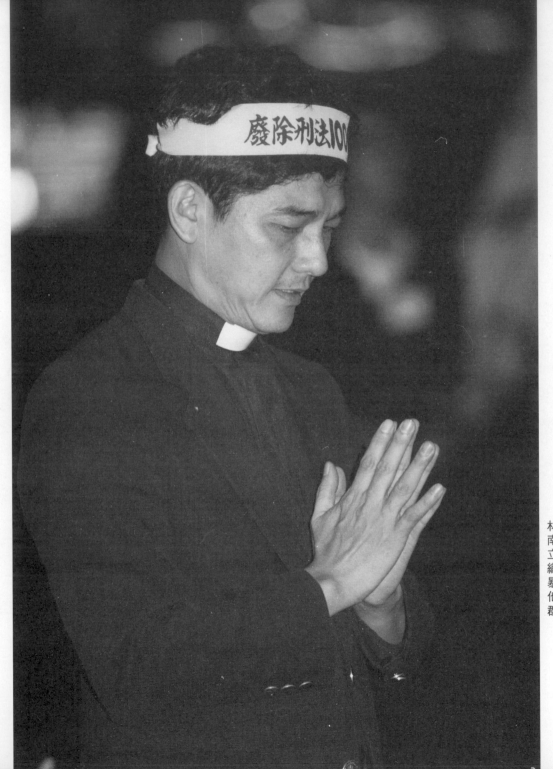

林宗正牧師曾經在台
南縣口埤長老教會成
立 URM「城鄉宣教組
織訓練營」，舉辦非
暴力抗爭的活動時，
他很擅長主持、組織
群眾。攝影／謝三泰

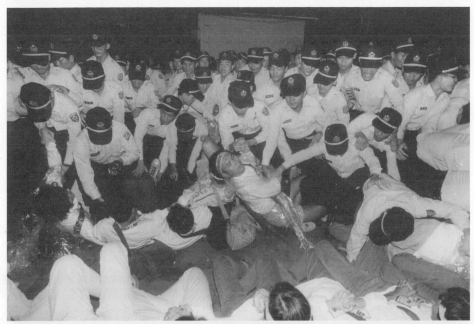

憲警開始動手拉、
抬靜坐民眾。
攝影／潘小俠

10月10日凌晨，
警方與霹靂小組
開始展開驅離行
動，靜坐民眾彼
此手臂互相圈緊，
雙手緊握胸前躺
臥在一起，貫徹
愛與非暴力原則。
攝影／謝三泰

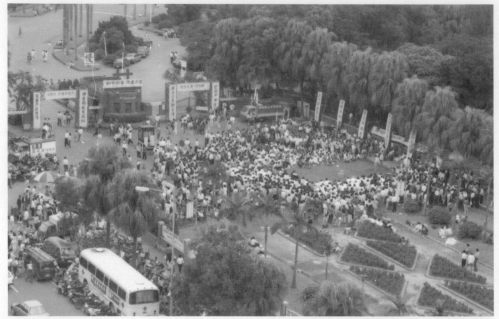

1991 年 10 月 10日上午 9 點，在台大醫學院遭到驅散的「一○○行動聯盟」成員，分別從各處集結在台大校本部大門口，持續抗爭。攝影／黃義書

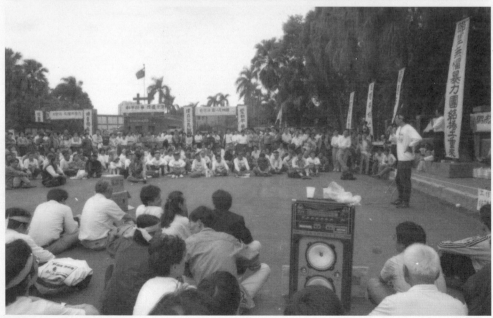

在台大校本部大門口會合的民眾，由長老教會的鄭國忠牧師與林逢慶教授帶領，繼續以靜坐方式進行和平抗爭。攝影／黃義書

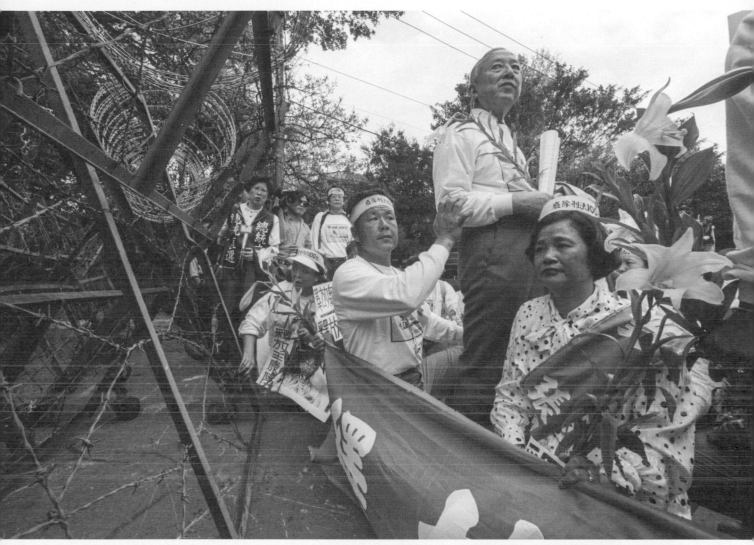

1992 年 3 月 20 日，「一○○行動聯盟」赴卓山請願，要求釋放
政治犯。右二站立者為李鎮源院士。右一是台獨聯盟主席張燦鍙
之妻張丁蘭女士。攝影／劉振祥

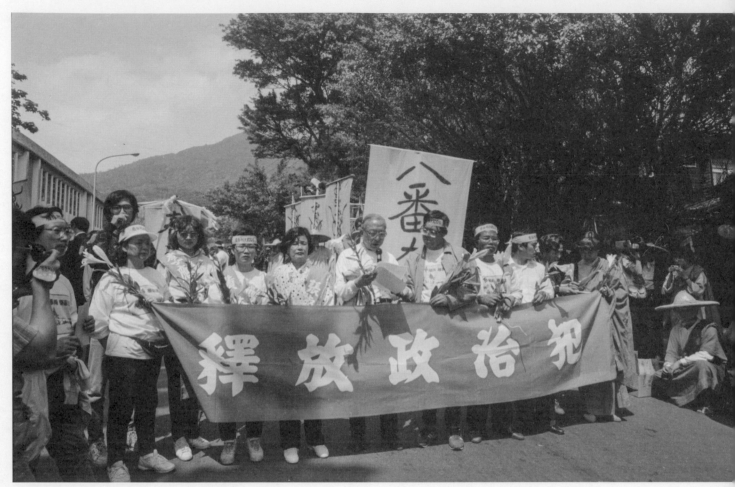

1992年3月20日,「一○○行動聯盟」赴草山
請願,要求釋放政治犯。攝影/劉振祥

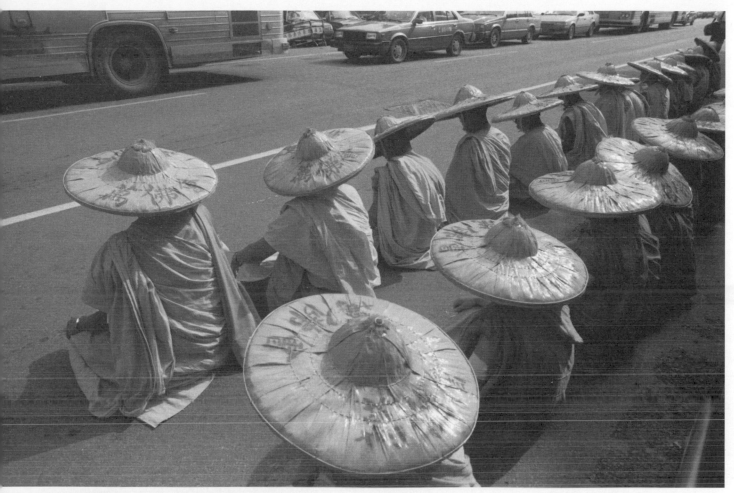

「一○○行動聯盟」會成功的另一個原因是有許多學術界、醫界、長老教
會、萬佛會等團體幾乎是精銳盡出，投入抗爭活動。「三二○草山請願」
活動，萬佛會的師父挺身而出參與「廢除刑法一○○條」的社會抗爭活動。
攝影／劉振祥

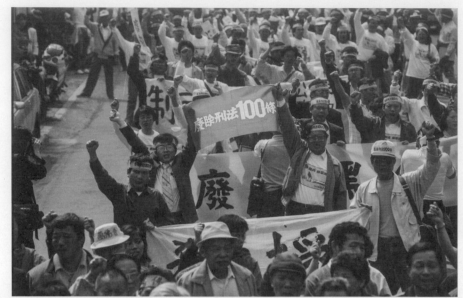

「三二〇草山請
願」活動，許多參
與團體步行在陽明
山的仰德大道上，
往目的地前進。
攝影／劉振祥

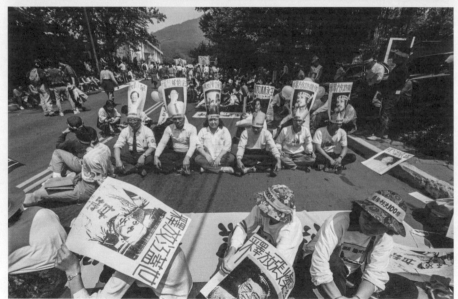

台灣民主化發展的
過程中，「反閱兵、
廢惡法」運動，被
認為是二十幾來，
台灣和平抗爭中最
成功的典範。
攝影／劉振祥

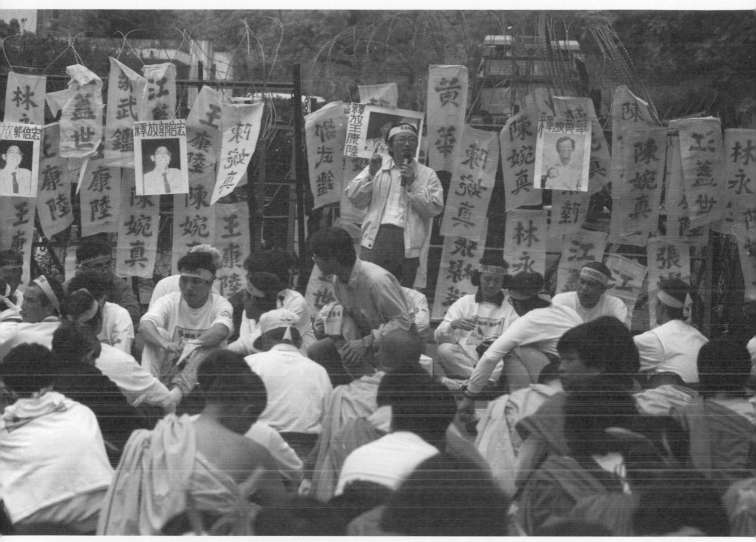

「一〇〇行動聯盟」幕後英雄之一，台灣教授協會第二任秘書長林逢慶，於草山請願時在拒馬前演講。國民黨的憲警用拒馬圍成路障。「一〇〇行動聯盟」成員就在拒馬上，掛滿政治犯名字的黃色布條，與要求釋放政治犯的人像海報。攝影／謝三泰

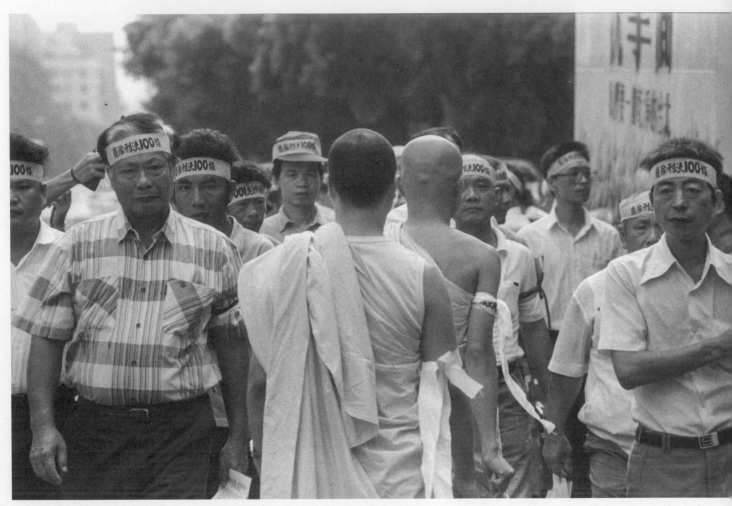

參與這場非暴力抗爭的群眾，他們都是無名英雄，也是為台灣寫歷史的人。
攝影／劉振祥

人民為爭取言論自由抗爭時，警方總是以拒馬擋路阻撓，民眾雖有不便，但是
我們追求民主自由，才能給我們的下一代有更自由的未來。攝影／劉振祥

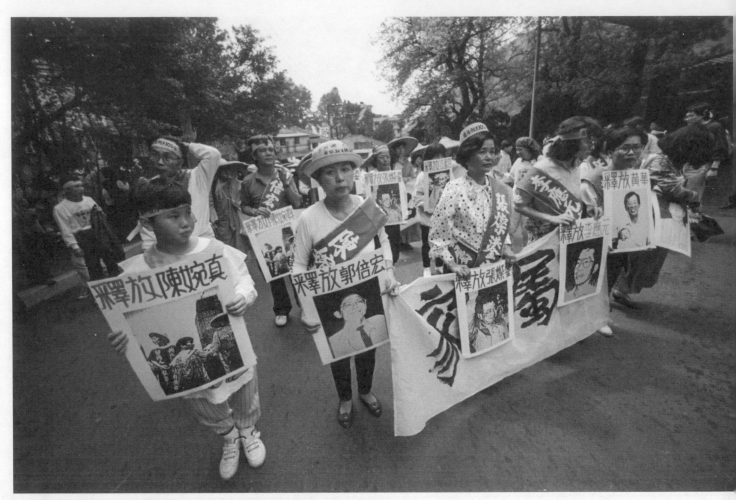

政治犯家屬一同上草山請願，要求政府釋放他們的家人。第一排左起，
陳婉真之子張宏久，陳婉真之母林麗花，張燦鍙之妻張丁蘭。李應元
之妻黃月桂，黃華之妻吳寶玉。攝影／劉振祥

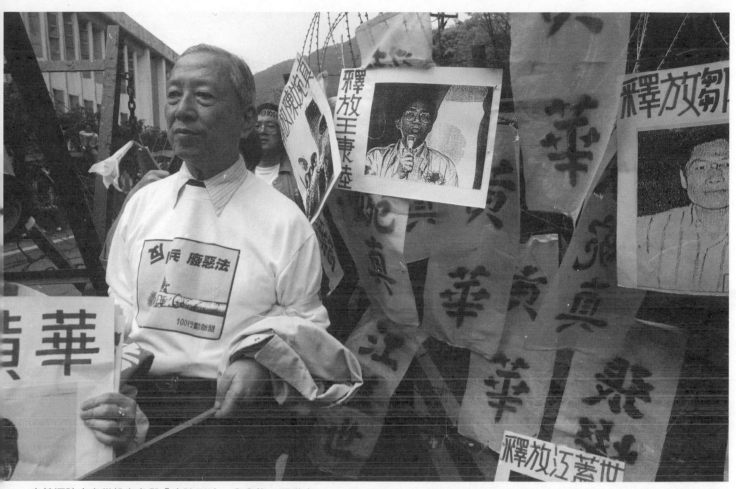

李鎮源院士自從投身參與「廢除刑法一○○條」運動之後，對於走上街頭，要求民主改革的社會運動，他幾乎每役必與。攝影／謝三泰

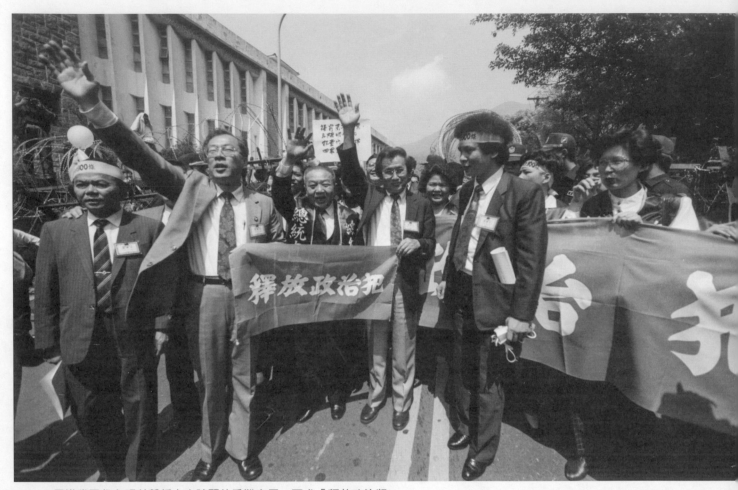

民進黨國代在場外聲援上山請願的受難家屬，要求「釋放政治犯」。
左起：周平德、陳永興、黃信介、林俊義、陳菊、吳清桂、陳秀惠。
攝影／劉振祥

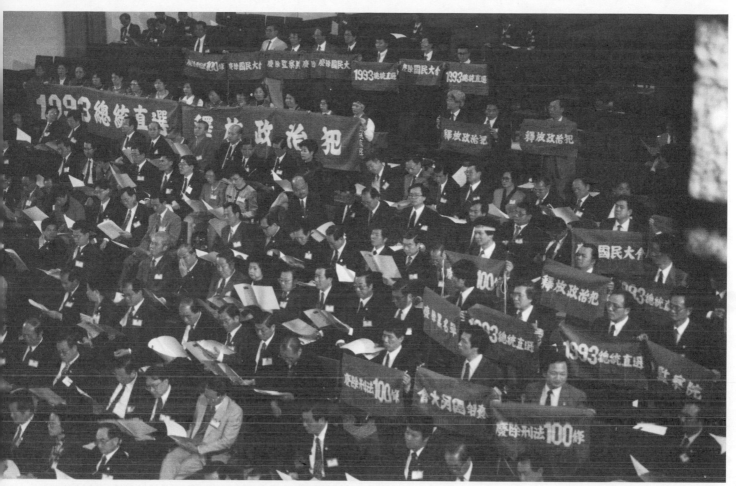

國民大會會場內，66 位民進黨國大代表則是紛紛舉著布條，向
李登輝總統表達要求「廢除刑法一〇〇條」、「釋放政治犯」、
「廢除國民大會」、「總統直選」訴求。攝影／謝三泰

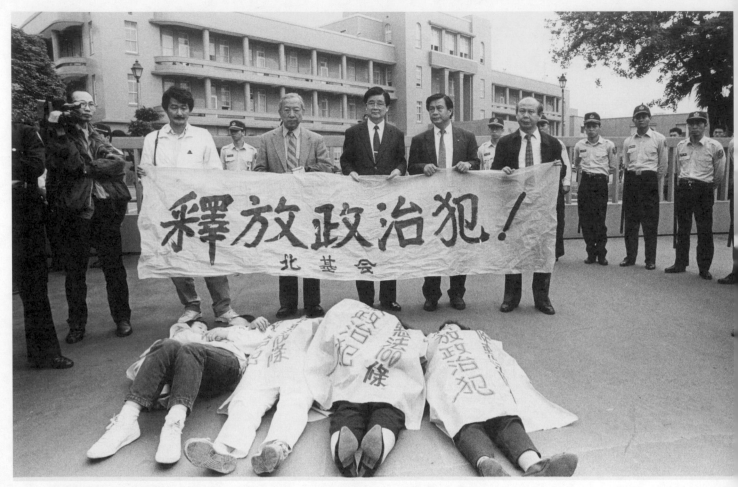

李鎮源陪同政治犯家屬，連續十幾天到行政院要求「釋放政治犯」，他總是走在群眾之前，絲毫不落人後。躺在地上抗議的是政治犯家屬，舉布條者由左至右為：曾為政治犯的施明德、李鎮源院士、民進黨首任秘書長黃爾璇、民進黨立委魏耀乾醫師，與李勝雄律師。攝影／許伯鑫

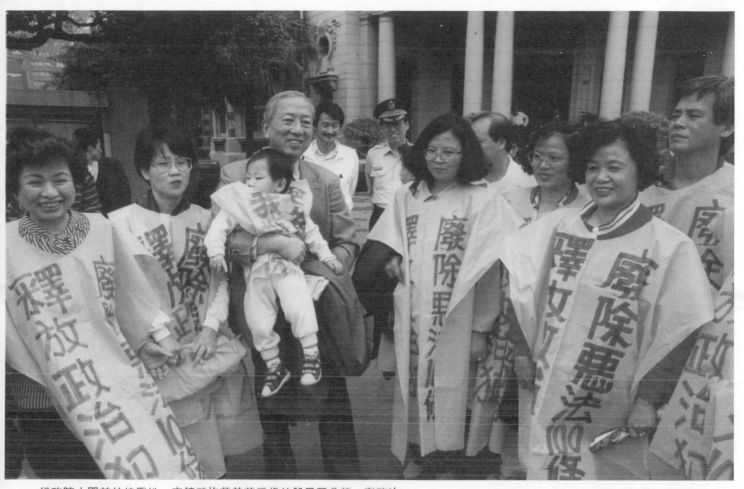

行政院大門前的抗爭地，李鎮源抱著黃華三歲的兒子黃鑫哲，與政治
犯家屬一起持續抗爭，受難家屬黃月桂怕李鎮源院士年歲太高，曾勸
李鎮源留在家中休息，但他不接受，他說：「妳們這群人這麼弱小，
若我不跟妳們在一起，恐怕妳們會被欺侮。」攝影／許伯鑫

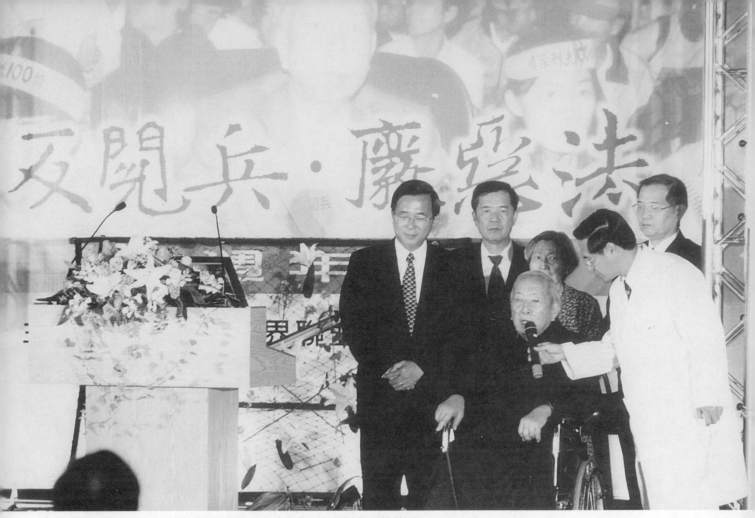

2001 年 10 月 9 日，台灣醫界聯盟基金會於台大基礎醫學大樓舉辦
「反閱兵、廢惡法十週年紀念活動」。陳水扁總統陪同李鎮源院士
坐輪椅親臨致詞，後為院士夫人李淑玉女士。攝影 / 邱萬興

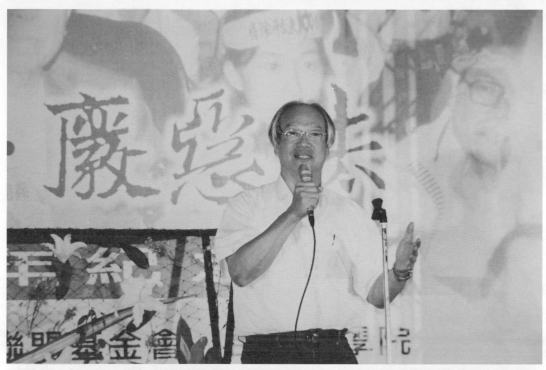

林山田教授說：反閱兵是
手段，廢惡法才是目的。
在台灣民主發展歷程，歷
史將記錄這場非暴力抗爭
的聖戰。攝影 / 邱萬興

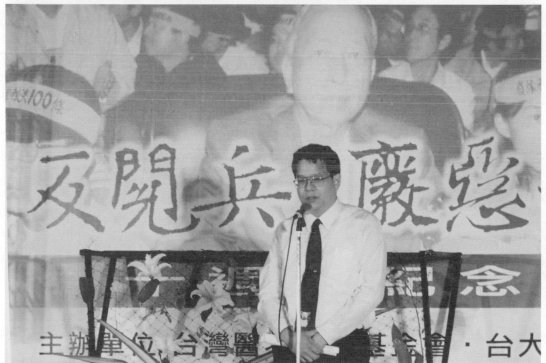

一○○行動聯盟聯盟召集
人陳師孟教授回到十年前
的歷史現場 -- 台大基礎
醫學大樓，也回顧當年面
對國民黨強權暴力的無畏
無懼的勇氣。
攝影 / 邱萬興

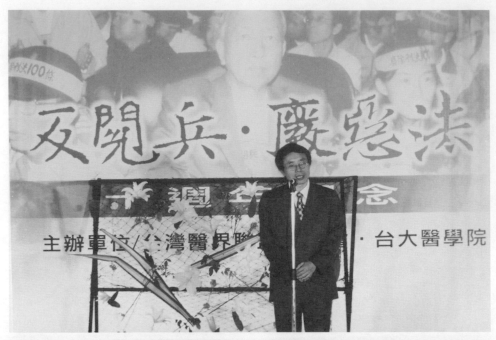

廖宜恩教授回顧十多年前，當年抗爭運動時，大家都會唱一首「人民全勝利」的歌，這首歌只有兩句歌詞：台灣人民團結起來，人民全勝利。當時，大家以堅定的意志唱著這首歌，也這樣相信著！最後，臺灣人民的確獲得勝利！攝影 / 邱萬興

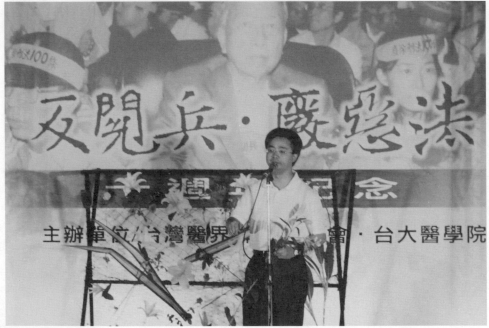

羅文嘉在一〇〇行動聯盟負責行動組，跟簡錫堦、鍾佳濱在一起，指揮、策劃每一次的非暴力抗爭行動。攝影 / 邱萬興

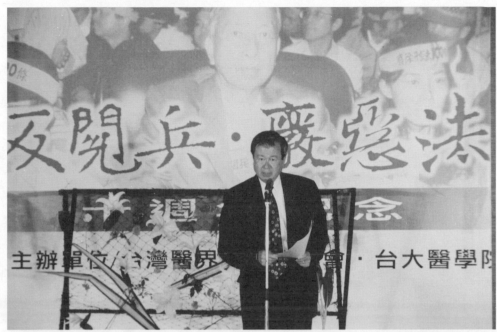

「反閱兵・廢惡法」十週年紀念活動，財團法人台灣醫界聯盟基金會董事長吳樹民致詞。攝影／邱萬興

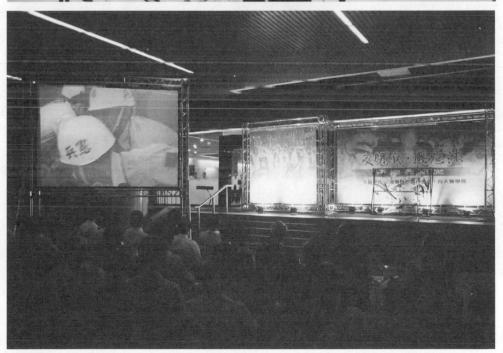

抵抗不義政權是人類的天職，也因為抵抗運動或革命前仆後繼地發生，才能寫下近代史上追求人權保障的感人篇章，也確立了「抵抗權」成為超越憲法的一種基本人權，而歷史的必然性也一再驗證「獨裁政權必會垮台」的定律。攝影／邱萬興

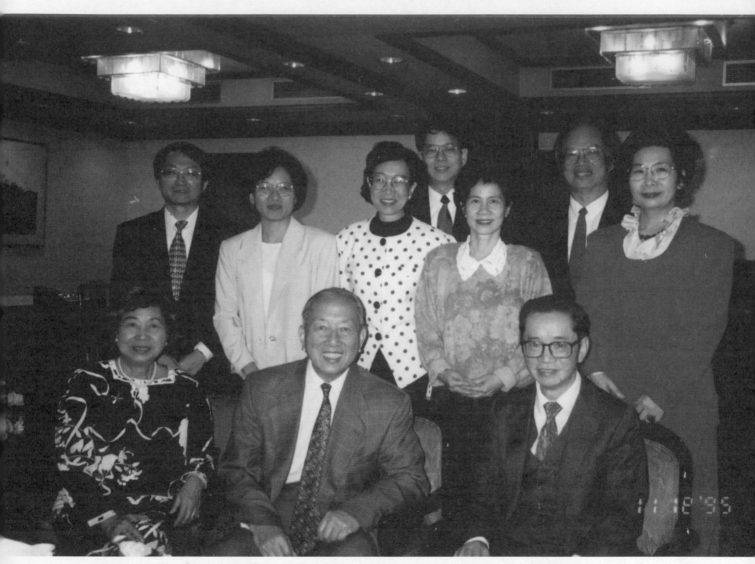

1995年11月12日,「一〇〇行動聯盟」重要成員餐敘。圖前排由右至左分別為張忠棟、李鎮源夫婦,
後排由右至左:林山田夫婦、張忠棟夫人、陳師孟夫婦、林逢慶夫婦。(林逢慶提供)

附錄

（一〇〇行動聯盟相關史料．文獻）

學術界呼籲廢除刑法 100 條連署聲明

今年五月,「懲治叛亂條例」在民意衝擊與立法院兩黨配合下,一夕廢止,可謂萬民稱慶。我們未見中樞因而惶惑,亦未見社稷因而危殆,更未見中共因而啓釁。反而是民間活力日漸蓬勃,升斗小民開始關心「家事、國事、天下事」,芸芸百姓起而論辯「國土、國憲、新國號」。這些民意表現容或與當前國策不盡相符,但正足以說明民主政治已邁出了一大步,令人何等欣慰。

是以當頃我們獲悉郭倍宏與李應元等台獨主張者,在明白表示放棄暴力方式之後,仍然因「刑法第 100 條」而獲罪收押,甚至可能面臨長時間的骨肉離散時,內心深感遺憾。在步向民主的過程中,執政黨似乎未能信心堅定、一往無回,反而頻於算計小得小失,忙於虛構大敵大禍。

刑法第 100 條又稱「普通內亂罪」,乃相對於刑法第 101 條「暴動內亂罪」而設,因此舉凡暴力性巔覆行為的懲治,並不由刑法第 100 條擔負,倒是所謂「非法方式」內亂行為的懲治,一向由刑法第 100 條提供法源。也由於「非法方式」極端籠統,賦與司法者極大裁量,因此估計台灣過去四十年來,90% 以上的政治獄與良心犯是該法條的犧牲品。另一方面,我國憲法明示尊重人民言論與結社的自由,保障不同政治理念與主張的發揚,因此任何和平理性的政治異議表達,若加以入罪問刑,必屬違憲。總結而論,上有憲法對「非暴力性」政治異議的保障,下有刑法第 101 條對「暴力性」政治異議的嚴懲,我們實無法看出刑法第 100 條有何存在的價值或修改的空間,我們也無法理解何以廢刑法第 100 條就等於破壞國家社會的安全。

值此各界慶祝民國 80 年國慶的前夕,身為學術界一份子的我們,內心卻懷著難解的憂慮與惆悵。環顧周遭社會,諸多不公不義、不善不美的事情,在在嚙噬著我們知識份子的良心,使我們雖處身於豐裕的物質生活與良好的學術環境中,卻始終不能心安理得地埋首研究、昂首教導。

深願當局俯察民意、從善如流,以泱泱之風、堂堂之舉,早日廢除刑法第 100 條,以為吾國邁入 80 年之最佳獻禮。

1991 年 9 月 26 日,學術界呼籲廢除刑法 100 條連署聲明。之 1 (陳正然提供)

To: 妙齡 又 正然.　　　From: 宜恩

四名單有重覆 部份請刪除,此本連署單由陳師孟負責,

不情單連署人之服務

學術界呼籲廢除刑法 100 條連署聲明

單位者,可問陳教授

今年五月,「懲治叛亂條例」在民意衝擊與立法院兩黨配合下,一夕廢止,可謂萬民稱慶。我們未見中樞因而惶惑,亦未見社稷因而危殆,更未見中共因而啟釁。反而是民間活力日漸蓬勃,升斗小民開始關心「家事、國事、天下事」,芸芸百姓起而論辯「國土、國憲、新國號」。這些民意表現容或與當前國策不盡相符,但正足以說明民主政治已邁出了一大步,令人何等欣慰。

是以當籲我們獲悉郭倍宏與李應元等台獨主張者,在明白表示放棄暴力方式之後,仍然因「刑法第 100 條」而獲罪收押,甚至可能面臨長時間的骨肉離散時,內心深感遺憾。在步向民主的過程中,執政黨似乎未能信心堅定、一往無回,反而頻於算計小得小失,忙於虛構大敵大禍。

刑法第 100 條又稱「普通內亂罪」,乃相對於刑法第 101 條「暴動內亂罪」而設,因此舉凡暴力性顛覆行為的懲治,並不由刑法第 100 條擔負,倒是所謂「非法方式」內亂行為的懲治,一向由刑法第 100 條提供法源。也由於「非法方式」極端籠統,賦與司法者極大裁量,因此估計台灣過去四十年來,90% 以上的政治獄與良心犯是該法條的犧牲品。另一方面,我國憲法明示尊重人民言論與結社的自由,保障不同政治理念與主張的發揚,因此任何和平理性的政治異議表達,若加以入罪問刑,必屬違憲。總結而論,上有憲法對「非暴力性」政治異議的保障,下有刑法第 101 條對「暴力性」政治異議的嚴懲,我們實無法看出刑法第 100 條有何存在的價值或修改的空間,我們也無法理解何以廢刑法第 100 條就等於破壞國家社會的安全。

值此各界慶祝民國 80 年國慶的前夕,身為學術界一份子的我們,內心卻懷著難解的焦慮與惆悵。環顧周遭社會,諸多不公不義、不善不美的事情,在在啃嚙著我們知識份子的良心,使我們雖處身於豐裕的物質生活與良好的學術環境中,卻始終不能心安理得地埋首研究、昂首教導。

深願當局俯察民意、從善如流,以泱泱之風、堂堂之舉,呈廢除刑法第 100 條,以為吾國邁入 80 年之最佳獻禮。

洪惟助

魏雪 王輝清 廖宜恩 劉俊秀 楊澤泉 董芳村

宋義 周志宏 峰峪峰 陳東升 張安樁 張則周

王九逵 賀德芬 陳師孟 陳榮基 陳國志 魏啟林 潘晶皓

1991 年 9 月 26 日,學術界呼籲廢除刑法 100 條連署聲明。之 2（陳正然提供）

NATIONAL TAIWAN UNIVERSITY

Department and Graduate Institute of Economics

College of Law

21, HSU CHOW ROAD, TAIPEI 10020

TAIWAN, REPUBLIC OF CHINA

BITNET ADDRESS:
NTUT 087 AT
TWNMOE 10

TELEPHONE:
(02)3515468
FAX:
886-2-3215704

敬啟者：今年五月「懲治叛亂條例」在各界聯手出擊下，

終告廢止，令所有期盼民主自由的台灣人民鼓舞喝采。唯

另一related的「刑法100條」，則仍在當局羽翼下頑抗

不去。為求早日廢除刑法100條，「100行動聯盟」於日昨宣

告成立，欣蒙學界、醫界、法界、文化、社運、宗教等各層面

人士參與響應，並即擬妥一系列理性論辯與和平抗爭之法

動。在不得已情勢下，亦將對及干擾兵做非暴力抵制。目

前除任產告文宣、協約動員等費用將達三十萬元，

陳「公民投票促進會」已捐贈六萬元外，尚待各界支援。故

特以此函，籲請貴聯盟大力提供經費，共襄此舉，早償

阿彌務盡之全民心願。恭此敬頌

時祺！

100行動聯盟召集人

陳師孟 謹上

一九九一·九·廿一

1991 年 9 月 21 日，一〇〇行動聯盟召集人陳師孟手擬募款邀請函。（陳師孟提供）

我們對於刑法一百條及一百零一條修廢的意見說明書

（一）條文修廢意見

（甲）刑法一○○條應予廢除。

（乙）刑法一○一條修正為：以武力或暴動，危害或變更憲法所規定之憲政秩序，或佔據或割裂領域者，為內亂罪，處……。

預備犯前項之罪名，處……。

（二）說明

（甲）刑法一○○條應予廢止之理由

（1）憲法一一條保障之言論自由，其意義在於「對週遭環境的精神影響」以形成意見市場，促進意見鬥爭，讓國家的政治支配在這過程中受批判而趨向於理性化。

言論自由即是言論表達自由，任何非暴力形式的表達皆受憲法保護。尤其是那些向執政者挑戰的言論。

為確保言論自由之落實，憲法一四條更保障集會、結社自由，以做為政治意見表達不可或缺之手段。言論、集會、結社自由不僅為人民之主觀公法權利，更是民主法治國家客觀價值秩序之建構性因素，直接拘束立法者的立法形成自由。如立法者逾越其權限而侵害言論、集會、結社自由，將構成違憲。

（2）形法一○○條使非暴力形式的意見鬥爭淪為「內亂」，為集體表達言論的集會、結社亦貼上「叛亂」標籤。立法者顯然已逾越其立法權限。為維護貴院之尊嚴，及早廢此惡法，以免他日遭大法官會議宣告違

1991 年 9 月 24 日，一○○行動聯盟對刑法 100 條及 101 條修廢意見說明書。（陳正然提供）

129

(3)民國元年「中華民國暫行新刑律」一〇一條I亦僅規定暴動內亂罪，未有「言論叛亂」罪。

(4)世界各民主國家爲保護自由民主基本秩序，雖均設有保護民主秩序之規定，但僅限於暴力或暴動內亂罪（相當於刑法一〇一條），未設言論內亂罪（相當於刑法一〇〇條）。請參閱日本刑法七七條，德國刑法八一條，奧國刑法二四二條，瑞士刑法二六五條。

(5)刑法對基本人權之限制最爲強烈，在憲法二三條比例原則之限制下，刑法必須做爲限制基本人權之不得已之最後手段，否則違背憲法二三條。國家壟斷所有公權力之合法行使，要非法推翻，只有訴諸武力才有可能。因此對於非武力之行爲，即使以犯罪爲目的，亦不能課以內亂罪，而只屬於其他較輕犯罪類型。

(6)刑法一〇〇條僅規定四個不易客觀認定的主觀不法意圖，至於客/觀的行爲，則隻字未提，僅規定「著手實行」，此亦違反法治國家刑罰必須構成要件明確原則。

(7)法務部所提修正條文甲案、乙案與現行條文有同樣之問題，不足取。丙案例示之組織，聚衆兩客觀構成要件，將形成行使憲法一四條之集會、結社自由卻構成「集會叛亂」、「結社叛亂」，淘空言論表達之必要手段之後果。而概括之客觀構成要件「或他法著手實行」更使丙案與現行法同樣包山包海、肆虐人權。

(乙) 刑法一〇一條應予修正

(1)內亂罪之保護客體可區分爲自由民主基本秩序與國家領域之完整。因而以此區分出兩種內亂罪之類型。一種係以武力或暴動，危害或變更憲法所規定的憲政秩序。另一種係以武力或暴動，而佔據或割裂領土。

憲。

130

本修正條文，已涵蓋上述二種類型。

(2)修正條文不再採現行法之「意圖……」之規定。因意圖乃人之主觀的特定意向，在內亂罪此種政治刑法上落入條文中，必然引起「見仁見智」的爭議。故以刪除為宜。

一○○行動聯盟

召集人：陳師孟

發起人：李鎮源　林山田

　　　　陳永興　陳傳岳

　　　　張忠棟　楊啓壽

　　　　廖宜恩　蔡同榮

　　　　鍾肇政　瞿海源

一九九一年九月廿四日

廢除刑法１００條反閱兵工作隊
志　願　聯　署　書

　　「刑法１００條普通內亂罪」與「懲治叛亂條例」一向是臺灣法律中的兩顆嗜血毒牙，後者已於今年五月在民意的堅持下，一旦拔除，唯前者則至今依舊張牙舞爪，吞噬異議份子，以至黃華、郭倍宏、李應元等讀書人，都被套上「預備」內亂的帽子。執政者為便於統治，確保既得利益，濫用此法剝奪百姓的自由、人權與尊嚴。惡法之危害，莫此為甚，除惡之務盡，莫此為甚。

　　於今我們志願加入「１００行動聯盟」，必盡全力支持推動聯盟所推動之各項和平請願與理性抗爭務期惡法早除，憲法早立，民主早臨。若當局罔顧民意，一再以惡法之修廢為政爭籌碼，一再以文字遊戲為得計，我們將以反制雙十閱兵來表達心中最深沉的痛恨與不恥。

召集人：陳師孟（台大經濟系教授　）
發起人：李鎮源（中央研究院院士　）
　　　　林山田（台大法律系教授　）
　　　　陳永興（關渡療養院院長　）
　　　　陳傳岳（比較法學會理事長、萬國法律事務所負責人　）
　　　　張忠棟（台大歷史系教授　）
　　　　楊啓壽（基督教長老教會總會總幹事　）
　　　　廖宜恩（中興應數系教授、台教會秘書長　）
　　　　蔡同榮（公民投票促進會會長　）
　　　　鍾肇政（客家人公共事務協會理事長、台灣筆會會長　）
　　　　瞿海源（台大社會系教授、澄社社長　）
法律顧問：李玉章（經緯法律事務所律師　）

<div align="right">＜　１００行動聯盟　＞敬邀</div>

姓　名	學校或服務單位	聯　絡　方　式	願提供支援之性質＊	
廖宜恩	中興大學應用數學系		2, 3, 4. ⑤ 100元	✓
王輝清	〃		3, 4, 5 (2,000元)	✓

＊ 1) 9/26/19:00/台大綜合大禮堂：參加「刑法100條存廢大辯論」
　 2) 9/27/08:00/台大校友會館：立法院及國民黨中央黨部請願抗
　　　議活動
　 3) 10/ 9-10/（未定）：反制雙十閱兵活動，以非暴力為原則
　 4) 其他規劃中之演講、座談、探監、及文宣出擊活動
　 5) 經費贊助 N.T.100元起

聯絡處：新國會聯合研究室　鍾佳濱　TEL：3947255　FAX：3914955
聯絡人：　　　　　　　　　　　TEL：　　　　　FAX：

加入一○○行動聯盟「反閱兵·廢惡法」工作隊志願連署書。之1（陳正然提供）

廢惡法！

反閱兵！

大家做伙來參加

"愛與非暴力"

組訓活動！

10/6（日）AM10：00～PM6：00　於孫文紀念館

講師：林義雄先生
　　　簡錫堦先生
　　　林宗正先生

其他重要活動預告：
1.10／5（六）PM7：00
　　金華國中大禮堂，群眾大會
2.10／9（三）PM6：00
　　台大校總區門口集合遊行夜宿活動

100 行動聯盟

一○○行動聯盟文宣。（陳正然提供）

台灣人民大學　街頭講座

課目：反閱兵廢惡法行動演練

說明：為了廢除刑法一百條這個惡法，
　　　為了對抗濫用合法暴力，　離民意的政權
　　　為了追求社會的正義，
　　　為了台灣的前途　　我們要以

　　　堅定的意志　忍受肉體的痛苦，
　　　暴露出當權者的殘暴，
　　　自我鍛鍊為改造不義體制的勇者，　　來

　　　喚起人民的覺醒，
　　　爭取社會的支持。

行動準則：

1. 我們要隨時保持友善的態度。
2. 面對執政者或反對我們的人，我們必須像對遊行的人一樣以同情、諒解的態度對待他們。
3. 不用惡意的言詞、口號、標語去嘲弄譏諷對方。
4. 對於直接暴力行為我們不予反擊，我們不應該報復或叫罵或做敵意的批評。
5. 不攜帶武器，或任何可當武器使用的東西。
6. 遵守決策中心／或領導者所做的決定。
7. 若我們無法接受決策中心的決定，如果必要，可以在稍後退出行動，或提出質疑。但不要在行動進行當中做出分裂或爭議行為。
8. 我們可運用創造性判斷，並立即即付諸行動，同時應該保持彈性。
9. 假若必要我們需有隨時遞補領導者的準備。
10. 若我們被捕，就接受逮捕，不要反抗執行人員。除非我們或其他同志的人格尊嚴被蔑視時，我們才採取不合作態度。

一○○行動聯盟文宣。（陳正然提供）

軍方武力鎮壓
學生四人住院

軍隊是用來抵禦外侮，保衛國家的，而不是用來鎮壓人民、傷害人民的！

100行動聯盟學生工作隊於中午結束立法院施壓行動之後，以極為和平的方式前往博愛特區進行「愛與非暴力」的和平演練，但竟遭到憲兵部隊以衝撞、強力噴水、粗暴抬人及毆打學生的暴力手段，將四名學生打成重傷，目前仍在急救中，我們對此事深表悲痛與憤怒，必須提出強烈的譴責。

難道我們納稅供養的警察不足以維持秩序，而非用軍隊來強力鎮壓、干涉人民的事務嗎？

難道國民黨非要用暴力將一切合乎民主原則的和平活動，逼上武力的不歸路嗎？

難道我們還要再忍受軍事統治、軍事戒嚴，讓無辜的學生、人民繼續受到傷害嗎？

朋友們，我們不能再退縮、忍讓了！我們要讓不義的國民黨軍事政權知道，台灣人民不願再接受違逆世界潮流的軍事統治了！朋友們，站出來！加入我們抗爭的行列！

> 目前我們的同學們仍繼續在台灣大學基礎醫學大樓
> （仁愛路旁，國民黨中央黨部對面）靜坐抗議。

100行動聯盟
學生工作隊
1991.10.8

一○○行動聯盟文宣。（陳正然提供）

埋葬刑法一○○條，
反制國民黨雙十閱兵

「刑法一○○條普通內亂罪」與「懲治叛亂條例」一向是臺灣法律中的兩顆嗜血毒牙，後者已於今年五月在民意的堅持下，一夕拔除，唯前者則至今依舊張牙舞爪，吞噬異議份子，以至黃華、郭倍宏、李應元等讀書人，竟被羅織「預備」內亂的罪名。執政者為便於統治，確保既得利益，濫用此惡法剝奪百姓的自由、人權與尊嚴，戕害台灣的民主憲政與法治體制。惡法之危害，莫此為甚，除惡之務盡，莫此為甚。

一○○行動聯盟由教授、學生、律師、醫師、牧師發起，目的在於堅決要求廢除刑法一○○條，同時揭示國民黨的閱兵行動，不僅勞民傷財，而且違反時代潮流和人民利益。

歡迎您加入我們的行列：

1. 簽署加入「廢除刑法一○○條，反閱兵工作隊」。並確實參與集訓活動。十月十日則以堅定、和平、非暴力的原則、服從指揮、一起來參與反制閱兵、廢除惡法行動。
2. 參與本聯盟舉辦之演講、組訓等活動，以瞭解惡法不可不除之理由，協力來捍衛台灣的民主憲政體制。（時間、地點、請密切報紙及本聯盟文宣品）。
3. 提供經費、人力的支援並提供各種有關國民黨閱兵行動（華統演習）的資訊。

一○○行動聯盟聯絡中心：青島東路 3-3 號 3F

TEL：3947255
FAX：3914955

刑法第一百條修廢意見對照表

條文		修	廢 意 見
刑法一○○條	原條文		（普通內亂罪） 意圖破壞國體，竊據國土，或以非法之方法變更國憲，顛覆政府，而以強暴或脅迫著手實行者，處七年以上有期徒刑，首謀者，處無期徒刑。 預備或陰謀犯前項之罪者，處六月以上五年以下有期徒刑。
	100行動聯盟	應予廢除	
	國民黨	修正甲案	意圖破壞國體，竊據國土，變更國憲或顛覆政府，而以非法方法著手實行者，處七年以上有期徒刑，首謀者，處無期徒刑。 預備犯前項之罪者，處六月以上五年以下有期徒刑。
		修正乙案	同修正甲案，增列「善意言論者不罰」
		修正丙案	意圖破壞國體，竊據國土，變更國憲或顛覆政府，而以強暴、脅迫、組織、聚眾或其他非法之手段著手實行者，處七年以上有期徒刑，首謀者，處無期徒刑。 預備犯前項之罪者，處六月以上五年以下有期徒刑。
		修正丁案	以破壞國體，竊據國土或以非法方法變更國憲、顛覆政府為目的，而以組織、聚眾、強暴、脅迫著手實行者，處七年以上有期徒刑；首謀者，處無期徒刑。 預備犯前項之罪者，處六月以上五年以下有期徒刑。
刑法一○一條	原條文		（暴動內亂罪） 以暴動犯前條第一項之罪者，處無期徒刑或七年以上有期徒刑，首謀者，處死刑或無期徒刑。 預備或陰謀犯前項之罪者，處一年以上七年以下有期徒刑。
	100行動聯盟		修正為「以武力或暴動，危及或變更憲法所規定之憲政秩序，或佔據或割裂領域者，為內亂罪，處‥‥‥。 預備犯前項之罪者，處‥‥‥。」
	國民黨		保留原條文

一○○行動聯盟文宣。頁1（林逢慶提供）

燃燒法律，照亮獨裁政治的惡法一〇〇條

一、 刑法第一〇〇條違逆憲法、 傷民主——
憲法第七、十一、十四、廿三各條無非在保障人民有自由表達政治意見的權利，身為國家主人的國民，對「國體」、「國土」、「國憲」等有不同理念與主張，本屬民主國家的常態。若政治理念的多元化不受尊重與保障，則與獨裁政權何異？

二、 刑法第一〇〇條方便統治、過度彈性——
刑法第一〇〇條藉籠統的「非法方法」一語，以包山包海之勢網羅政治異議團體與人士，除了方便惡質政權濫行高壓統治、維護既得利益之外，對法律的無私與正義原則寧非絕大的諷刺？對政治的民主與自由化寧非穿心的一針？

三、 刑法第一〇〇條畫蛇添足、欲修無門——
刑法第一〇〇條又稱「普通內亂罪」，意在涵蓋互法第一〇一條「暴動內亂罪」鞭長莫及的「非暴動」部份。但既為和平非暴動，則無論言論、結社或行為都屬憲法保障的範圍，因此刑法第一〇〇條在前列憲法各條與刑法第一〇一條的夾縫中，那有存在的價值或修改的空間？

四、 刑法第一〇〇條劣跡斑斑、貽笑國際——
四十年來台灣無數政治冤獄冤魂，據估計90％以上是由刑法第一〇〇條提供入罪法源，可說是最為嗜血的一條惡法。而使台灣蒙羞國際的黑名單與良心犯問題，又何嘗不是刑法第一〇〇條的陰狠傑作？

欺騙人民，滿足強人私慾的閱兵行動

一、 閱兵是軍國主義的象徵、獨裁者的最愛——
閱兵向來是極權國家的統治者和軍頭的最愛。環顧當前世界，仍舉行閱兵的國家只剩一、二；變革中的蘇聯在今年尚且首度取消紅場的閱兵，惟獨國民黨政權違逆潮流，竟然拒絕人民的和平遊行、擁抱軍國主義的閱兵活動。

二、 閱兵勞民傷財、浪費資源——
為了今年的閱兵，國民黨政權編列6925萬預算，同時捷運工程已開挖的道路重新回填，十四所學校因而停課10-30天，多年的老榕樹差點被砍移，受校部隊正常訓練受耽擱，士兵苦不堪言、飽受折磨，市民平常使用的停車位免費被佔用，凡此種種都只為了幾小時的閱兵活動。

三、 閱兵威嚇人民、跋扈專擅——
國民黨每以中共武力犯台做藉口，威脅人民拒絕承認台灣主權的獨立性，然而卻又在十月十日大舉閱兵，說穿了，這只是國民黨要塑造國力強盛的假象，使台灣人民重溫當年中國建國的光榮歷史，以轉移台灣人民對現實困境的不滿，並將本屬於台灣人民的歷史竄改成「中華民國」的苟延殘喘史。

四、 閱兵譁眾取寵、文過飾非——
此次閱兵展示的武器，除美製悍馬運輸車外，全屬老舊過時的裝備、自暴其短；事實上，台灣的軍隊在國民黨一黨操控下，不僅不能效忠國家的主人——台灣人民，更不時以干涉國內政治為能事；部隊內士氣低落、高階軍官貪腐傳聞不斷，下層士兵集體逃亡事件屢傳，自製戰機不會飛、老舊飛機四處掉，採購的潛水艇沈不下去、自製的補給船必須傾斜著走，凡此種種何來的軍容壯盛？

100行動 快訊 第 1 號

「100行動聯盟」／文宣組

行動聯盟立院展開立體抗爭

惡法不除、絕不中止

任何民主法治國家，所謂內亂犯罪是指，以組織性武力破壞憲法秩序者。國家基本上是一巨大的組織體，擁有軍事、警察等治安武力，任何內亂行為若非具備相當「武力」與「組織性」，實不能也不足以威脅國家及憲法秩序。若依刑法一百條規定，「意圖破壞國體、竊據國土」即為內亂罪，或以非法之活變更國同心、顛覆政府，而著手實行行」即為內亂起，則明顯顯侵犯國民主權原理，眾所周知，依憲法學理在國民主權原理之下，國民擁有制憲權，此一制憲權並非任何實定法所能規範，乃屬超實定法之權力。故各國憲法中並無任何有關制定新憲的規定，更不可能以刑法處罰國民未「依法」變更國憲。國制憲權既自然擁有，各國國民並不須有任何法依據即可制定直接選出組織新政府，「非法」乃制憲權發動之必然現象。因此，國民以思想、言論、集會、結社、進行等基本人權所保障的和平抗爭，要求變更憲法、確認國家主權範圍，皆屬國民主權之發動，絕非內亂罪。任何主張制憲、更改國名、組織新政府、實行民主之言論、結社、進行著是正義、合法的人民抗拒運動，絕非任何刑法處罰之對象。故就此理論之，刑法一百條乃侵犯國民主權及基本人權之惡法，應予廢除。

其次，就現實面觀之，台灣人民更為進一步澄清，長久以來國民黨政權破壞憲法秩序，使立法機關不定期改選霸佔民意，司法機關未直接之責為竊憲幫兇，行政機關不依法執行明顯侵犯人權，這些作為才是非法竊據國家權力，壓制國民主權的內亂行為，才是我們應予追究罪之對象。

再者，國民黨政權所謂的「中華民國」這一國家定位，混清不清，何問內亂或及內亂對象，全體台灣人民更為進一步澄清。若依國民黨政權主張，將國家主權及於中國大陸及蒙古，則舉國上下應全力奔討的乃是以武力或組織政府霸佔國土的中共政權及蒙古政權，絕非手無寸鐵的台灣人民。若依「中華人民共和國是代表中國的唯一合法政府」這一國際社會的共識，及國民黨政權口口聲聲高喊的「一個中國」政策，則中國的內亂問題應是國民黨政權自身。因此，任何以「中國」為主體及對象的內亂罪，實與二千萬台灣人民無關，不應在台灣製造任何「中國」的內亂起。

最後，依國際潮流及現實，主張台灣主權獨立，追求以台灣國名加入國際社會，並堅決保衛台灣不受侵略的所有正義之士，正是台灣人民心目中愛台灣、關心台灣的愛國者，絕不容許國民黨政權誣蔑為內亂犯。台灣為主權獨立之國家，躋立國際社會，加入聯合國，才有前途，這是全體台灣人民之希望所在。台灣主權獨立不論在法理、現實及國際潮流，都無庸置疑。國民黨政權明知無法爭論，乃利用「內亂惡法」及「中共威脅」企圖壓制。我們呼籲全體有尊嚴的台灣人民，應勇敢的站出來，共同抵抗之。

【記者立法院現場報導】

由台大經濟系陳師孟教授及中央研究院李鎮源院士等人所發起的「一〇〇行動聯盟」，今天（24日）上午集體到立法院旁聽及請願，要求廢除刑法一百條，在和平的請願過程中，數度與阻攔的警民人牆發生推擠，行動聯盟並以「三個空間，三個職場」策略，在職場及立法院門口外，配合民進黨團的職場內抗爭，進行立體的抗爭行動。

「一〇〇行動聯盟」的陳師孟、李鎮源、廖宜恩、林逢慶、張清溪、朱戴旭、施信民、吳秀芬、許陽明等教授，社運團體、學生團體代表與刑法一百條受難者及其家屬，今早八點三十五分在台大法學院集合後，整隊以徒步方式走到立法院，沿途並高喊「廢除刑法一百條」等口號。

八點五十分許，行動聯盟隊伍走到濟南路群聚靜坐前時，警方以違反集遊法為由，不准隊伍繼續前進，走在隊伍最前列的中研院李鎮源院士與台大經濟系陳師孟教授表示，他們以最和平的方式到立法院旁聽，希望警方不要小題大作，此時行動聯盟隊伍一度席地而坐，經隊側請警方自動撤走人牆。

九點整，行動聯盟一行人走到立法院正門前靜坐，由陳師孟及李鎮源等人辦理手續，其餘的人則在廣場上靜坐，並拉起「埋葬刑法一百條、掃除政治黑名單」等布條。

此時，由行動聯盟的四名學生扮演被羈押坐牢的郭倍宏、李應元及黃華三人，身穿「囚衣」帶上「枷鎖」，被「刑法一百條」的鎮暴住，出現在現場。其餘受刑法一百條起訴的獨台會案陳正然、廖偉程、林銀福及王秀惠等四人，與郭倍宏大姐、李應元么弟、陳婉真母親、黃華妻子吳寶玉及陳昭南等「受難人」均為披抗議白布條在現場靜坐抗議。

九時三十分許，行動聯盟指揮羅文嘉宣布採取三個空間三個職場的抗爭策略，一部份人進入立院的會議室看議場轉播，一部分人則留在立院外廣場靜坐，隨時配合議場內的抗爭，行動顯得相當和平理性與井然有序，與擋在人群前的鎮暴警察人牆形成強烈的對比！

十時二十分，行動聯盟立院內的成員眼看國民黨在議場內頻頻動用表決，沒有再辯的意義，乃集體離開會議室，但卻在走廊上遭警攔阻，雙方發生推擠。行動聯盟突破警方阻攔後，到議場前廣場，表明要求廢除刑法一百條的請願行動，並立即辦理請願手續，民進黨立院黨團及被阻隔在議場之外的黨信心都前來致意。

現年七十六歲的中研院李鎮源院士表示，他的學生李應元犧牲自己的前途，站出來為台灣前途打拼，李院士認為和平的冒險及結社自由是憲法所賦予每個人的保障，因此亦放下緊忙的研究工作來參加行動聯盟，他呼籲知識界要站出來講話，不能再沈默了！

由於議場內為行政院長郝柏村施政報告問題發生混亂爭執，行動聯盟乃在議場外靜坐，並配合議場內的抗爭，高喊「廢除刑法一百條」口號。立院外的群眾則愈聚愈多，佈滿整個廣場，數百名群眾聽到郝柏村上台報告的消息後，乃集體高喊「郝柏村下台」。

十一時三十分，行動聯盟久等未有人來處理請願活動，乃決定用語言和身體，和平理性地表達要求廢除刑法一百條的決心。請願的教授、學生和社團代表人人手挽著手高喊「廢除刑法一百條」，並向職場內推進，與警方人牆發生推擠，約一分鐘後，行動聯盟便放棄推進行動，發表譴責聲明，表示二十七日還要到立法院來抗爭，隨後隊伍井然有序地離開議場前廣場，並與立院前的群眾會合。

十二時許，行動聯盟在李鎮源院士及陳師孟教授的演講後，由總指揮羅文嘉將隊伍帶至群賢樓前解散，並表示二十七日立院再見。

1991 年 9 月 24 日，一〇〇行動聯盟文宣組發行快訊第 1 期。（林逢慶提供）

一九九一年九月廿四日　星期二　　　　　　　　　　　　　第二版

（續上頁）

「一○○行動聯盟」向立法院請願書

　　為促使台灣民主憲政健全發展，政治黑獄從此絕跡，本行動聯盟特向　貴院請願，請立即廢除惡法──刑法第一○○條。

請願理由如下：

一、刑法第一○○條違逆憲法、斲傷民主──

　　憲法第七、十一、十四、廿三各條無非在保障人民有自由表達政治意見的權利，身為國家主人的國民，對「國體」、「國土」、「國憲」等有不同理念與主張，本屬民主國家的常態。若政治理念的多元化不受尊重與保障，則與獨裁政權何異？

二、刑法第一○○條方便統治、過度彈性──

　　刑法第一○○條藉籠統的「非法方式」一詞，以包山包海之勢網羅政治異議團體與人士，除了方便惡質政權進行高壓統治、維護既得利益之外，對法律的無私與正義原則寧非絕大的諷刺？

三、刑法第一○○條畫蛇添足、欲修無門──

　　刑法第一○○條又稱「普通內亂罪」，意在涵蓋刑法第一○一條「暴動內亂罪」較其莫及的「非暴動」部份。但既為非暴動，則屬憲法保障的範圍，因此刑法第一○○條在憲法第七、十一、十四、廿三各條與刑法第一○一條的夾縫中，那有存在的價值或修改的空間？

四、刑法第一○○條劣跡斑斑、貽笑國際──

　　四十年來台灣無數冤獄冤魂，據估計 90％ 以上是由刑法第一○○條提供入罪法源，可說是最骯髒的一條惡法。而使台灣蒙羞國際的黑名單與良心犯問題，又何嘗不是刑法第一○○條的脫狽傑作？

　　本聯盟在此特籲請貴院比照今年五月「懲治叛亂條例」廢除之前例，立即將刑法第一○○條單獨抽出、排入議程、加以廢除，庶幾無負黨務盡之全民期望

請願人：一○○行動聯盟

一九九一年九月廿四日

欺騙人民，滿足
強人私慾的閱兵行動

一、閱兵是軍國主義的象徵、獨裁者的最愛──

　　閱兵向來是極權國家的統治者和軍頭的最愛，環顧當前世界，仍舉行閱兵的國家只剩一、二；變革中的蘇聯在今年首次取消紅場的閱兵，惟獨國民黨違逆潮流，把絕人民的和平遊行、擁抱軍國主義的閱兵活動。

二、閱兵勞民傷財、浪費資源──

　　為了今年的閱兵，國民黨編列 6925 萬預算，同時捷運工程已開挖的道路重新回填，十四所學校因而停課 10-30 天，多年的老樹機器都被砍移，受校部隊正常訓練受妨礙，士兵苦不堪言、飽受折磨，市民平常使用的停車位竟竟被佔用，凡此等等只為了幾小時的閱兵活動。

三、閱兵威嚇人民、跋扈專橫──

　　國黨每以中共武力犯台作藉口，威脅人民、把絕承認台灣主權的獨立性，然而卻又在雙十節時大舉閱兵、高唱國軍的精實壯大，二相矛盾、不供自破。

四、閱兵誆欺欺寵、文過飾非──

　　此次閱兵展示的武器，除美製悍馬運輸車外，全屬老舊過時的裝備、了無新意；事實上台灣的軍隊在國民黨一黨操控下，不僅不能效忠國家的主人──台灣人民，更不時以干涉國內政治為能事；部隊內士氣低落、高階軍官貪腐傳聞不斷，下層士兵集體逃亡事件屢傳，自製戰機不會飛、老舊飛機四處掉，採購的潛水艇沈不下去、自製的補給船必須照料著走，凡此種種何末的軍容壯益？

認識刑法 100 條 及 101條

第一○○條（普通內亂罪）

　　意圖破壞國體，竊據國土，或以非法之方法變更國憲，顛覆政府，而著手實行者處七年以上有期徒刑，首謀者處無期徒刑。

《《應予廢除》》

第一○一條（暴動內亂罪）

　　以暴動犯前條第一項之罪者，處無期徒刑或七年以上有期徒刑，首謀者處死刑或無期徒刑。

　　預備或陰謀犯前項之罪者，處一年以上七年以下有期徒刑。

《《應予修正》》

埋葬刑法 100 條，反制國民黨雙十閱兵
（歡迎加入我們的行列）

　　「刑法一○○條普通內亂罪」與「懲治叛亂條例」一向是臺灣法律中的兩顆嗜血毒牙，後者已於今年五月在民意的堅持下，一夕拔除，唯前者則至今依舊張牙舞爪，以至黃華、郭倍宏、李應元等護實人，都被套上「預備」內亂的帽子。執政者為便於統治，確保既得利益，濫用此法剝奪百姓的自由、人權與尊嚴。惡法之危害，莫此為甚，除惡之務盡，其此為甚。

　　一○○行動聯盟由教授、學生、律師、醫師、牧師發起，目的在於堅決要求廢除刑法一○○條，同時揭示國民黨的閱兵行動，不僅勞民傷財，而且違反時代潮流和人民利益。

　　1）九月廿六日　「刑法一○○條修廢大辯論」，晚七點，台大校總區綜合大禮堂。

　　2）九月廿七日　「立法院、國民黨中央黨部抗議行動」，上午八點，台大校友會館前集合。

　　3）簽署加入「廢除刑法一○○條，反閱兵工作隊」。以堅定、和平、非暴力的原則反制雙十國慶的閱兵行動。

　　4）提供經費、人力的支援並提供各種有關國民黨閱兵行動（華統演習）的資訊。

一○○行動聯盟聯絡中心：青島東路 3-3 號 3F　TEL:3947255　FAX:3914955

一九九一年十月三日

戰報

一○○行動聯盟

以閱兵廢惡法

一○○行動聯盟／文宣組

第 2 號

100行動聯盟

緊急聲明！

一○○行動聯盟對連日來國民黨當局「溝而不通」的緊急聲明

由於連日來國民黨當局對於本聯盟基於法理和台灣民主政發展，所做出的嚴正要求──廢除刑法一百條的和平內亂罪、研修刑法一一條的暴力內亂罪──並沒有正面和積極的回應，反而顧左右而言他，迂迴法理的辯論，甚至荒謬地祭出刑法一○○條來就壓知識界、文化界、學生、社運團體等所共同提出的和平主張與行動，本聯盟在此鄭重聲明：

1. 兩黨的爭論，我們不能也不想介入。
2. 主流與非主流，或外省與本省政治權力擁有者的對立，我們無能亦不願介入。

3. 刑法一百條為政治刑法，除法律專業面外，尚有強烈的政治面，能否廢除，決定於執政黨的政治考量。

4. 本聯盟堅決固守迄今廢一百條修一一條的主張，絕駁斥妥協餘地。故請求立即辦理電視公開辯論會，訴諸於民。執政黨不宜以任何方式拖延或敷衍我們的訴求。

5. 人民訴求政府處理事關憲政的大事，係人民應有的權利，絕非脅迫政府。

6. 任何政治主張與非暴力的和平行動（無論統獨）絕對不是可以透過刑法內亂罪的規定，濫用刑事司法手段可以處理的事。對於政府者強烈制壓台獨的最高政策，我們請求，執政黨放棄濫用法律與司法的手段而另謀他法。

7. 假如執政黨能夠另謀法律手段以外的他法，去實現反台獨政策，則刑法一○○條即可廢止，而修一一○一條則為已足。

同時，本聯盟任何人員，往後將依據下列的三點原則來處理與執政當局的接觸：

1. **本聯盟決定不參與任何形式的研修小組。**

2. 刑法一○○條、一一○一條之條文存廢、研修的法理論辯應以「公開」形式為之。

3. 和平內亂罪應立即廢止，其他法條之研修可以再緩。

亦即，往後本聯盟只有在符合上述三原則的情況下，才可能再與國民黨溝通、協商。

廢惡法要靠

人民的力量

□ 林山田

立法政策的不當與立法功能的衰退，而使我國現行法制中存在一些不合時宜的惡法。假如司法者們濫用這些惡法，做為司法追訴或審判的法律依據，不但只是彰顯惡法的不公與不義，而且使司法判決成為朝野兩黨政治力對立交戰的導火線。原先是要建立維護和平與秩序的法律規範，以及要追求公平正義理念的司法判決，反而成為失序動亂的根源。長此以往，立法與司法兩大國家主權就逐漸萎縮退化。失卻其在憲政上應有的功能，雖然還有一權龐大的行政，但亦無能為力獨自維持社會的和平與秩序。

阻礙合憲的民主行為

就惡法的規定以及民主政制度的精神而論，刑法第一百條規定的言論內亂罪，實為不當的條款。因為憲法明定我國是主權在民的共和國，憲法所有的規定內容，包括國體、國土，是可以透過民主投票多數決的方式，加以改變；政府的存留更迭，常常亦是透過民主的方式，取決於民，而刑法第一百條卻足以阻礙合憲的民主行為。

任何人為了依據憲法的精神而想改變國憲與國土，或是為了改組政府，自然必須先提出政治主張、廣宣宣傳，而後才有可能獲得多數人的認同。現在因為有刑法第一百條的存在，所以，只要提出與政府的政治利益不相符合的政治主張，就有可能構成內亂罪。換句話說，像主張台灣獨立的政治主張或活動要的是非對稱問題，不是透過民主的方式做成決定的，而後才有可能獲得多相同政治價值觀的檢察機關，先認定為涉嫌內亂，而放寬要依法翻辦，以資究辦，或各勞拘票，開始抓人偵辦或判刑。如此事關全民福祉的大事，竟然不是取決於民，而是由屬於國家統治機器的司法機關。就犯罪追訴和審判的層

次，做成決定，如此而運作，無異是以低位階的刑法來否定高位階的憲法。這起都不是主權在民的民主政政國家所應有的現象。

由此可見，制定於行憲前的刑法第一百條，可以說是一條足以阻礙民主政的運作而違背現行憲法的違憲條款，它無異就是一具牢牢地套在憲法頭上的刑法枷鎖，而足以挑殺民主憲政。數十年來的台灣的民主憲政，就因為有這麼違警的法律枷鎖，而且掌權者又善於利用顏具高工性的刑事司法，而未能有突破性的進步。

違反罪刑法定原則

從刑法理論的觀點而論，刑法第一百條的規定，嚴重地違反罪刑法定原則與構成要件理論。故屬一條可大可小，可有可無地彈性使用，而嚴重很犯人權的惡法。

為了確保刑法不致被濫用成為統治工具，自法國大革命以後，歐洲大陸法系國家的刑法莫不樹立罪刑法定原則，即：什麼行為算是刑法上的犯罪，對於這樣的行為如何處刑，必須在行為之前以法律明確地加以規定。模稜兩可而不明確的刑法條文，即違背罪刑法定原則，而屬無效條款。我國刑法亦採行罪刑法定原則，而前示明應地把它規定在第一條。此外，就刑法的構成要件理論而言，任何一個犯罪條款必須兼顧就行為人的主觀犯意與表現於外可見的客觀行為，而做規定，才算是符合罪刑法定原則的明確條款，僅規定主觀的犯意，而沒有規定客觀行為的法條，即有可能構成性刑法，而淪為政治工具。

條款不明確易遭濫用

刑法第一百條只有規定四種主觀的犯意，即：「意圖破壞國體、竊據國土，或以非法之方法變更國憲，顛覆政府」，可是卻沒有規定客觀的行為，在條文中只寫「著手實行」。到底實行什麼行為，才算著手實行，因為沒有規定，欠缺客觀的認定標準，所以，就非常容易濫用這樣不明確的條款，做為制壓不利於掌權者的政治主張或行動的利器。況且，這一惡法還設有預備犯與陰謀犯的規定，更是如虎添翼，因為所有反政府或主張大幅度改革憲法秩序的政治主張或行為，假如不能算是著手實行的話，至少可以算是準備內亂的行為，而可以入罪於備內亂犯。

總而言之，無論就現行憲法或民主憲政，抑就現刑法的罪刑法定原則或構成要件明確可在廢止憲法的惡條款例外久之後，能純粹除惡務盡地刪除刑法第一百條。

（本文作者為台灣大學法律學系教授）

1991 年 10 月 3 日，一○○行動聯盟刊物正式名為「戰報」，發行第 2 號。（林逢慶提供）

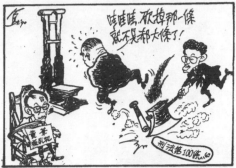

愛與非暴力

尋求正義，而非勝利的抗爭

從編聯會時期迄今，我便持續參與群眾運動。群眾運動發展到現在，它已經出現了瓶頸。

在過去的經驗裡，群眾運動一直在突破禁忌上打轉，還在以前的時代有其正面的意義，要不然便是演講完帶群眾到街上走一走，其實這有它的盲點存在。

我以前也非常主張群眾運動中要有激烈的手段。事實上，在一九八八年大春山莊中第一顆汽油彈還是我教北基會的幹部製造的。到了一九九〇年我到加拿大接受非暴力抗爭訓練，那時候我的觀念還是「非暴力」只是群眾運動的策略而已。到了一九九一年，我看了林義雄先生的《心的錘鍊》，才了解到「非暴力抗爭」的真諦。

事實上，我們要去思考──群眾運動到底要幹什麼？群眾運動常常迷失在為了運動而運動。參與者在群眾運動中一個很重要的目標是「爭取社會對訴求的認同」，而不是說我們拉倒了鐵絲網、打倒了鎮暴的部隊就算贏了。因為教育群眾是很重要的一項。

換句話說，我把運動的過程視為爭取認同與支持的過程。

也有人問，非武力的抗爭，有什麼效果呢？我可以舉一例子：近代七十多個國家的革命只有尼加拉瓜是以武力取得，其他多為非武力抗爭的大民革命。例如東歐，幾百萬人民走上街頭，政權就倒了。這就是非暴力抗爭的力量。

愛與非暴力抗爭的本質

非暴力抗爭的本質和一般認知的街頭抗爭活動是不同的；非暴力抗爭是基於一個前提：對人類生命的尊重和疼惜。

它不是「逃避」或「怕死」，在本質上，它具有下面幾點特質：

1. 非暴力抗爭是意志力對抗武力的抗爭：因為以武力對暴力往往會模糊了事件的本質。非暴力目標的完成是以肉體去突破鐵絲網。換句話說，非暴力抗爭是用「心」來權毀敵人。

2. 暴露當權者的殘暴：你看五二〇的時候群眾運動是因為被打才贏的，還是用拳頭、汽油彈才打贏的呢？為什麼？因為武力的衝突往往是的極限。武力是國民黨的優勢，他的鎮暴警察有警棍，有盾牌、國民黨甚至還有軍隊、坦克、飛機、大砲，你行他不過的。因此，我們捨棄了武力、而且要更進一步超越暴力。並在道德性、正當性上與施政者對決。這才是以己之長、對彼之短。

3. 爭取群眾支持：你們想看：如果今天在電視上，播出的鎮暴警察揮舞著棍子對付在地下不抵抗的幾十個人，那麼其他的人民會怎麼想：「這些人甘願被殴、被打，可能他們的訴求真有幾分道理也說不定。」也許下一次就是幾千個人參與、再下一次就是幾萬個人了。這種力量非常巨大的。

非暴力抗爭的策略

非暴力抗爭最大的訴求是堅持正義與真理，而非一時的勝利。

就長期的策略而言，它尋求的是正義的突顯和堅持。就短期的策略而言，它要先讓組織健全。

有幾點原則在策略上是非常重要的：

1. 開放性：光明正大；因為我們的抗爭不在打倒前面的敵人，而要爭取更多的支持。當如我今天在向國民黨的國慶牌樓上噴反對標語，我絕不在晚上偷偷摸摸去噴兩個字；我會常常正式告訴你什麼時候去、為什麼去，我們行動的正當性建立起來，那麼其他的人民才會由同情我們、更進一步去聲援我們。

2. 不要去傷害別人：尊重每一個生命是非暴力的前提。今天我們在從事抗爭的人要記住就算擋在我們前面的鎮暴警察也是我們關懷、爭取的對象。不要罵他們什麼「走狗」、「台奸」，縱使是反對我們的人也是命運共同體的一部分。只有在我們接受來自抗爭對象的棍棒之餘，還能夠包容他們、關懷他們，我們的抗爭活動的正當性和道德性才能凸顯出來，而更進一步地被社會接受。

3. 一元化的指揮系統和有紀律的群眾：和以往的街頭活動不同的是，非暴力抗爭要求一元化的指揮系統和有紀律的群眾，因為我們相信真理站在我們這邊，且我們的目標和策略都非常清楚地遵照非暴力，所以運動需要非常有意志力的群眾來執行既定的策略。如此，才會被抹黑或模糊訴求的本質。

就整體的策略而言，非暴力的精神在於堅持正義而非短暫的勝利，也因此它要超越暴力，才能爭取最後的勝利。在街頭運動面臨瓶頸的今日，唯有用更大的意志、更多的關懷，才能夠突破統治者以帶刀刺的鐵絲網和蛇籠、拒馬所架起的突破，而我們追求的最後正義才能早日到來。

口述：藍鎔楷（台灣人民大學街頭講座教授）
紀錄：林慶攤（東吳大學法律系）

閱兵──暴力的眼睛

一〇〇小辭典

社會學家 Tilly 明言，國家無非只是一個擁有狠暴實力的集團；同時以內戰的外爭為基礎，對內掃蕩一切對其政權構成挑戰的勢力，並不斷宣稱內亂，外患來恫嚇其治下的人民，道與黑道寫派勒索保護費的手法，同出一轍。

早在十九世紀，韋伯便將國家定義是在特定領域內對武力享有正當性獨佔的團體，明白揭示武力獨佔實為一切政權存在的最後基礎。然而，韋伯也同時提醒，這必須以正當性為其後盾。換言之，唯有建立在民意支持基礎上的國家方成其為國家，否則只是一最大的武裝集團！

觀照國民黨的統治手法，恰是此一理論的最佳明證。國民黨自渡海來台，向來便是以武力獨佔為依據，而其一再叫囂台獨、民進黨，少數學生教授……等等製造社會的不安，並不斷妝中共武力犯台與恫嚇人民，無非只是要確立其黑道大佬收保護費（稅收）的地位。因為愈是製造不安假象，愈是在社會上塑造風聲鶴唳緊張氣氛，其統治地位愈是鞏固，人民愈想依憑武力獨佔團體的保護。

但在恐嚇、威脅的同時，國民黨政權卻又必須讓人民相信它是有保護人民的能力的──儘管它同時又一再用中共武力犯台嚇唬人民。於是，展現其「精實」武力的閱兵活動又有其必要。而這更是警告其統治範圍內的任何反對團體切勿輕舉妄動，否則便以武力強行鎮制。

台灣的人民向來便知依靠國民黨那些蒼青落伍的軍事設備來保護台海安全甚為困難的。猶記前中正艦悉中共核彈試爆成功時愴然淚下，而國民黨的口號亦從武力反攻，政治反攻到經濟統一，在在顯示出台灣的軍事戰備漸堪重任。而錯亂的大陸軍政策更不知是要整軍、鎮壓島內異己，還是想空投中國，完成反攻的神聖使命。在這種情況下，所謂警告中共的閱兵意義，只是自欺欺人，另有深意。這股台灣黑道動輒充出黑星，威脅恐嚇其實並無二致。

其實國民黨深知道與邏輯是自相矛盾的：一方面向中共恫嚇台灣人民，另一方面卻又以閱兵展示軍容壯盛。但也正因此，國民黨政權確實地掌握到暴力統治的心理機制：塑造不安、動亂假象，讓人民驚慌，自願依附於眼前的最大武力團體。從官場勾結、與黑道掛勾，軍警特勢力特別龐大，即便不願知道國民黨政權統治的本質。

然而，國民黨亦知暴力有其極限，採用武力便排除了其他的可能性。韋伯早指出法律執行須以武力強制為後盾，國民黨正是運籌建立不具正當性的法律體制，以「合法性」來掩飾其暴力政權的本質。韋伯實則權力以分析解讀指出，赤裸裸的物理暴力只是權力的一種型態，是受限最久的權力，但又往往是權力的最終依據。其實，「合法的」法律暴力早替權力開闢了更大的空間，以形式上的「合法性」來欺瞞人民，賺取正當性，讓人民自願服從，這還較直接的武力為有效。

刑法一百條正是國民黨用以剷除異己，鞏固其統治地位的法律利器。這個法律條文的社會基礎完全只在於國民黨的政治考量，因為一旦循民主政治的常軌運作，國民黨政權必然要遭受挑戰，所以它必然會以其權力的基礎──武力──來悍衛此一不義條款，以維其統治的地位，避免直接勝訴引起人民反感的制式暴力。當我們對刑法一百條進行社會學的考察時，我們只能得出一個結論：刑法一百條乃國民黨威權統治下，掩飾其武力統治本質、剷除政治異己的工具而已，它完全缺乏民意的支持，但這也正反映出台灣人民的力量還不夠強大！

魔鬼終結者

刑法一百條的威力強不強？有則笑話說，刑法權威林山田教授在台大演講關於刑法一百條應該廢除的當天，有個修路工人聽到了，馬上贊成應該廢除，因為他害怕以後在馬路上乒乒乓乓的鐵鎬，就成了「分裂國土」；還有一個比擦路邊停車位餐洗車輛的歐巴桑聽到了，也贊成廢除，因為他可能涉嫌「意圖竊據國土」，甚至還「著手進行」；只有一個法律系的大學生聽到了，不為所動，是是因為刑法只有重罪一途，別人聽他為什麼？他說，因為法大教刑的教授是親國民黨的，如果學生脇政贊成廢除，會被教授「當」掉。不得已只有再重複刑法了。

秋海棠的神話，達賴也叛亂

關於刑法一百條，還有人更放縱的說，依照現行中華民國蘆葉秋海棠葉的領域疆界來看，以後不管是蒙古共和國的使節或西藏達賴喇嘛來台獨，統就是意圖以「組織」、「聚眾」竊據國土、變更國體的內亂犯了，真要抓，土城看守所就成了獨派五族共和度假村了！這有關版亂的政治笑話，在台灣講起來真是一籮筐，以前有位著名的政治犯被以參加共產黨的叛亂罪判刑，刑滿出獄後，人家問他什麼時候加入共產黨？他說，還會有什麼時候，就是在被抓到警總刑求、打得半死時加入的！

國民黨只會對台獨吹哨子！

台灣政治怎會搞成這等荒唐模樣呢？有人把政治比喻成打籃球，而領導者是應該尊重球賽裡的裁判，他把籃球丟出來給兩隊去搶，自己則站到一旁等著吹哨子罵人，李總統很「英明」，仔細看看近年的領導感來越呈現出這種籃球裁判瘋勢無賴的風格，所謂「無為而治」、唐朝詩人李白在竊緝學創的老師，大謀略家趙蕤就說過：「所謂的無為，並不是引也引不來，推也推不去，什麼事也不做，而是遵循規律辦事，依著一定的條件去成功，是順自然之勢而用之。」而一般在籃球賽場上，最嚣人忍者莫過於「愛國政府」了，國民黨及其革命夥伴在法院及庭，就往往因「愛國心切」而逆衝為，老是在球場的賽場上，對著霸派拋舞哨子叫，那刑法一百條便是他們試圖讓賞派拋到不動「五次犯滿」畢業的工具了，想想他們讓貞派的司法呈后帶吹哨，兩黨政治還能怎麼玩？

老K用政變恐懼症合理化刑一〇〇

國民黨以國家安全的理由，堅持刑法一百條不可修，理由大都不值得一駁，比如說為了防止台灣發生「蘇聯式的政變」，唉？咁門李副總統不就昭示我們：「設台灣有政變條件的人是傻瓜。」呂有文部長且說馬一中共在台灣插起了中華人民共和國的旗幟，但尚未出現暴動行為，到底要不要抓？唉？上次共產黨員趙義武說過：「境界局應該限制他出境，卻反而要『降抱』離境逃亡，像這款A乃誌，安抓A乃發生？其實，大家心知肚明，刑法一百條是用來對付獨派的，這裡歉說好像為了防人私犯政權輸出了，便將箱子歸得很牢累，如此只教大盜共匪更方便，到了政權大搬家時，一次出清，省得三拉四，可恨反主國家怎麼可以達建立法？呂部長也是學刑法、教刑法出身的明白人，只不過官做大的總算「學非所用」罷了。

郝柏村想當獨派的魔鬼終結者

郝院長一直希望統獨休休，但他卻老是要軋一角演出獨派的「魔鬼終結者」，這部電影的續集，有個陰魂的金屬機器人，每次發被就被追求獨立自由的民主鬥士打得稀爛，但因是液體的，所以形象粉碎後不可立即重組，此外這位終結者遭可以變形，當然也可以變成眉毛粗粗的人，厲害是很厲害啦，只是最後結局他不免被高溫熔化了。

────── 十月九日晚上行前演講 ──────

時　　間：十月九日星期三晚上 7:00
地　　點：羅斯福路台大校總區正門口
課程內容：演講、劇場表演、現場組訓、夜宿等

李鎮源遭恐嚇

本聯盟召集人中央研究院院士李鎮源於十月二日清晨六時許，接獲不明人士恐嚇李院士「不得再上報」否則要你好看……」等等，行動聯盟除依法報案並要求警方保護外，並申斥：

1. 世界各民主先進國家均視知識份子與「社會的良心」，今李要士要求台灣民主憲政的確實踐實而挺身而出，乃克盡知識份子的社會責任，希望執政當局及社會各界能體察其「心之所在，不敢不言」的用意，勿以任何中華兒女小小的心跡來刻意扭曲、醜化，甚至恣意攻詰、恐嚇。

2. 任何民主法治國家，均確認言論自由之權利，但任何負責任之言論必以具名、實姓公開為之。因此我們要譴責任何「見不得人」的收買、恐嚇或脅迫的勾當。

3. 自一〇〇行動聯盟成立以降，當局即時對特定人物的言論往來及一舉一動均「嚴密注意」，甚且「眼裡指掌」，希望對於類似之案件，能儘速偵破，以昭公信，且避免社會各界對當局不必要的誤解與疑慮。

一〇〇行動聯盟新聞組
一九九一・十・二　PM8:30

張琪與愛陣熟識？

據報載，台北市城中分局長張琪於二日表示，李鎮源院士與 100 行動聯盟於九月二十三日（按：應應廿四日）至立法院抗議時，曾有數名自稱「反共愛國聯線」的人士自告奮勇，宣稱願協助警方「幹掉」李院士。

針對張琪局長此言，100 行動聯盟特別提出兩點質疑之處。第一，從九月二十三日至十月二日已經過十天，何以張局長在九月二十三日掛知後是到今天才對外表示，或立即向行動聯盟警示警，而一直要到李院士被人恐嚇之事見報後才對外補發表言論，是否因張局長有意發啟「愛陣」人士掩飾，直到無法掩飾了才得不揭露此事。第二，何以張局長在九月二十三日即知有愛陣人士欲對李院士不利之事，且還是愛陣人士向張局長表示，張局長卻不立即將這批人帶向訊問偵查，如此豈非有首謀放縱犯之嫌，任憑嫌疑犯消遙法外？莫非張局長與這批人士相熟？再從這批人士與張局長的對話：「要怎麼幹掉這些人，你放心，我們來做。」這種親密的口氣令人真在不得不質疑張局長與愛陣人士的曖昧關係。

千萬難逢演講公告

「從研究蛇毒到為台灣政治解毒」
── 一個台灣知識份子的心路歷程

時間：10/4 18:00
地點：台大醫院（舊址）第七講堂
講者：李鎮源院士

10/5（六）晚上 7:00　金華國中大禮堂
10/6（日）下午 2:00　高雄新興教會禮堂
　　　　　晚上 7:00　台南勞工中心

講　者：李鎮源、林山田、陳師孟、林雙不、苦苓……等

《人民大學街頭講座》

為順利達成以「和平非暴力」的方式反制國民黨政權十月十日的閱兵活動，並凸顯其在日趨和解的世界潮流中的荒謬性、特舉辦此活動。希望藉此號召更多的人民一同參與「反閱兵、廢惡法」的活動。使得願意參與的人民，確實了解廢惡法的法理依據，以及反閱民活動與廢惡法之間的關聯性。本聯盟並將在現場展開組訓活動，以求參與者都能體認「愛與非暴力」抗爭的理念、策略和目標，使其得確實以合理、負責的態度，堅毅的決心，來貫徹反閱兵、廢惡法的訴求。

一〇〇行動聯盟戰報第 3 號。（林逢慶提供）

「人民公僕」恐嚇人民

駁呂有文、梁肅戎、林洋港

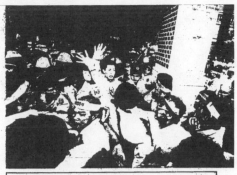

本聯盟於九月廿七日再度前往立法院請願抗議，並依「愛與非暴力原則」，展開現場演練

廢惡法 反閱兵 都是為了 反暴力

針對近日來梁肅戎、呂有文、林洋港等政府官員的談話，一百行動聯盟表示，這些礙司法律事務的政府官員根本不按法理論理，只是一再以政治手段，或恐嚇，或醜化、或打壓，完全違背司法中立的原則。

梁肅戎「指鹿為馬」

日昨深夜梁肅戎表示「刑法一百條已經不是法律問題，而是政治問題」，顯示梁院長亦深知刑法一百條就是違背民主憲政原理，壓制異己的政治刑法。然而令人遺憾的是，梁院長不僅不自我批判國民黨的封建保守性格，反而誣指「學者以為反閱兵訴訟、搞成政治鬥爭」，漠視社會清流之意見，其誣衊之手法，令人不齒！

呂有文「入人於罪」

同樣的心態亦在法務部長呂有文身上呈現出來。法務部長竟然欲羅以入人於罪的心態公開發表談話。但本聯盟從來有「非法顛覆政府、竊據國土、變更國憲」之意圖，亦不曾說過要攻擊閱兵隊伍，何來呂部長所扣刑法一〇一條「暴動內亂罪」之大帽子？本聯盟一向堅持愛與非暴力原則，和平表達廢除刑法一百條，並反制閱兵的立場，完全在常態民主政治的範圍內表達人民的意見，豈有內亂罪之嫌？難道呂部長認為防禦閱兵，便可達顛覆政府、竊據國土、變更國憲之目的？

人民公僕，恫嚇人民

而且不論是呂有文、梁肅戎，或是林洋港，都將民意的表達說成脅迫政府。人民公僕不僅漠視人民的意見，還不斷對人民施以恫嚇，其去民主政治、法治國的原理真不可以數計。這些礙司法律事務的「官員」若是不懂法律，本聯盟不乏知名法律學者，而其弟子亦遍布社會各處，一些基本法律常識思來本聯盟還可代其解惑可忍，免其一再出醜的窘境。

人民做主，唾棄惡法

民主的理由由人民做主。今天台灣人民早已唾棄此染著斑斑血跡的惡法，國民黨政權不僅不知悔改，還一再醜化、酸化這些替社會正義代言的學者、專家，其認知遠遠落後於人民殊為明顯。當此時刻，唯有憑恃人民自己的力量，方能貫徹民主的原則。在民主政治中，人民透過組織、凝聚直接理念，推動改革，本就是常態，而且自有合適的法律規範（例如，集遊法、政黨法等）可加以處理。執料國民黨政權怡不知悔，以根據的黨綱於民主政治的常態運作下，盡視內亂犯，所謂民主憲政就是欺因人民的大笑話，而所謂的法規範也只是剷除異己的政治工具而已。

更正啟事

本聯盟聯輯第一期《愛與非暴力》一文將錄鏘嶽顏植楨鍚楊，簡先生參與社會運動甚篤調民主與和平理念之言，本聯盟來經同意將期誤衍逗體誌「街頭調座教授」。特此致歉。

法務部長呂有文說：閱兵與刑法100條是兩回事，不可以用反閱兵做為脅廢除刑法100條的手段。然而事實上，閱兵與刑法100條二者之間有著內在緊密而不可分割的關聯性存在，只是比較不明顯，表面上看不出來而已。

一個政權之鞏固，往往是以獨占性武力為後盾。而閱兵，乃是國民黨政權藉以展示其獨占性武力，以威懾人民政要合法抵抗權的方式。至於刑法100條，則是以法律形式清除政治異己的政治刑法，其得以施行的最大後盾便是國民黨政權的獨占性武力，而其行使之目的則是「頂尖」排除可能威脅其政權的人士，儘管這些人士並不一定擁有武力。

故向100行動聯盟之所以反閱兵，乃是反對刑法100條賴以生存的國民黨獨占性武力，有一天會為威脅人民、遂行獨裁統治的另一種暴力，如同四十多年前的二二八事件，造成台灣人民水離融合的傷口。然而要聲明的是，本聯盟並非反對具有正當性、為保衛民主憲政而存在之國家武力，因為這是為人民安全而存在的。

同樣的，本聯盟之所以堅決地主張廢除刑法100條，乃是要求能斬斷這種由獨裁政權之武力所延伸而出的「法律暴力」，也就是以法律為工具，進行政治鎮壓的刑法100條。本聯盟相信，唯有廢除刑法100條，才能避免惡法暴政，建立真正符合民主憲政的體制。

閱兵，象徵著國民黨獨占武力的展示，具有成為獨占武力的潛在性，而刑法100條，則是法律形式的暴力，也是國民黨獨占武力之駕馭。這兩者之間有著緊密的聯結，絕非不相干的兩回事。今天，我們反閱兵、廢惡法，都是為了一個共同的目標：為維護人民基本權利、爭取更公正的民主憲政而奮鬥！希望全體台灣人民能夠支持我們，本聯盟將以「愛與非暴力」的原則堅定地進行我們的訴求：反閱兵，廢惡法。

「和平內亂」是人民的政治權利

一〇〇小辭典

政治刑法 ——法律裡的黑暗犬牙

何謂政治刑法？就是以法律為工具，進行政治鎮壓的工作。台灣的司法不單有「皇后貞潔」的問題，更主要係以法律為犬牙齒內，不斷遮蔽司法的界線，對政治的異己進行看似合法的整肅。而刑法100條乃是在台灣的民主化過程中，最為殘酷血腥的法術。今天我們要重建台灣的民主之主體性，以確立法律的正義性格，就必須拔除這點盟藏在法律背後的政治犬牙。

國慶閱兵 ——老大哥在看著你

國慶是國家的慶典，而國家的主體是人民；換言之，國慶應是人民的節慶，以集體儀式來形塑人民的歷史共同記憶，凝聚這個社群的自我認同。閱兵，卻是出於獨裁者效忠的具體行動表示，這若非出現於獨裁者統治下威懾人民的政治考量，便是出於掌權者自覺權力為基礎不穩固，須透過閱兵的儀式要求三軍再度表示忠誠。但無論如何，這都不屬於人民的活動，人民的節慶。

吃飯協商 ——失敗的政治把戲

在刑法100條的修廢爭議中，台灣重要的刑法學者林山田、蔡墩銘、劉幸義等人都主張廢除（至於國民黨方面，大概只剩下行政裁判庭及施啓揚一人獨大出，但卻無法接受條不廢的具體理由），在整個的「廢法」論述極為一致的情況下，國民黨卻只能鉗於政治的地步，開始試圖要封建政治的技倆，企圖以吃飯協商的手段扭曲台灣人民的聲音，不敢面對人民公開的辯論。而這一點正是國民黨政權封建規矩的典型。

「和平內亂」 ——民主的基本性格

中研究院院士李鎮源表示：他不管形式上刑法100、101、102條如何修廢，但是重點是「和平內亂罪」絕對要廢除。在台灣重建民主，追求社會正義的過程中，常有人將「民主」界定為狹隘之政治職位的開放與分配，簡單地矮化了「民主」的發展，完全忽視民主主在台灣實踐的特性，乃是社會各部門、各弱勢團體不斷地衝擊國民黨的不健體制，以追求台灣人民更為普遍的獨立自主。換言之，也就是「和平」、「非暴力」地對國民黨政權進行「內亂」——從國民黨所加劫以破壞、暴亂，以互解之。唯有如此，才能夠真正地建立台灣人民的主體地位。

反閱兵・廢惡法

一〇〇 行動聯盟

反閱兵・廢惡法 100行動聯盟

—— 戰報第 4 號 ——　　—— 一〇〇行動聯盟／文宣組 ——

我們的呼籲

對於三日在台北縣貢寮鄉所發生的警員傷亡之不幸意外事件，本聯盟基於尊重生命及"愛與非暴力的立場"，特別要呼籲社會各界嚴察遺事件的表面，透視問題的核心。

社會運動在台灣民主化的過程中雖然備受爭議，但我們卻必須承認社會運動對台灣民主憲政的貢獻，而此次的意外事件，更是令人傷痛。然而，本聯盟認爲，這次不幸意外的發生實有其結構性的因素存在，我們要鄭重呼籲執政當局及部分媒體不要輕率地抹黑、中傷，更盼望國民黨能認清反核運動所揭櫫出來的社會結構的矛盾及病態現象，而不要將偶發的事件政治化，鼓動暴戾之氣與對立的情緒，醞釀更多衝突的可能性。

其次，社會運動作爲台灣政治民主化、社會進步的動力，在目前更要堅持"愛與非暴力"的原則來突破瓶頸。本聯盟之所以特別強調"組織化"、"紀律化"的人民團結的形式，便是爲了"負責任"及避免對立、衝突……，甚至不幸意外事件的發生。同時，我們認爲，唯有以和平正義的手段才能達成追求和平正義的目標。

再者，警察本是人民的保姆，是民主國家中社會秩序的維護者，應該是和人民站在一起的。但在國民黨威權封建的政治性格下，警察往往被工具化，被扭曲爲鞏固其政權的尖兵。國家本建基於對正當性武力的獨佔，國民黨濫用制式暴力的結果，卻使得人民與警察（同樣的也是人民）同蒙不幸：映襯原來的政治、社會運動，間接地將廢除者歸到不理性的行動者，此乃以呂有文等爲代表。第二種論述雖然針對的不能廢除一百條，但實內不同的論述者有不同的利害關係，因而其反對廢除的理由亦不盡相同，此可舉梁肅戎爲例。

法律的政治過程

呂有文的說法是，刑法一百條是法律問題而非政治問題。並嚴詞聯盟將刑法與反閱兵扯上關係。由施啓揚組成研修小組時別強調，應研究內亂罪的研修交給專家審議，聯盟成員應珍惜爲這整合論的機會。總之這兩位法律人的說辭，反應出將法律當成理性價值中立的古典看法，而且還應該只由專家來表示意見。我們不知道呂有文能否對法律問題與政治問題劃出清楚的界線。若純就其論述的邏輯來推論，我們根本不需要立法院的存在，只要選擇一群法學專家爲人民代表即可。其實任何制定法律的行爲皆是人民賦予其代表權力的政治過程。生產法律的歷史也是各種利益在政治權力的政治過程。生產法律的歷史也是各種利益在政治場域中競逐的歷史。當然這並不意味法律的制定全然依賴"叢林法則"。事實上，正因爲法律的"政治"性格，使人民體認到有以憲法規制掌權者之必要，使權力遊戲有至於逸出其界線。

第二種論述方式有四個特點。不諱刑法一百條的規定是否違憲；再者任意曲解內亂罪的應用範圍；第三點是力倡廢除一百條將引起台灣動盪不安；第四點是讓人民誤以爲廢除一百條將無"法"可治內亂罪。例如梁肅戎表示廢除一百條是爲了替台獨掃除建國障礙，這怎麼得了！梁肅戎則主張刑法一百條不是爲了對付台獨分子，而是欲防範出賣台灣的人，且防範那人叛變。另有人憂慮若廢除一百條，萬一共產黨來台設立組織該怎麼辦？

政治性言論的憲法保障

首先我們必須指出，表達政治言

與魔鬼共舞？

國民黨的論述逃逸路線

自 100 行動聯盟發動廢除刑法一百條運動以來，我們看到國民黨不斷的利用其壟斷媒體之優勢，試圖打來壓聯盟訴求之正當性。除了放出抹黑的消息，打擊聯盟的社會聲望外，國民黨也對只排不廢刑法一百條，做出各種不同的論述方式。

我們可將其論述方式分成兩類：第一種論述是不直接表達對一百條修廢的看法，間接地將廢除者歸到不理性的行動者，此乃以呂有文等爲代表。第二種論述雖然針對的不能廢除一百條，但實內不同的論述者有不同的利害關係，因而其反對廢除的理由亦不盡相同，此可舉梁肅戎爲例。

論的自由，本係制度上的最初欲保障之言論，它使不同的政治主張得以訴諸人民，爭取人民的支持。每一種法律都有其潛在的適用對象，例如誹謗上的誹謗者系屬犯罪行中的財產法益。同樣地，由於刑法一百條有潛在的規定逼得過抽象，加上台灣的司法者與警約無視於社會變遷，使得刑法一百條變成執政者壓制政治異見者的工具。當政治言論的不同意見者成爲一百條潛在的適用對象，意味著企圖改變政治現狀者無法以和平的遊戲規則爭取權力，這如何能不引起暴動呢？換言之，正因爲國民黨視不同的政治意見如蛇蝎，控制大部分的意識形態溝通工具始操其刀，非以內亂罪對付不同的政治主張者不可。這才是動亂的真正原因。

暴力壓制台獨言論

梁肅戎反對廢除刑法一百條，因爲擔心廢除後，便沒有對付台獨言論的懲治。這不正好對照出國民黨的統一神話不惜戰嗎？否則內須以重重兵馬保護統一言論？正如前述，我們政治環境的真正危險不在於有人提出獨立的口號，而在於國民黨以暴力壓制台獨言論。以達憲的法律保護其執政的地位不受挑戰。它的運作邏輯不再以爭取人民支持作爲政策獲取權力的來源。至於洪昭男的主張，我們認爲奪政變者以武力之方式觸犯共和國之憲政秩序，其法當然要遠超此種行爲。至於出賣台灣所指爲何種行爲根本是不清楚，無法評論。擔憂無法對付共產黨的觀點，則提出了一個有趣的問題。共黨分子的主張怎樣不一，無法一概而論。假如國民黨問的是，當代革命秩序下不可否組織列寧式的革命政黨？我們認爲這正是國民黨該改造之處。

本來一個國家只有在極特殊的情況下才有使用內亂罪之必要，因爲內亂者以強暴、脅迫與武力等方式，威脅國家的憲政秩序。相反的，執政黨使用內亂罪如家常便飯，不亦怪哉！我們之所以主張廢除刑法一百條，正是爲了國家的長治久安。不願意看到國民黨以達憲的工具，製造社會動盪。過去數十天來，我們一再邀請國民黨辯論，然其始終不敢接受。這樣一個害怕面對人民的政黨會作出符合民意的政策嗎？

活動通告

6日 → 組訓

7日、8日 → 街頭人民大學講座

9日 → 講演、劇場表演、現場組訓：夜宿台大校門口

一〇〇行動聯盟戰報第 4 號。（林逢慶提供）

組織抗爭的原則

台灣的社會運動發展至今，面臨最大的瓶頸在於：我們如何能有更壯大的群眾？噤聲解開了，或衝解除了，抗爭的事件一件件過去，社會的空間也似乎正逐漸擴大著。可是就在今天，從五月的詹台案到相繼而來的陳婉眞、郭倍宏、李應元案，讓我們認識的危怪時，國民黨不義政權的本質從未改變過？藉著開明假象的遮掩，政權的統治手法一再緊縮，控制的機制和計劃的一步步清除不利統治的聲音！我們不得不認眞面對一個新的問題：社會運動的形式必須突破。

十月的反閱兵行動即在此歷史意義下開展的。當軍國主義的統治者扛著他們的重槍利器，開示他們的強橫坦克，在我們的街道宣示其暴力統治的政權時，身爲被統治者的我們應該如何回應？此時，一種符合了更嚴厲的任務，必須接受更嚴格要求的運動形式就此誕生。

愛與非暴力的組織運動

當統治者以擁有武力自恃時，我們的利器是愛與和平。

當統治者宣示暴力作爲其統治基礎時，我們回答：只有正義才是最終的勝利！

而當統治者暴露出其殘暴猙獰的面目時，就是所有人民站立同一陣線的時刻！

在面對這個歷史的轉捩點上，我們竭誠邀請您的加入

—— 一次愛與非暴力的組織性抗爭！

我們行動的原則有：

1. 不攜帶任何武器或可供作武器的工具。
2. 不刺激執行人員使用暴力，面對直接暴力時亦不還擊。
3. 遵守領導者的決策，行動中不做出破壞紀律之行爲，且必要時有隨時遵從領導者的準備。
4. 若被捕時接受逮捕，不輕易反抗執行人員，除非人格尊嚴被蔑視才採取不合作態度。

聽證會紀實

「身爲一個教刑法的人，我不甘於法律成爲政治的工具。」這是台大法律系教授，也是100行動聯盟顧問的林山田教授在十月三日出席有關刑法 100 條修廢問題之公聽會時，所發表的沈痛呼聲。

在十月三日的公聽會中，林山田教授同時強調：刑法一百條違憲部分，不只在於違反言論自由的精神，而且還違反法律學理中來所認同的「罪刑法定原則」；若從現實面直接的剖判的，刑法一百條根本是用來對付以和平方式實現台獨的人士。

除了林山田教授，台大法律系教授蔡墩銘也應為了三點理由以做為刑法一須廢除的依據。第一，非暴力方法基本上不可能實施內亂，因國每個國家都有軍隊及警察、情治人員；第二，非暴力內亂者是內亂罪，則任何方法如公民投票均可情成內亂罪；第三，持反對言論者有可能使刑法一百條構成和平內亂罪之要件。此外，刑法一百條的存在已、中興法律系教授劉幸義亦主張應廢除刑法一百條。

另一方面，三日的公聽會中，則有主張只修改刑法一百條的學者，如台大法律系陳志龍教授、呂傅勝律師、黃國隆律師，基本上他們幾位認為凡是危害憲政基本秩序即構成內亂罪，但是這種政法已招致林山田教授們與水扁立委的強烈譴責。

值得注意的是，林山田教授在會場同時還透露：他近日因發起「一○○行動聯盟」，而行動受到監視、電話被監聽，林教授對於國民黨此種速審人權的做法亦來達了他的憤怒與不滿。


暴力的眼睛
在黑暗中
凝視獵物

易正步的雙腳
早已麻木
90°的規格
保證原廠出品

鮮美的滋味啊
偷爬上長官的嘴角
「萬歲」的聲音
在空遠的心裡沈澱

革命的號角
斷續地，嘶喊著
衝鋒陷陣
唉！在迷茫的未來座
標中


○○小辭典

國民不服從論

「國民不服從」行為是要使社會大眾知曉、注意，若要實現此功能，就必須以公開、公然的行動出現。一方面，喚醒公權力執行者的「良心」、「正義感」；另一方面，促進社會大眾共識，形成人民力量，使執政者不得不修廢惡法或制度。

刑法第一百條內亂罪長久以來一直是困擾國人的一項難題。今天雖然學術界以及輿論界均已對刑法第一百條內亂罪提出法律層暈上的批判，但司法上違基內涵平的案件仍然層出不窮。在社會壓力下，執政當局不得不面對刑法第一百條重新修訂廢問題。

現行法的缺失是很明顯，內亂罪中要著手實行什麼樣的行為，條文上並沒有寫出來，欠缺「構成要件行為」的規定。以現代法治國家的標準來看，這種立法違反罪刑法定原則。根據這種條文，也有可能把真誠以及凡個的和平行為當做內亂罪起訴審判。有關，我國國情不同，故應保留刑法第一百條。但是，民主法治國的原理，並不容以這地而具。罪刑明確的要求，也不因國情而有所不同。

至於說，刑法第一百條的存在已久，早在沒有反對黨的時候它就存在，所以外界不能誤認該條文是針對某政黨或個人反設的。這種說辭，除了告訴大家惡法延壽悠久之外，並未消除對於政治冤獄的疑慮。而且執政黨的惡案，不管是惡意或有意，預個亂罪和平行為的可能性，使內亂罪的條文未來還是有可能被濫用，迫害政治與路人士。

為消除惡法，一○○行動聯盟發起反制閱兵活動。對此，有可能首長認為此舉基不妥當，因為國是國家慶典、與父母過八十大壽似的，大家應以辦喜事的心情來慶祝、擁有才對。這種類比是一種謬誤，二者的本實內容並無關係，屬於「不相干的謬誤」。

至於慶祝建國，應可用「和平」的方式，不必一定要由國防部「大動干戈」。例如筆者今年九月由瑞士、剛好遇上瑞士建國七百年。瑞士人慶祝的方式是，在七百年前最初三邦簽約成立聯邦之地的湖泊、舉辦慶湖旅行，稱之為「瑞士之路」，眉上也方軍隊、但也舉行閱兵活動。

一○○行動聯盟可能以不同的途徑反制閱兵。我們可以閱兵、但可同的方式，有些可能涉及違反公共秩序的法規。違反現行法律的行為，就涉及到「國民不服從」（civil disobedienc xivler ungehorgaw）的問題。此概念通常譯為「市民不服從」，但使用「國民」兩字比較適當，因爲純就字義而言，除了市民以外，群民，乃至全國各界農民也都可參加。

在法學理論上，「國民不服從」行為有幾項基本要素。首先，此行為的特性是「違反現行法規」。至於所違反的現行法規（禁止性的規範）內容，並非必然與抗議的目標屬同一事項。二者同一時，稱直接的國民不服從；不同一時，稱間接的國民不服從。有司法首長認為，刑法第一百條修廢與閱兵是兩回事，不要扯在一起，關於對這方面的法學認識有所欠缺。

「國民不服從」行為必須是基於政治道德上的動機。所欲諗的對象，必須是超越個人之介於公共事務的事項。在這方面，有關刑法第一百條的修廢，毫無疑問、並非是屬於人利益的事項。另一方面，「國民不服從」行為是要使社會大眾知曉、注意，若要實現此功能，就必須以公開、公然的行為出現。因而，公開性就成為第三要件，一方面，喚醒公權力執行者的「良心」、「正義感」；另一方面，促進社會大眾共識，形成人民力量，使執政者不一得不修廢惡法與制度。

「國民不服從」行為必須是和平、非武力的。一旦使用武力，訴人的行為就不也不能夠屬於「國民不服從」的範疇，而屬於一般性的違法行為。此外，學說上也屬人加上 違基性要件，則須視後十所屬、接受法律處罰等等。

諸國聯盟以爲止現與勵刑憲法皆以本權利的正當行使為理由，把「國民不服從」行為加以正當化。但在學說上，對於法治國家的內涵來把「國民不服從」正當化的問題，仍有一些爭論。類似的學論與每個人的處境、德悟有關聯。無論反抗權或「國民不服從」問題，必須先區分法治國家與不法國家的不同情狀，而有小同的要件與界說。

有些學者局限在法律實證論或係在法治國的前提下，討論國民不服從或其他法律問題，忽略了實質憲法及不法國家的情形，因爲所推論的理論與實踐的環境並時並不搭配。在法治國家中不義的制度及不法之法，難以建立及實現，所以國民不服從的行為，其正當化的具體條件自然較為嚴格；反之，在不法國家內，通常國民無從有合法維持的正當行使（如合法的公民投票）或按照「正常運作」、「官方密謀」獲得正義的實現。兩者的情形有別，不能相提並論。至於介於法治與不法國家之間的中間型情形，則更要考慮具體環境，以判斷行為是否符合正當化的要件。

（作者：劉幸義，中興大學法律系教授）

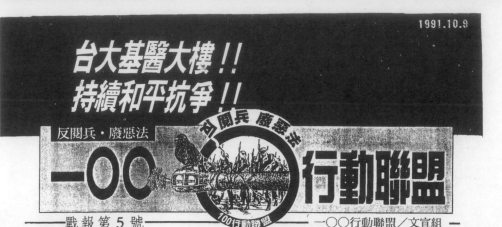

台大基醫大樓！！

持續和平抗爭！！

反閱兵・廢惡法

一〇〇行動聯盟

戰報第 5 號　　　　　　　　　一〇〇行動聯盟／文宣組

憲警鎮壓　學生民眾流血
國家暴力　全民同聲譴責

一〇〇行動聯盟學生工作隊昨天（8日）上午的「反閱兵、廢惡法」和平抗議活動，在毫無預警的情況之下，遭到憲兵殘酷的暴力摧殘。在參與昨天活動的五、六十名學生與民眾當中，有數十名在介壽路與中山南路的交叉口被憲兵棍棒打傷。其中最嚴重的中興大學生鄭偉仁，頭部有 7 公分傷口，正在台大醫院急診室急救中。另外台大學生周克任腰部與手指受傷，民眾郭相英在憲兵衝撞時昏厥、經急救後已回家休息。另一民眾陳志超眼角 2 公分裂傷，左額 5×2 公分血。

在昨天的和平抗議活動中，一〇〇聯盟依舊堅持和平非暴力原則以極為和平的方式前往博愛特區進行「愛與非暴力」演練。當隊伍進行至介壽路與中山南路交叉口時立刻有數百名憲兵在介壽路中集結。就在學生剛坐下來準備拉開布條時，這數百名憲兵在毫無預警下持著短木棍向學生衝過來。由於同學與民眾們手勾著手緊密靠在一起，並沒有被衝散。隨後，憲兵們暫時撤退，改以水柱噴水。但盟員們立刻反應過來將身背著水柱，所以並沒有被沖散。沒有想到此時，眼見前面的方法都無法讓堅持的盟員退縮，憲兵們竟如發狂般的再度衝向和平靜坐的學生與民眾，一方面強行抬離，一方面以棍棒毆打盟員、造成多位學生與民眾受傷。

由於憲兵施暴與閱兵及惡法而國民黨國家的制式暴力，學生工作隊昨日下午發起反暴力的靜坐抗議行動。四點多行動在仁愛路台大基醫醫學大樓的展開，警方並在六時許封鎖醫大樓兩側出口，但仍擋不住前來參加抗議的群眾與學生。截至晚上九時止，基醫大樓前已有數百名群眾，分成學生、教授、社運人士及政治團體

四大部分，並進行現場編組，秩序良好。學生有中興法商、東吳、政大、淡江及台大等校，一〇〇行動聯盟決定支持學生工作隊發起的靜坐抗議，召集人陳師孟表示，靜坐抗議行動將持續至閱兵當天，要求施暴憲兵隊長革職處分。

由於歷年來的街頭運動，主動施暴的憲警總是逍遙法外，如此縱容公權力對人民施暴，等於間接鼓勵暴力，遂使得街頭抗爭不斷激化，終導致慘重的悲劇事件。聯盟認為譴責暴力不該有差別待遇，人民的暴力固該責備，國家的暴力更該唾棄。身體自由不可侵犯的神聖尊嚴，不僅適用於執行公權力的警察，更適用於人民。如果國民黨政府有心為體會的悲劇而暴力，就該先以身作則，懲治昨日主動攻擊學生及民眾的憲兵，向全國人民做公開的交待。

我們的聲明

不畏懼暴力！　　不終止抗爭！

今天十月八日將是台灣歷史上的關鍵日，因為就在這一天，一群熱愛台灣的青年朋友以和平非暴力的方式進行演練時，卻遭到憲兵部隊的殘打而成重傷。100 行動聯盟除了對於此種軍事暴力表示強烈譴責之外，已於八日下午六點召開記者會公開宣布：全力動員各加盟團體至台大基醫醫學大樓展開嚴正的靜坐抗議，中研院李鎮源院士、台大陳師孟、林山田等教授亦將加入靜坐行列，以表示對於國民黨軍方這種極權暴力的最嚴重抗議，並以此決定展開靜坐抗議的方式，而取消所有非定點的干擾活動，用最和平、最莊嚴的靜坐行動展現

我們最堅定的決心！

本次靜坐抗議的行動已成立堅強的指揮中心，研商各種實際情況並研擬對策。本聯盟將以最堅定的決心持續進次「反暴力、反閱兵」的要求，並為廢除刑法 100 條而努力！即使遭到軍警暴力的強制驅散，也將堅持下去，在此呼籲所有的台灣人民一齊繼續邁向神聖堅而和平的靜坐活動，共同展現我們堅定的意志力與決心，以達成我們「反閱兵、反暴力、廢惡法」的目標！

100 行動聯盟
1991.10.8

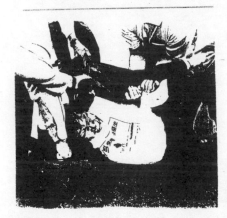

〈圖中為中興法商學生鄭偉仁遭憲兵圍毆滿臉是血〉

閱兵台前血紛紛
台灣人民欲斷魂
暴力鎮壓從何來
軍警直指郝柏村

1991.10.9

1991 年 10 月 9 日，一〇〇行動聯盟戰報第 5 號。（林逢慶提供）

你的本質叫"暴力"國民黨—

正當一〇〇行動聯盟要以反制閱兵的活動來突顯國民黨政權巧立罪狀以來掩蓋其暴力本質之時，國民黨卻再度動用軍警之制式暴力鎮壓，毒打進行和平活動的人民。這只是再度告訴台灣人民：我們若不當起抗爭，我們便要成為軍事統治下的奴隸！成為窮兵黷武統治者暴力下的祭品！

我們早知國民黨政權是以軍警特暴力為憑持，故而肆無忌憚地對台灣人民頤指氣使。我們之所以要反閱兵、廢惡法，為的亦不過是反對這個不義的體制。刑法一百條只是衆惡法之首，而非全部；同樣地，閱兵亦無非只是國民黨政權暴力本質的一個象徵與圖騰而已。我們不只要批判、削減這些惡法與遣個暴力的圖騰，更應該向整個不義的體制開火！

不幸地，如我們所預見，國民黨的暴力本質是不會改變的。在一〇〇行動聯盟十月八日的和平抗議活動中，憲兵竟在毫無預警、完全不依法定程序的情形下，對人民施以殘酷的暴力，導致多位學生、民衆重傷送醫急救。我們不懂，台灣到底是個民主法治的國家，還是個軍事統治的國度？為什麼負責對外保衛疆土的軍隊竟篡奪了警察對內維持社會秩序的權限，而對和平的、手無寸鐵的人民施以暴行？

其實，這並不令人意外，早在數日前便傳聞國民黨來在東門區小儲存了大量彈藥。數位立委前往了解情況亦慘遭閉門羹，這正顯示其作戰心虛。但更令人觸目驚心的是，郝柏村悍然下達「流血鎮壓，必要時隨格格殺勿論」的恐怖指令（見十月八日自立早報三版）。

五二〇反叛亂條例的記憶猶新，廢除憲治叛亂條例言猶在耳，今天我們卻又見到刑法一百條及軍警特暴力在張牙舞爪。然而，我們深知：當人民決以對抗這個不義政權時，失敗的必然是以暴力為本質的國民黨。憲治叛亂條例的廢除便是台灣人民力量的展現！

在此，本聯盟誠摯地呼籲，有良知血性、追求民主與公義的台灣人民，加入我們的行列，共同來反抗暴力、不義的政權！

本聯盟決議在台大基礎醫學大樓展開靜坐活動，繼續推動「反閱兵、廢惡法」的活動，歡迎加入我們的活動！

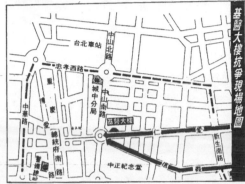

基醫大樓抗爭現場地圖

廢惡法　廢的是台灣人民的枷鎖
反閱兵　反的是獨裁政權的暴力

廢惡法要從刑法 100 條開始

法律的目的是為了建立公共秩序、維護社會正義。不幸，我們現行的法律保障的只是獨裁專權，造成的只是黨紀私利，執政者巧立諸多罪狀，謀打一黨之私，並以這些惡法壓制和阻止所有不同於執政者的主張。其中尤以刑法 100 條最為嚴厲。不僅與政府利害相連的言論可能構成內亂罪，連關心台灣文化、致力草根工作者，也都可能瑯璫入獄。身受迫害者、官司纏身者、威脅恐嚇者不勝枚舉。這種政治工具的「彈性法」，刑法 100 條堪稱「衆惡法之首」。因此，廢除刑法 100 條是廢所有惡法的起點。

廢惡法以還司法皇后清白

長久以來，諸許多工具性惡法是司法機關用來追訴或審判的依據，司法判決不僅不公、不義，而且司法皇后淪為獨裁政權的婢女。惡法的引用，除了將司法權背著帷而判決，更完全逼出了社會和平與秩序的底線。台灣失序動亂的根源就在於「惡法多如牛毛」，而「惡法！惡法！多少罪惡假汝之名以行！」廢惡法以還司法皇后的清白與磁嚴，並恢復社會的秩序與公義。

反閱兵乃反軍隊為國民黨私有

在國民黨政權的統治下，法律與軍隊同樣都受制於獨裁政權那隻「看不見的手」。在獨夫、強人的「旺盛企圖心」下，我們有「萬年國會」、「萬年憲法」的畸型制度，我們也有二二八事件、白色恐怖等多的罪行。然而，獨夫領袖以「蔣家軍」為基礎，所以有恃無恐。這個以暴力為本質、以軍隊私有為獨裁、以黨之私欲為目的的暴力獨裁集團，不斷以惡法強暴司法皇后，更以閱兵來奪深本屬於人民的軍隊。本來

，閱兵的設計就是為了滿足獨裁者的虛榮心並強化軍隊的私有忠誠度。因此，反閱兵就是反對軍隊私有化，要讓軍隊服從人民的意志，而非獨夫的企圖心。

反閱兵要使軍隊屬於人民

軍隊存在的目的在於抵禦外侮。但是，郝柏村揚言「遊行抵不過子彈」的威脅，恰好暴露了獨裁政權的真正本質。一方面，它預設了「我們打不過中共」的失敗主義立場，令我們全然不知養兵千日所為何來？另一方面，它又以「國軍不保衛台獨」為恫嚇，將軍隊「警察化」並且用來鎮壓內部的反對團體。因此，這種只能對內鎮壓異己而無法達成保國衛民任務的軍隊，閱之何用？而所謂閱兵將「展現精實訓練與軍容壯盛的成果」的說法，更是不知所云。所以，反閱兵就是反對軍隊對內張牙舞爪、虛張聲勢，而要軍隊做好外抗強權、保衛人民的工作。

由此觀之，

廢惡法，廢的是台灣人民的枷鎖；

反閱兵，反的是獨裁政權的暴力。

廢惡法要實現公義與秩序，恢復司法皇后的清白，去除不公、不義政權的危害，建立真正屬於人民的自由與民主；

反閱兵要實現軍隊國家化，建立屬於人民的、保衛衛民的軍隊，使我們免於獨裁、強權的踐踏，得以發展真正屬於人民的民主與自由。

因此，

廢惡法、反閱兵為的是以愛與非暴力的組織運動，實現人民的公意！

臺灣臺北地方法院檢察署檢察官不起訴處分書　　八十年偵字第二三八二一號

被告　陳師孟　男　四三歲（　　　　　）浙江省人

（身分證：　　　　　　　）業教

住台北市和平東路

羅文嘉　男　廿六歲（　　　　　　　　）桃園縣人

（身分證：　　　　　　　　）

住台北市復興南路

林宗正　男　四二歲（　　　　　）台南市人

（身分證：　　　　　　　）

住台南市長榮路

右被告因違反集會遊行法案件，已經偵查終結，認爲應該爲不起訴之處分，茲將理由敍述於後：

一、台北市政府警察局城中分局移送意旨略以：被告陳師孟係台灣大學經濟系教授，林宗正係牧師，羅文嘉係福爾摩沙基金會研究員，三人於民國（下同）八十年十月七日十八時許，帶領群衆約二百人，使用一四九─五四四七號宣傳車懸掛反閱兵廢惡法學生工作隊等布條，在台北市濟南路、紹興南街口集會演講，經命解散仍抗不遵從，同月八日十六時許，三人又未經申請許可，率衆在同市仁愛路一段台大醫院基礎醫學大樓前騎樓下實施反閱兵靜坐抗議，翌（九）日該自稱「一〇〇行動聯盟」人員持續在該大樓前靜坐並懸掛「廢惡法救台灣」「停止閱兵廢惡法」「抗議國家軍隊化」等多幅布條及使用擴音器在場輪流演講，十日零時廿五

一

陳師孟、羅文嘉、林宗正等3人不起訴處分書。頁1（陳師孟提供）

148

分許，城中分局開始警告，前後舉牌三次制均無效果，因認被告共涉違反集會遊

行法第二十九條之罪嫌。

二、按「犯罪事實應依證據認定之，無證據不得推定其犯罪事實。」刑事訴訟法第一
百五十四條訂有明文。訊據被告陳師孟、林宗正、羅文嘉等否認有何違反集會遊
行法情事，陳師孟辯稱：「十月七日之演講主持人應該是位台大同學，但不知係
何人，當時分局長要求我們將車移到路邊，留出一個車道就可以繼續，但因那時
正好有人在演講，無法馬上移開，警方認為演講時間太長，等不及就用吊車把宣
傳車拖離。我與林宗正、羅文嘉均非本次集會之主持人。」，「十月七日之演講
係一○○行動聯盟的加盟團體主辦的，我猜想是台大的同學。」「我正好去參加
會議，經過那個地方，看到許多警察圍攏過來，所以我去演講，希望與警察的主
管做一個溝通。我害怕警察會對他們採取劇烈行動，所以我留下來。」；「十月
十日之前我是一○○聯盟召集人，在十月十日反制閱兵，我們開過一次大會，我
是副召集人，我是提出加盟靜坐，所以我才參加靜坐。」等語。羅文嘉辯稱：「我是一○○行動
且校長已答應，所以我才參加靜坐。我是該次會議主席，但我們覺得是校長
台大校園內靜坐，該靜坐係李院士主持的，孫校長同意他可以在台大校園，李鎮源院士有向孫
校長申請，經校長之同意，警察命令解散，因為沒有人離開，所以我沒有理由離
聯盟工作人員，負責維持秩序，台基大樓之靜坐係校園活動，李鎮源院士有向孫
去，我們的行動是一體的。」林宗正辯稱：「十月七日之演講，我是看報，非常
適合我，才去參加，張分局長答應我們講到九點半。我有參加台基大樓騎樓下的
群眾活動，係行動聯盟打電話到台南叫我來，僅維持秩序沒有演講．．我只是

請群眾．．不要對警察抱敵意，保持形象。我當時在維持秩序，並爲分局長傳話給李鎮源，警察開始驅散時，我爲保護群衆，要他們遵守秩序，所以沒離去，這次集會我不是主辦單位，只是講解愛與非暴力，靜坐地點在騎樓下及校地內，不是公共場所。」等語，證人李鎮源結證：「本次靜坐是我主持的，我只知道是在校園靜坐，並不違法，我覺得責任比陳教授還大。孫校長在十月六日下午先打電話來，我不在，七日我問他何事，他說毛部長打電話給他，表示一〇〇聯盟要靜坐，要丟東西，他（孫校長）說靜坐可以，但不可以丟東西，我答應他，我們係採非暴力，不會丟東西．．教育部長九日來．．在校長室與我談同樣的事，表示九日晚上有安全人員要到樓上來保護總統．．不干涉我們靜坐．．。」等語，證人即台灣大學校長孫震結證：「十月七日在台大法學院旁紹興南街之演講，我事先不知情，事後才聽戴院長說過，但事實上何人主持我不知道。」「台大基礎大樓大門外之騎樓車道係屬於台大產權，並非公共行走的道路。」「十月六日我聽說李院士〔指李鎮源〕要在那裡靜坐，我打電話給他，不希望有外人參加，並且不要干預到外面，當時我只知道是李教授，我不知道是一百行動聯盟」，「這我就無法解釋〔指該靜坐活動除了台大尚有外界人士參加〕」，我也擔心這種事情，才向李教授提出警告。」綜上各節被告三人均否認係活動之召集人，就羅文嘉、林宗正所爲觀之僅屬該活動之工作人員，尚非決策人員，陳師孟雖有參與，台基大樓靜坐之決策會議，但就本件先後兩次活動自十月七日開始至十日爲止之活動，台大校方，警察高層單位及教育部長始終與李鎮源討論活動事宜一節觀之，既非找陳師孟洽談活動允許及應注意事項，衡情主謀應另有其人，而非被告

林宗正提出「有關 100 行動聯盟『違反集遊法及妨害公務』之聲明」。（陳師孟提供）

三人，核被告三人所為與動員戡亂時期集會遊行法第一十九條「集會、遊行經該管主管機關命令解散而不解散，仍繼續舉行經制止而不遵從，首謀者處‧‧‧。」之構成要件不符，被告罪嫌應屬不足。

三、依刑事訴訟法第二百五十二條第十款處分不起訴。

中　華　民　國　八十七年　　　月　十七　日

檢察官　林　炳　雄

右正本証明與原本無異

中　華　民　國　八十七年　　　月　廿八　日

書記官　劉　鳳蘭

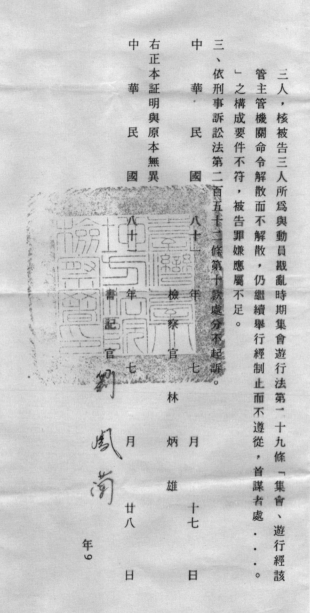

有關在100行動聯盟『違反集遊法及妨害公務』之聲明

涉案人：林宗正

我無意在偵查庭上隱瞞這些事實：

不公平的法律，不公義的政策本身就是一種暴力。
這些由警憲呈送給檢察處的案件並非單純的妨害公務，
和違反集會遊行法，而是更高層次意識型態和良心的問題。

對邪惡政府的指控，要求主事者悔改，與人民一起不服從暴政，
喚起人民不支持暴力，是我信仰的一部份。
用全部的心力與極權統治的政策相抗衡，是我情感的一部份。
這是我響應認同這一群有良知的學者所發起的100行動聯盟的動機，
亦是我被羅織罪名的主因。

因此檢察官所要問的筆錄，如果針對妨害公務及違反集會遊行法部份，
我將被迫拒絕回答。這兩部份大眾傳播媒體（特別是報紙和電視）已充份報導
：一群手無寸鐵的人民在非禁制區內任由武裝軍人施暴扭打、拖拉、水柱噴射而
頭破血流，這些人是在執行公務嗎？公務的認定又是什麼？

十月十日早晨在台北少年隊時與檢察官的對答中，他曾不諱言的指出法律
是良心的工作，檢察官是公權力的代理者。
相信熟讀大陸及海洋法系的檢察官，更是理性與正義之法的代理者。
聯合國人權宣言告諸世人，理性與正義之法以外，人類可以反抗，拒絕服從。

十月八日或十月九日的100行動聯盟的各個過程中，已為台灣社會運動締造一
個愛與非暴力的典範。
這個有助於台灣社會和諧的行動，已被台灣人民所肯定。

今天，檢察官不只蒙受警憲行政方面強大的壓力，
更在兩千萬人民的注視下偵訊本案。
我相信這案件的審訊不只在這法庭上，更在廣大的輿論與眾多的人民心上。
請檢察官改以刑法100條來偵訊我，
我將光榮地在惡法下，接受一切所要來的遭遇！

152

（林宗正提供）

知識界反政治迫害聯盟
行動口號

請保留此頁以
便遊行呼口號
及唱歌使用

廢　除　刑　法　一　百　條
軍　特　滾　出　校　園
銷　毀　安　全　資　料
吳　東　明　下　台
呂　有　文　下　台
郝　柏　村　下　台
無　罪　釋　放

六大堅持
1. 根除白色恐怖
2. 廢除專制惡法
3. 維護社會正義
4. 捍衛人權尊嚴
5. 保障言論自由
6. 確保學術獨立

六大訴求
1. 情治退出校園
2. 失職官員下台
3. 廢除黑名單
4. 釋放政治犯
5. 還我集會結社權
6. 解除金馬戒嚴

人民全勝利（歌詞）

人民全勝利　人民全勝利　人民全勝利全勝利
人民全勝利　人民全勝利　人民全勝利全勝利
台灣人民團結起來 人民全勝利
台灣人民團結起來 人民全勝利

「知識界反政治迫害聯盟行動口號」文宣。（廖宜恩提供）

李鎮源院士　年表（1915～2001）

1915年12月4日，出生於日治時期台南廳楠梓坑支廳仕隆區橋仔頭莊（今高雄市橋頭區），父親李海（又名李漢章），母親莊絮，都是台南人。

1922年	4月	就讀仕隆公學校。9月，轉入台南第二公學校。
1928年	4月	入學台南州立第二中學（現在的台南一中）。
1932年	4月	保送入學台北高等學校理科乙類。
1936年	4月	入學台北帝國大學醫學部。
1940年	3月	畢業於台北帝國大學醫學部（第一屆）。
1940年	4月	任醫學部藥理學教室副手（受杜聰明教授指導研究藥理學）。
1945年	10月	榮獲台北帝國大學醫學博士。
1945年	11月	與李朝北醫師次女－－李淑玉醫師結婚。
1945年	12月	任國立台灣大學醫學院副教授。
1949年	8月	升任國立台灣大學醫學院教授。
1952年	9月	赴美國賓州大學醫學院擔任 Research Fellow（接受 Carl F. Schmidt 教授指導）。
1953年7、8月		赴偉恩大學醫學院生理科研究血液凝固（接受 Walter H. Seegers 教授指導）。
1955年	2月	擔任國立台灣大學醫學院藥學研究所主任。
1958年	9月	赴英國牛津大學藥理學教室一年（接受 Edith Bulbring 博士指導）。
1970年	7月	當選中央研究院院士（生物組）。
1972年	3月	兼任中央研究院生物化學研究所研究員。
1972年	8月	擔任國立台灣大學醫學院院長（任期六年）。
1976年	7月	美國國立衛生院（NIH）訪問學人。

1976 年	8 月	榮獲國際毒素學會「Redi」獎。
1985 年	8 月	當選國際毒素學會會長（任期三年）。
1986 年	1 月	國立台灣大學醫學院退休。
1986 年	11 月	任國立台灣大學醫學院名譽教授。
1989 年		李鎮源曾悄悄到為追求「百分之百言論自由」殉死的鄭南榕之靈堂行禮致意。
1990 年	3 月	參加「三月學運」靜坐。
1991 年	4 月	探視在台灣大學門口發起「制憲運動」的靜坐、絕食學生，與社會人士。
1991 年	9 月	與台大醫學院教授一起至土城看守所，探視台獨人士台大校友李應元、郭倍宏，首次表達支持台獨言論和平主張立場。
1991 年	10 月	擔任「一〇〇行動聯盟」反閱兵、廢惡法運動發起人，展開一連串的立法院遊說、演講。
1991 年	10 月	4 日在台大醫學院演講「一個台灣知識份子的心路歷程」，首度公開細說白色恐怖時期台大醫學院歷史，有三、四百名教授、學生聽講。
1991 年	12 月	在台大校友會館舉行「許強醫師追思會」，擔任追思會主持人。
1991 年	12 月	加入「台灣教授協會」。
1992 年	2 月	籌組「台灣醫界聯盟」，擔任第一屆會長，期許醫界聯盟發揮日治時期「台灣文化協會」醫界所扮演的「救人濟世」傳統。
	3 月	帶領「一〇〇行動聯盟」團體赴陽明山國民大會請願，要求國民大會「制憲、保障人權」。
	4 月	參加民進黨發起的「總統直選」大遊行，與全國反核大遊行。
	5 月	擔任台灣教授協會發起的「廢國大、反獨裁」大遊行榮譽總領隊。
	7 月	「台灣醫界聯盟基金會」成立，成為國內第一個以「台灣」為名稱向中央部會登記的基金會，並當選為第一屆基金會董事長。
	10 月	擔任「一中一台」大遊行名譽總領隊。
	11 月	與林山田、林逢慶教授，楊啟壽牧師等四人，和十五個團體發起「我家不看聯合報－退報救台灣」運動。
	12 月	聯合報刊登大幅啟事，決定對「退報救台灣運動」訴諸法律行動，控告林山田教授、李鎮源院士、楊啟壽牧師、林逢慶教授等四人涉及誹謗及妨害信用。

1993 年	7 月	台北地方法院對退報案做一審判決，林山田教授、李鎮源院士、楊啟壽牧師、林逢慶教授均被判有罪，「退報運動聯盟」為聲援李鎮源院士等四人上訴，再擴大推展「我家不看聯合報－退報救台灣」運動。
	10 月	針對台大醫學院院長任命案，召開記者會公開檢舉新任院長謝貴雄違反「專勤制度」，不適任醫學院院長職務，並正式向教育部、監察院、法務部地檢署提出檢舉。
1994 年	4 月	擔任「四一〇教育改造」大遊行榮譽總領隊。
1994 年	5 月	擔任「五二九全國反核」大遊行榮譽總領隊。
1994 年	6 月	為核四爭議致李登輝總統公開信，建議舉行「核四公投」。
1994 年	8 月	「退（聯合）報運動」案經台北地方法院二審，宣判無罪。
1995 年	3 月	擔任「黨政軍退出三台」運動召集人。
	4 月	擔任「告別中國」大遊行榮譽總領隊。
	8 月	擔任「咱是台灣人」大遊行榮譽總領隊。
	9 月	擔任「九〇三國際反核」大遊行榮譽總領隊。
	9 月	推動以台灣名義加入聯合國世界衛生組織（WHO）。
1996 年	10 月	6 日建國黨創黨，李鎮源為第一屆黨主席。
2000 年	4 月	7 日李鎮源等建國黨創黨元老 23 人宣布集體退出建國黨。
2000 年	12 月	4 日李鎮源把親友學生要為他做的自己生日壽宴，改為支持陳水扁參選總統的募款餐會，並成立醫界後援會。陳水扁於該餐會上喊出「台灣獨立萬歲」。
2001 年	5 月	李鎮源獲頒賴和獎的特別獎。當時他已因病住進台大醫院，仍堅持坐著輪椅親自受獎。
2001 年	10 月	「反閱兵・廢惡法」十週年紀念活動，是李鎮源最後一次公開露面。當天，陳水扁總統指示，直接在台大醫學院門口舉辦，以方便病體虛弱的李鎮源院士參加。當晚，陳水扁親自推著李鎮源的輪椅出場。
2001 年	11 月	2 日李鎮源因罹患急性白血病導致氣喘併發肺炎，病逝於台大醫院。

參考書目

1、《台灣醫界大師－李鎮源》，李瓊月著，玉山社，1995 年。

2、《台灣醫界聯盟基金會 10 週年暨懷念創會會長李鎮源院士特刊》，2002 年

3、《100 行動聯盟與言論自由》，訪問／張炎憲‧陳鳳華，整理／陳鳳華，國史館，2008 年。

參考網址

1、財團法人李鎮源教授學術基金會

　　http://www.mc.ntu.edu.tw/department/pharmacology/foundation/cylee/cyleeintro.html

2、財團法人台灣醫界聯盟基金會

　　http://www.mpat.org.tw/portal/PortalHome.asp

3、李鎮源教授－－朱真一部落格 Jen-Yih Chu

　　http://albertjenyihchu.blogspot.tw/2014/06/st.html

編輯簡介

邱斐顯，1964 年生，台北市人。

輔仁大學社會學系學士。

英國赫爾大學（University of Hull）社會學碩士。

曾任《台灣新文化》月刊編輯、週刊記者、國會助理、《人本札記》執行編輯、台北市女權會秘書長、台灣民主運動史專書《綠色年代：台灣民主運動 25 年，1975~2000》執行編輯、《新台灣新聞週刊》專欄作家、中央通訊社英文藝文新聞網路編輯、《人本札記》專欄作家。

現從事寫作，經營個人部落格。

【台灣藝術化園部落格】http://fellcitychu.blogspot.tw/

第一本個人著作，《想為台灣做一件事》，2010 年 11 月出版。

跋
為台灣做一件有意義的事

　　這是第三次辦一百行動聯盟有關的活動，第一次是 2001 年李院士過世前一個月，我們辦 100 行動聯盟十週年，第二次是 2011 年 100 行動聯盟二十週年。因為李院士領導 100 行動聯盟，後來才有台灣醫界聯盟基金會的設立，李院士是創辦人！這次選在李鎮源院士百歲冥誕舉辦攝影展，並且出書，我覺得很有意義！

　　本來只是請小邱（邱萬興先生）協助策劃攝影展，他一句「這些照片太好了，沒出書可惜，這次沒做以後就沒人做了！」我想想，總是一點瘋狂才能成事！在經費沒著落的情形下，就決定開始聯絡邀集過去勤於幫反對運動紀錄的攝影好手共襄盛舉！請到邱斐顯女士幫忙文字整理，斐顯是江蓋世的太太，蓋世是在刑法一百條修正後，得到釋放的政治犯。整體活動經費暴增後，在許章賢先生等李院士台大藥學系學生大力支援下，大部分獲解！事情異常順利！

　　我跟長年服務於基金會，李院士晚年陪伴協助李院士最多的同仁曉玫主任說，這都是李院士在天上安排的，不是我們厲害！

　　歷史需要經常回顧與經常反省，社會才能繼續往前！刑法一百條二條一，『言論涉及懲治叛亂者，唯一死刑』廢除後，獨裁者的法律工具才拔除！過去多少先賢先烈都是因為這一條法令冤死刑場。由萬仁導演柯一正主演的「超級大國民」最後一幕，男主角手鏈腳鏈高舉雙手，一手筆二一手筆一，就是講民主冤魂多死於這條法規。

這運動進行時我還在唸大學，被當時在新國會辦公室的鍾佳濱學長調去幫忙，又剛好唸醫學院，方便動員與支援，拉著歷史的尾巴，我偶在影像中看到是參與群眾的自己。我很榮幸作為貫穿歷史並盡心力的一員，編輯此書出版。願台灣民主自由愈來愈進步，願李院士在天之靈看到台灣獨立與我們的努力！

<div align="right">

林世嘉

台灣醫界聯盟基金會執行長、前立委於 2015 年李鎮源院士百歲冥誕前夕

</div>

林世嘉主持 2001 年「反閱兵、廢惡法」十週年紀念活動。攝影／邱萬興

國家圖書館出版品預行編目資料

李鎮源院士百歲冥誕暨一百行動聯盟攝影輯 / 林世嘉總編輯.
-- 初版. -- 臺北市：臺灣醫界聯盟基金會,
2015.12
面；公分

ISBN 978-986-82651-2-7(平裝)

1. 攝影集

957.9 104026326

李鎮源院士百歲冥誕暨一百行動聯盟攝影輯

發　行　人：吳樹民
總　編　輯：林世嘉
執　行　編　輯：邱斐顯
版　面　構　成：邱萬興
美　術　編　輯：鮑雅慧
行　　　政：鍾曉玟
攝　　　影：許伯鑫、邱萬興、周嘉華
　　　　　　黃彥文、黃義書、潘小俠
　　　　　　施宗暉、劉振祥、謝三泰
出　版　單　位：財團法人臺灣醫界聯盟基金會
地　　　址：台北市中正區仁愛路一段 4 號 3 樓
電　　　話：02-23212362
傳　　　真：02-23212357
電子郵件信箱：fmpat1992@gmail.com
製　版　印　刷：柏榮印刷有限公司
發　行　日　期：2015 年 12 月 4 日
ISBN 978-986-82651-2-7 (平裝)
定　　　價：500 元

代理經銷/白象文化事業有限公司
402 台中市南區美村路二段 392 號
電話：(04)2265-2939　傳真：(04)2265-1171